佳浦書藝作品集

孫海成

㈜이화문화출판사

佳湳近影

Compiling this collection...

At the knocking sound of melting snow in the stream, all the beautiful colors of buds have been coming out and blooming, growing greener and greener here and there.

I earnestly hope this refreshing and hopeful spring will lead all of you to peace and happiness.

After succeeding in exhibiting my last Chinese character folding screen works for the first in the calligraphy history, I have had the opportunity to collect and publish my various styles of handwriting works and paintings in the literary artist's style which I have enjoyed writing and completed as my usual hobby.

As one of the contemporary members who live in the age of 100, I would like to recommend this collection based on the calligraphy, the root of oriental cultures, for the opportunity of the self-reflection and of looking back on our beautiful life journey.

It would be a great pleasure if this collection could be even a small amount of help for your calligraphy works and further activities.

GANAM Son Hae Seong

이 작품집을 엮으면서……

눈 녹은 개울가 시냇물 소리에, 파릇파릇 새싹들도 푸르름을 더하고 여기저기 아름다운 빛깔들의 꽃망울도 화사하게 피어오릅니다.

싱그럽고 희망찬 이 봄이 모두에게 평안과 행복이 되기를 기원합니다.

지난번 書藝史 최초의 漢文 屛風 작품 전시회를 성황리에 끝내고, 본인이 평소 취미 생활로 즐겨 쓰던 여러 서체의 작품들과 文人畵를 함께 모아 圖錄으로 출간하게 되었습니다.

백세 시대를 살아가고 있는 현대인의 한 사람으로서 동양문화의 精髓인 서예를 自己 省察의 기회로 삼고 또 老後 人生의 아름다운 旅程을 위하여 권해 드리고 싶습니다.

이 작품집이 여러분의 書, 畵 작품 활동에 자그마한 도움이 될 수 있다면 큰 기쁨으로 생각하겠습니다.

2018년 3월 일

傘壽앞둔 가남 손 해 성

Ⅲ. 병풍 작품 중 일부는 병풍작품 개인전에 전시된바 있음.

推薦의 말씀

문명이 발전할수록 오히려 옛것의 아름다움을 그리워하며 그곳에서 마음의 안식을 얻고자 함은 人之常情이리라.
붓을 들어 한 수의 시를 읊으며 마음을 安穩케 다스림은 오히려 현대인의 德目이라 할 것입니다.

書筆이 技와 藝를 넘어 진정 道의 경지에 이른 왕희지가 1,700년의 세월을 넘어 오늘날에 이르기까지 書聖으로 추앙받고 있음은, 墨筆을 배우고자 하는 많은 후학이 지금도 이어지고 있음이라 생각합니다.

此際에, 佳滿 선생의 書, 畵帖은 다양한 書體들과 墨畵 작품을 보여주는 귀한 기회이고 국내외에서 최초로 공개되는 갑골문 반야심경을 비롯하여 이제까지 누구도 試圖한 적이 없었던 두보와 최치원의 대작들과 아름답고 섬세한 楷書 작품의 천수경, 佳滿 특유의 행서체와 예술성을 담은 다양한 초서체의 작품들은 서예가들에게 훌륭한 書體本이 되리라 믿습니다.

이와 더불어 金科玉條가 되는 글의 偏額들과 은은한 墨畵의 향기는 書, 畵라는 하나의 筆墨 작품을 뛰어넘는, 一人의 다양한 秀才에 경탄케 합니다.
　數十年의 筆歷을 가진 서예가들도 不過 數點의 작품에 그치는 屛風 작품을 佳湳 先生은 다양한 서체로 50여 점의 작품 하였음은 嘉讚할 노력이라 하겠습니다.

　또한, 서예인들을 위한 다양하고 폭넓은 서예 관련 도서의 출판 역시 서예를 수련하고자 하는 많은 이들을 위한 가남 선생의 남다른 애정이기도 합니다.

　佳湳 선생의 작품이 국내 전시를 始發로 중국과 일본 등 한자 문화권은 물론, 歐美 지역에 이르기까지 예술작품으로서의 높은 名聲을 드날리리라 확신합니다.

2018년　3월　　일

然哉 朴 奎 五

(漢學者 및 書藝家)

作品目錄

1. 書藝作品

2. 文人畵作品(Ⅰ)

作品目錄

3. 書藝屛風作品

4. 文人畫作品(Ⅱ)

1. 書藝作品

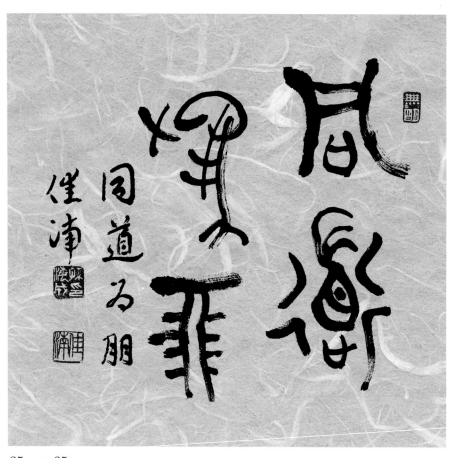

35cm×35cm

同道爲朋
같은 길을 걷는 벗

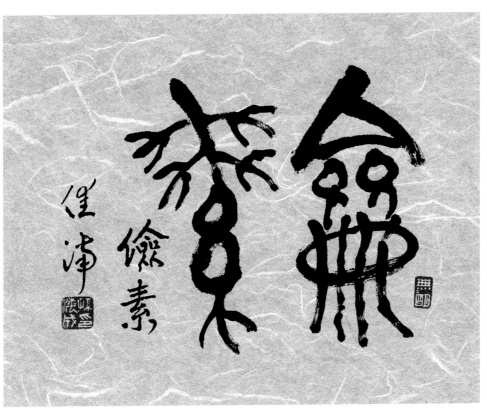

40cm×35cm

儉素

사치하지 않고 꾸임없이 수수함.

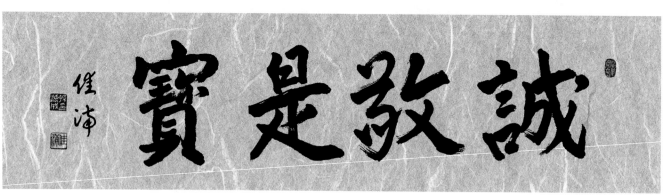

135cm×35cm **誠敬是寶** 성실함과 공경함이 보배이다.

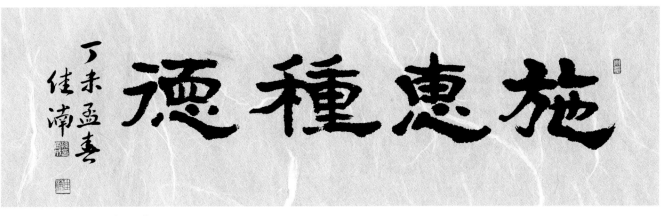

120cm×35cm 施惠種德 남에게 은혜를 베풀고 덕을 심는다.

篆書

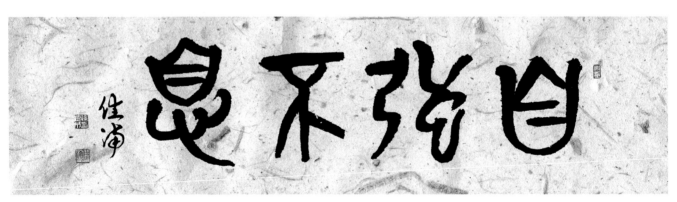

130cm×35cm **自强不息** 스스로 힘써 몸과 마음을 가다듬어 쉬지 아니한다.

18

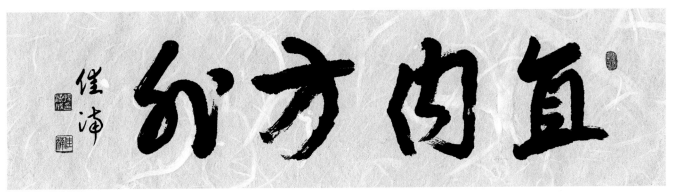

130cm×35cm **直內方外** 내면의 마음을 곧게 가지며 외면은 행동을 바르게 하는 것이다.

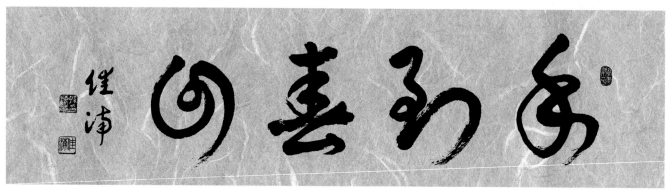

120cm×35cm **手到春回** 의사의 손으로 어루만져 치료하면 젊음을 되찾는다.

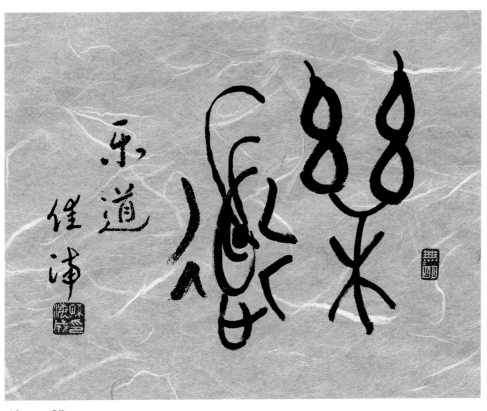

40cm×35cm

樂道

도(道)를 알고 즐기는
마음으로 살아감.

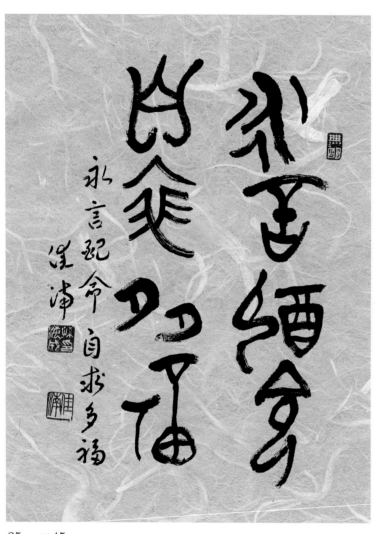

永言配命
自救爲福

오래토록 전해 온 말은 생명이 있나니
복을 받으려면 스스로 구하여야 한다.

35cm×45cm

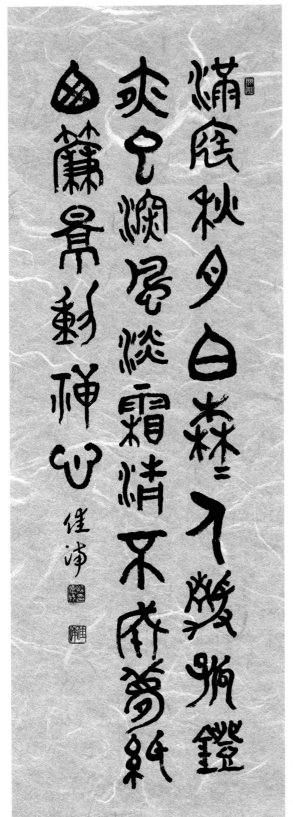

35cm×110cm

滿庭秋月白森森
人靜孤燈夜已沈
風淡霜清不成夢
紙窓簾影動禪心

뜰 가득한 가을 달 흰빛이 창창한데
인적 없는 외로운 등에 밤 깊어가고
바람 담담 서리 맑아 꿈 못 이루는데
종이 창 발그림자에 선심이 생겨나네.

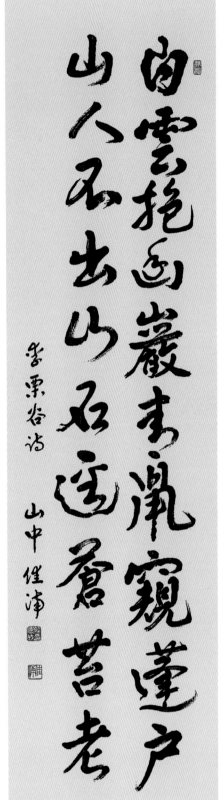

35cm×140cm

山中　李栗谷詩
白雲抱幽巖　青鼠窺蓬户
山人不出山　石逕蒼苔老

흰구름 그윽히 바위를 안고
날다람쥐 따북사이로 엿보는 구나
산에 사는 사람은 산에서 나오질 않고
돌길에는 오래된 이끼만 푸르다.

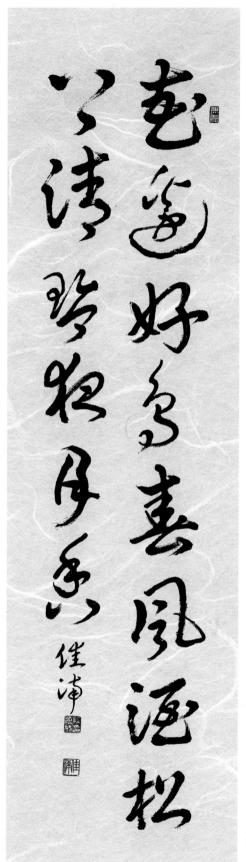

35cm×130cm

花邊好鳥春風酒
松下清琴夜月香

꽃밭의 새와 봄바람 더불어 술을 나누니
소나무 아래 거문고 소리 달빛 향기 내누나.

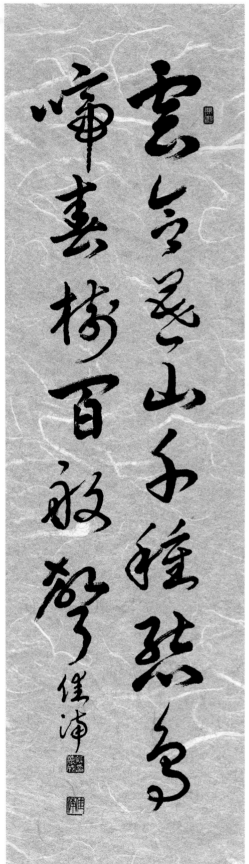

35cm×140cm

雲合暮山千種態
鳥啼春樹百般聲

구름 덮인 해 저문 산, 천 가지 모습이요
새 우는 봄 나무에선 온갖 소리 들리네.

若失財物 少失之
재물을 잃는 것은 조금 잃는 것이고

若失名譽 多失之
명예를 잃는 것은 많이 잃는 것이며

若失健康 全失之
건강을 잃는 것은 모두 잃는 것이다

若失財物 少失之
若失名譽 多失之
若失健康 全失之

45cm×35cm

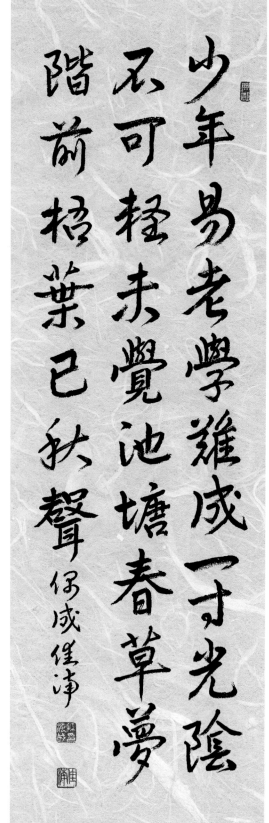

35cm×140cm

偶成　朱熹詩
少年易老學難成
一寸光陰不可輕
未覺池塘春草夢
階前梧葉已秋聲

소년은 늙기 쉽고, 학문은 이루기 어려우니
짧은 시간도 가볍게 여겨서는 안 된다.
연못의 봄풀이 꿈에서 깨어나지도 않았는데
뜰 앞 오동나뭇잎은 이미 가을 소리 들리네.

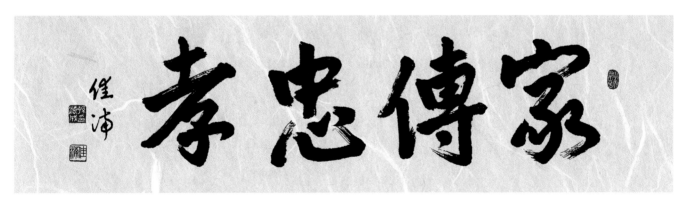

120cm×35cm **家傳忠孝** 가문에는 충과 효를 전해야 한다.

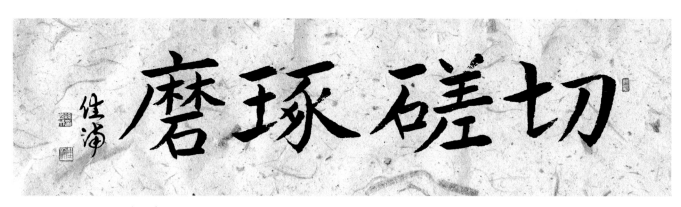

130cm×35cm **切磋琢磨** 옥이나 돌 따위를 갈고 닦아서 빛을 낸다는 뜻으로 부지런히 학문과 덕행을 닦음을 이르는 말이다.

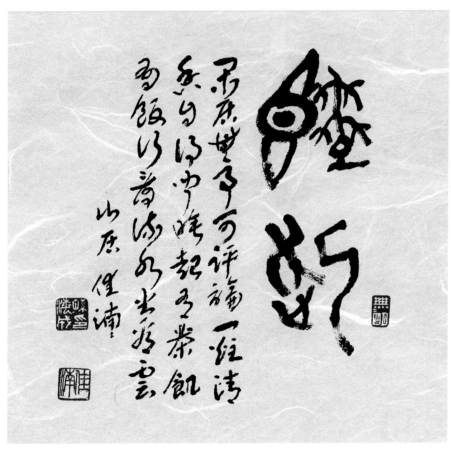

35cm×35cm 睡起

閑居無事可評論
一炷清香自得聞
睡起有茶飢有飯
行看流水坐看雲

한가하게 살아가니 세상 이야기 상관없고
한 줄기 맑은 향이 넉넉하여라.
자고 일어나면 차 있고, 배고프면 밥 있고
가다가 흐르는 물 보고, 앉아서 구름 보고.

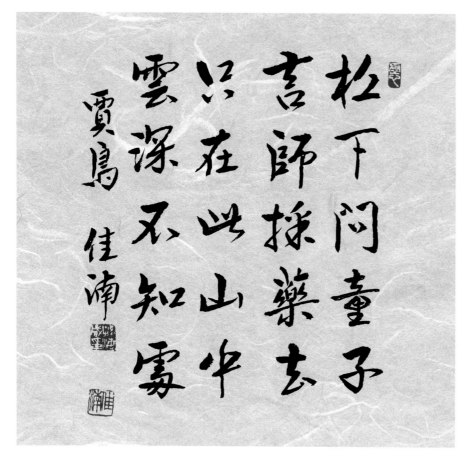

43cm×41cm

賈島
松下問童子言師採藥去
只在此山中雲深不知處

소나무 아래 동자에게 물으니
동자가 말하기를 스승은 약초를 캐러
가시어 지금은 산중에 계시나 구름이
짙어 어디 계신지 모르겠습니다.

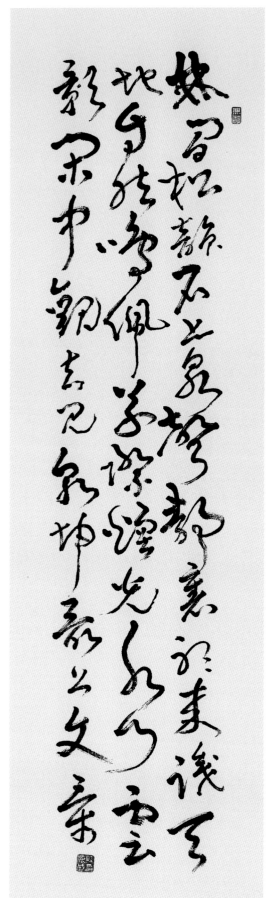

35cm×140cm

林間松韻 石上泉聲
靜裡聽來 識天地自然鳴佩
草際煙光 水心雲影
閒中觀去 見乾坤最上文章

숲 속의 솔바람 소리와 바위에 흐르는 샘물 소리를
고요히 듣노라면 천지의 자연스런 음악임을 알겠네.
초원의 안개 빛과 물속의 잠겨있는 구름 그림자를
한가하게 보노라면 세상 최고의 문장임을 알겠네.

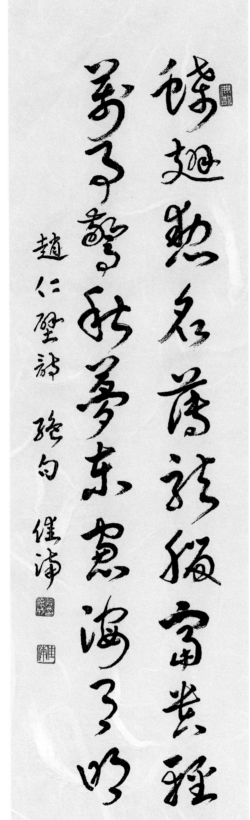

絕句 趙仁璧詩
蝶翅勳名薄 龍腦富貴輕
萬事驚秋夢 東窓海月明

공훈 명성은 하늘거리는 나비 날개같이 얇고
부귀도 용뇌 향기처럼 가벼이 날아가네
세상만사 가을 꿈에 지나지 않아
놀라 깨어 동창을 보니 바다위로 달만 밝구나.

35cm×130cm

壽는 산과 같이 길고,
福은 바다와 같이 깊다.

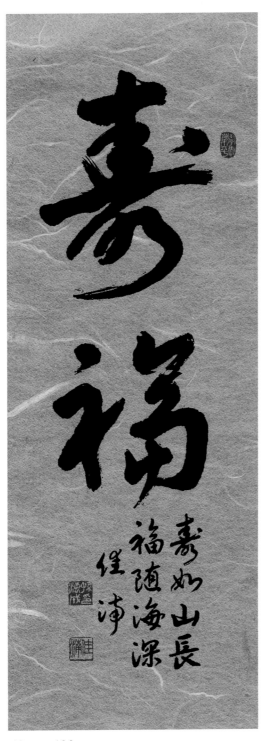

40cm×100cm

壽如山長
福隨海深

壽는 산과 같이 길고,
福은 바다와 같이 깊다.

篆書

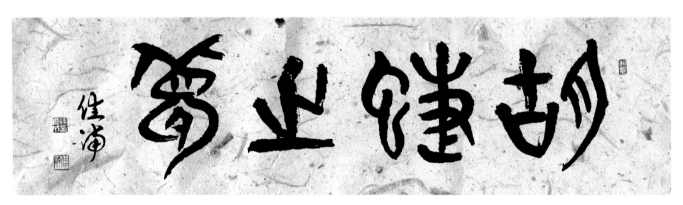

130cm×35cm **胡蝶之夢** 장자(莊子)가 나비가 되어 날아다닌 꿈으로 현실과 꿈의 구별이 안 되는 것이다.

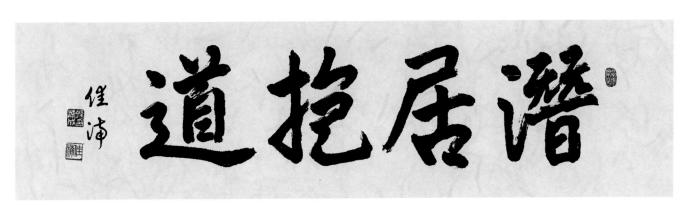

130cm×35cm **潛居抱道** 道心을 품고 있으면서 앞에 나타나지 않고 때를 기다린다.

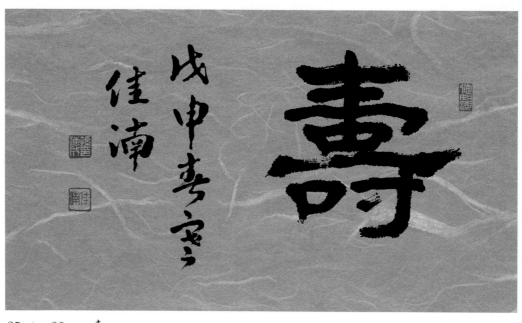

35cm×20cm 壽

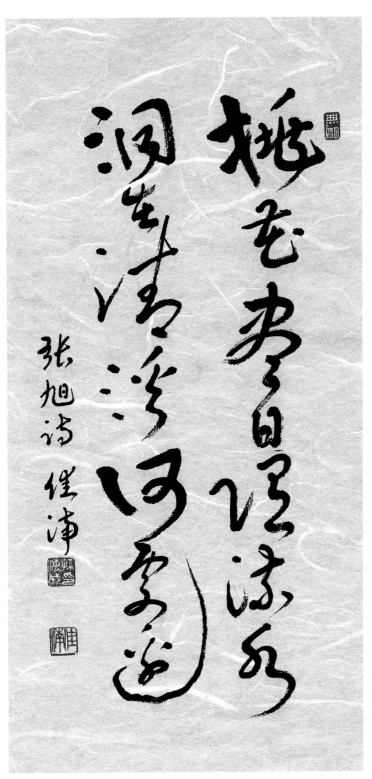

35cm×70cm

張旭詩
桃花盡日 隨流水
洞在清溪 何處邊

복숭아 꽃 종일토록 물따라 흐르더니
마을의 맑은 계곡 어디에 머무는고.

別去西江上 江灘寓短亭
望天雲共白 思子岫皆青
寺內焚經篋 人間老歲星
疇能分丈室 百次指秋螢

寄金陵天目僧王鐸詩

王鐸詩

別去西江上　江灘寓短亭
望天雲共白　思子岫皆青
寺內焚經篋　人間老歲星
疇能分丈室　百次指秋螢

이별하고 서강으로 가는데 강여울에 작은 정자 있구나.
하늘은 구름 덮여 희고 그대 생각하니 산골은 모두 푸르네.
절 안엔 경서 상자 불타 있고 사람은 세월 따라 늙어가네.
밭두둑에 장실 나누어져 있고 수 없는 반딧불만 가리키노라.

35cm×140cm

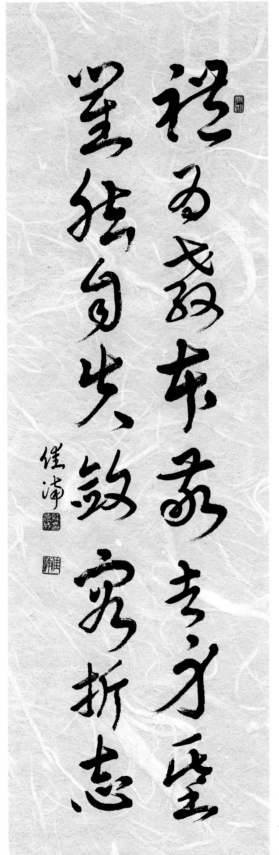

35cm×140cm

禮爲敎本敬者身基
瞿然自失斂容折志

예를 교본 삼고 존경을 처신의 근본 삼으라.
두려움은 자신을 잃으니 의지를 꺾이지마라

善爲至寶用無盡
心作良田耕有餘

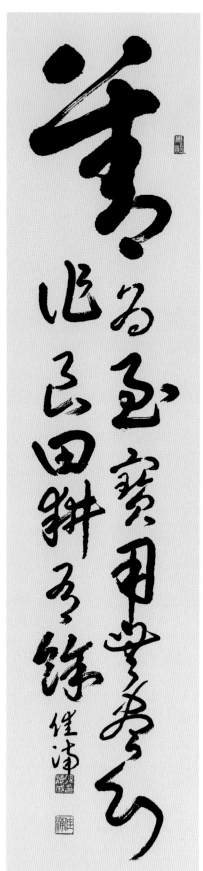

35cm×135cm

善爲至寶用無盡
心作良田耕有餘

선은 아무리 행하여도 다함이 없고
마음 밭을 갈고 닦으면 여유로움이 생긴다.

葉自豪端出根非地面生
月來無見影風動不聞聲

宣祖大王詩 佳滴

35cm×140cm

無不非　宣祖大王詩
葉自豪端出　根非地面生
月來無見影　風動不聞聲

잎이 붓끝에서 나오고 뿌리도
땅에서 나온 것이 아니오.
달이 비추어도 그림자가 없고
바람이 불어도 소리가 들리지 않을 것이오.

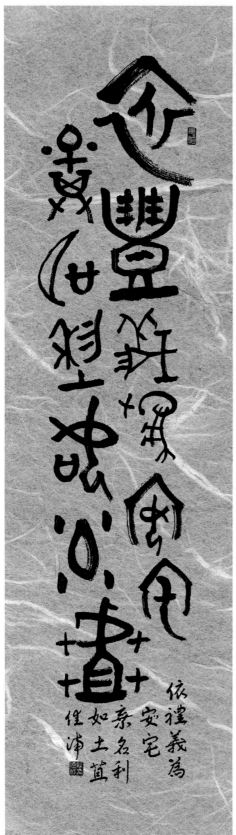

35cm×140cm

依禮義爲安宅
棄名利如土苴

집안이 평안하려면 예를 따름이 옳고
명예나 이득을 버리면 땅을 밟듯 든든하다.

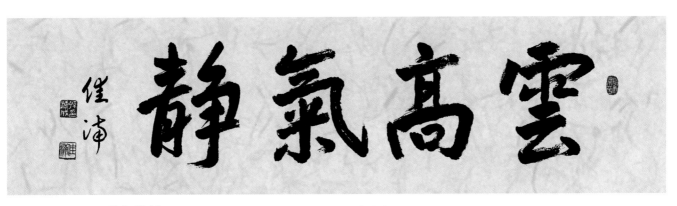

120cm×35cm **雲高氣靜** 청운의 뜻을 높게 가지고. 행동은 고요하게 한다.

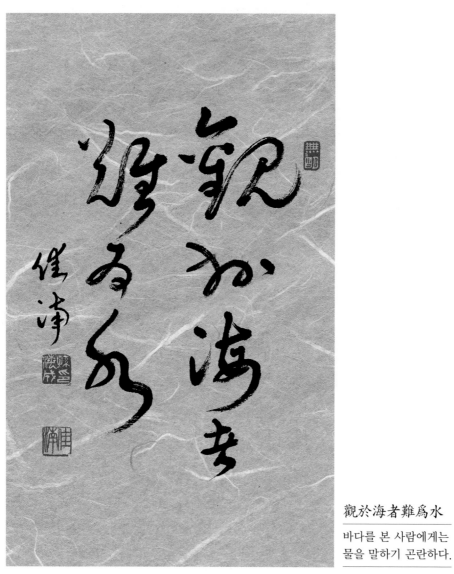

35cm×40cm

觀於海者難爲水
바다를 본 사람에게는
물을 말하기 곤란하다.

나옹선사 시

청산은 나를 보고
말없이 살라 하고
창공은 나를 보고
티없이 살라 하네
탐욕도 벗어 놓고
성냄도 벗어 놓고
물같이 바람 같이
살다가 가라 하네

가남

30cm×36cm

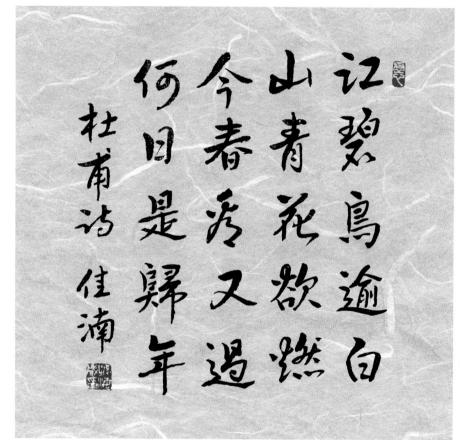

43cm×41cm

杜甫詩
江碧鳥逾白 山青花欲燃
今春看又過 何日是歸年

강물이 푸르니 새 더욱 희고,
산이 푸르니 꽃 빛이 불붙는 듯 하도다.
올 봄도 이렇게 지냈으니
나는 어느 날에나 고향에 돌아갈는지.

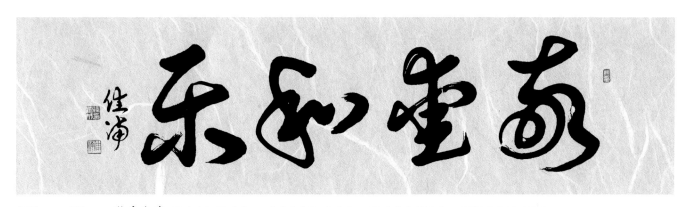

130cm×35cm *敬愛和樂* 윗사람을 공경하고, 아랫사람을 사랑하고, 형제간에 화목하고, 부부간에 즐거워라.

草書

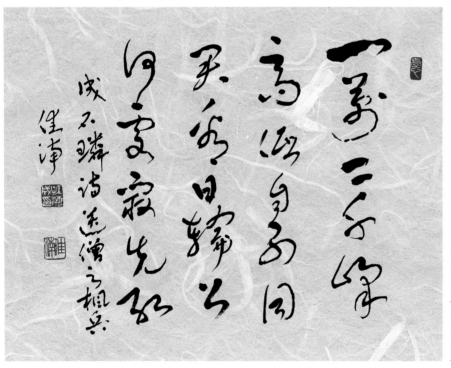

45cm×35cm

送僧之楓岳　成石璘詩

一萬二千峰 高低自不同
君看日輪上 何處最先紅

금강산 일만 이천 봉 높고 낮음 각각일세.
솟아오르는 저 태양을 바라보라.
어느 봉이 먼저 타오르고 있는가.

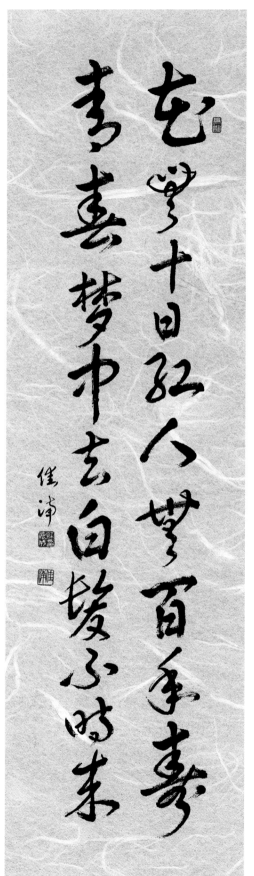

35cm×140cm

花無十日紅 人無百年壽
青春夢中去 白髮不時來

아름다운 꽃 열흘 넘기지 아니하고
사람 수명 백년을 넘기지 못하누나.
아름다운 청춘도 꿈 처럼 지나가고
백발은 기다리지 않아도 찾아오누나.

松江　鄭澈詩
蕭蕭落葉聲 錯認爲疎雨
呼童出門看 月掛溪南樹

우수수 떨어지는 나뭇잎 소리.
성글은 빗소리로 착각하고서
아해 불러 문밖에 나가 보랬더니.
달이 시냇가 나뭇가지 남쪽에 걸렸다 하네.

43cm×41cm

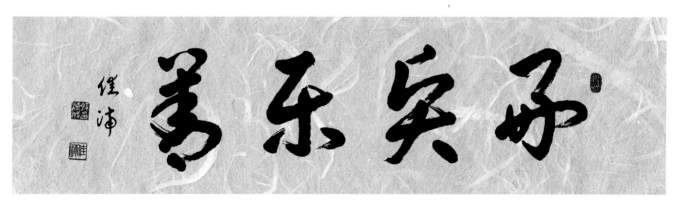

120cm×35cm **好賢樂善** 어진 사람을 좋아하고 선을 즐긴다.

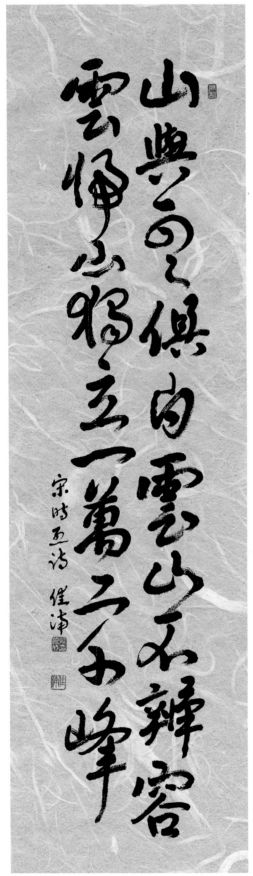

35cm×140cm

金剛山　宋時烈詩
山與雲俱白　雲山不辨容
雲歸山獨立　一萬二千峯

산과 구름이 모두 다 희니
구름과 산 모습 분별 어렵네
구름 걷히고 산만 홀로 남으니
일만 이천의 봉우리여라

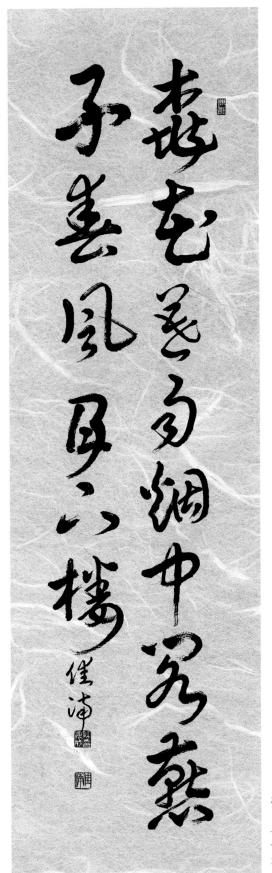

桃花暮雨烟中閣
燕子春風月下樓

복사꽃 저녁 비에 연기에 싸인 집과 같고
제비는 봄바람의 달빛 아래 누각에 사네.

35cm×140cm

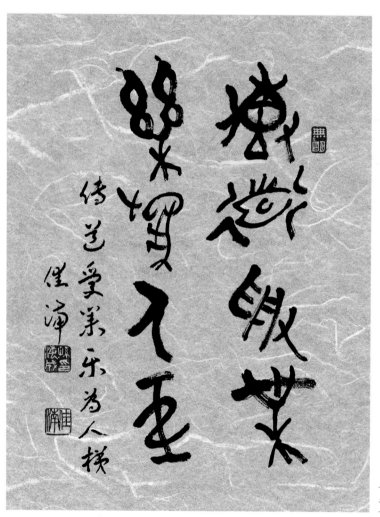

35cm×45cm

傳道受業樂爲人梯

스승은 자라는 사람 가르침을 즐거워한다.

米黻贊曰
山林妙寄巖廊英舉 不繇不羲自發淡古有
赫龍暉天造翰藝 末下弘跡人鮮臻詣
永撝太平震驚大地 右贊謝安書法

미불이 기리어 말하기를 산림처럼 기묘하고 암랑처럼 뛰어났네.
종요도 아니고 왕희지도 아니면서 스스로 맑고 예스러움 피웠네.
밝기가 용처럼 빛나니 하늘이 큰 재주를 내시었네.
글솜씨 큰 자취 사람들 사이에 칭송되네.
영원토록 태평스러움을 도와 세상을 놀라게 하리라.
이는 사안의 서법을 찬함이로다.

35cm×140cm

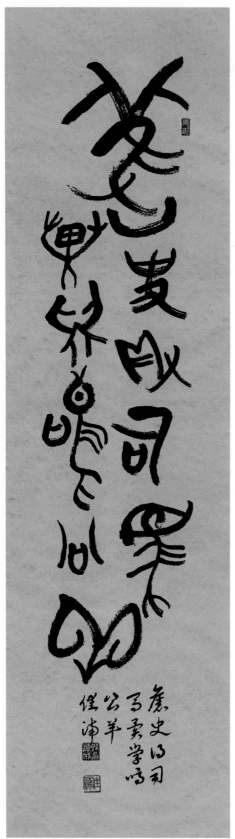

35cm×125cm

舊史待司馬
異學鳴公羊

옛 역사의 사마천을 기다리는데
다른 공양의 소리를 배우는구나.

한글

일성호가

이순신

한산섬 달 밝은 밤에
수루에 홀로 앉아
큰 칼 옆에 차고
깊은 시름 하는 차에
어디서 일성호가는
남의 애를 끊나니.

가남

30cm×35cm

59

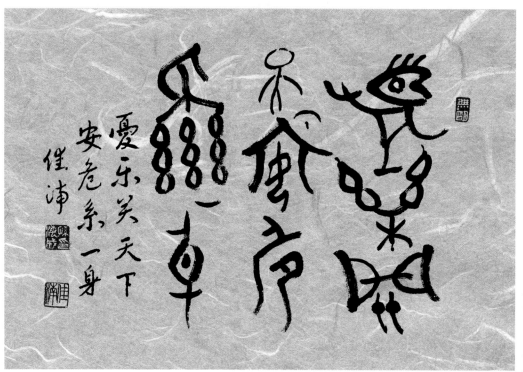

憂樂笑天下
安危系一身

근심과 향락은
천하의 웃음거리요.
편안함과 위태로움
한 몸에 있다.

50cm×35cm

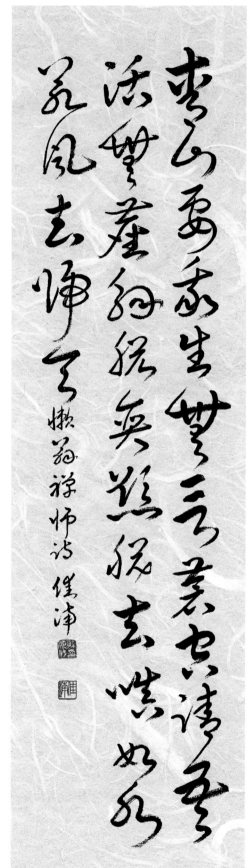

35cm×130cm

青山兮要我　懶翁禪師詩
青山要我生無言 蒼空請吾活無塵
解脫貪慾脫去嗔 如水若風去歸天

청산은 나를 보고 말없이 살라하고
창공은 나를 보고 티없이 살라하네.
사랑도 벗어 놓고 미움도 벗어 놓고
물같이 바람같이 살다가 가라하네.

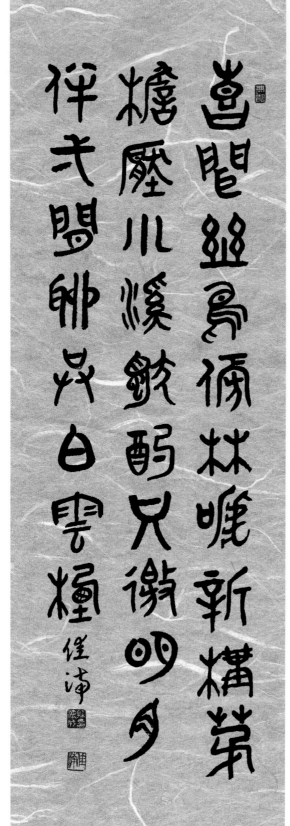

35cm×110cm

喜聞幽鳥傍林啼
新構茅簷壓小溪
獨酌只邀明月伴
一間聊共白雲樓

숲 속의 새소리를 듣기 좋아하여
시냇가에 띠 집하나 우뚝 엮었네.
혼자 술 마실 땐 밝은 달 모셔오고
한 칸 집엔 흰 구름 더불어 산다네.

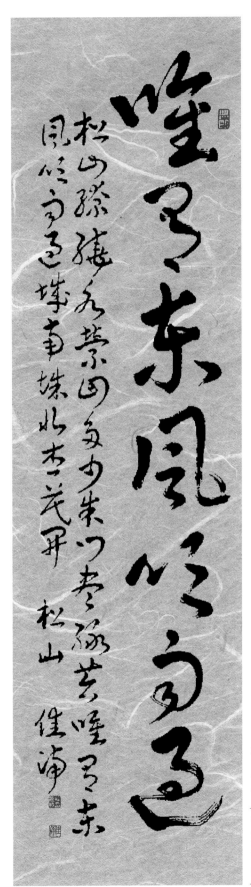

35cm×140cm

松山　卞仲良詩

松山繚繞水縈回多少朱門盡綠苔
唯有東風吹雨過城南城北杏花開

솔숲 우거진 산 구비 돌아 물이 흐르고
기와집 몇몇 채 푸른 이끼 덮혔구나.
이윽고 봄바람이 비를 몰고 지나더니
여기저기 살구꽃이 피어나기 시작하네.

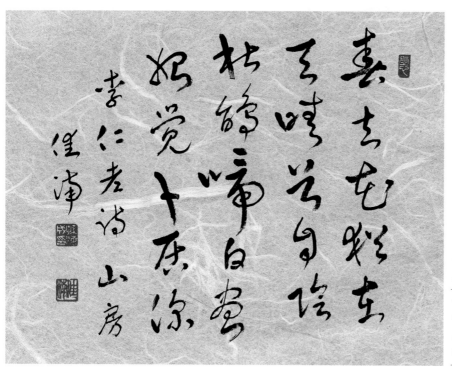

45cm×35cm

山房　李仁老詩
春去花猶在　天晴谷自陰
杜鵑啼白晝　始覺卜居深

봄은 가도 꽃은 아직 피어 있네.
해가 떠도 골짝은 아직 어둡구나.
소쩍새 한낮에도 우네.
이제사 깊은 산골임을 알았네.

懷素書蕉葉學書佛經禪之昧如好筆獨往往未能遠意奇人之妙去恆先古用遂撥發狂狗而速上國說流蜀

35cm×140cm 懷素 自敍帖

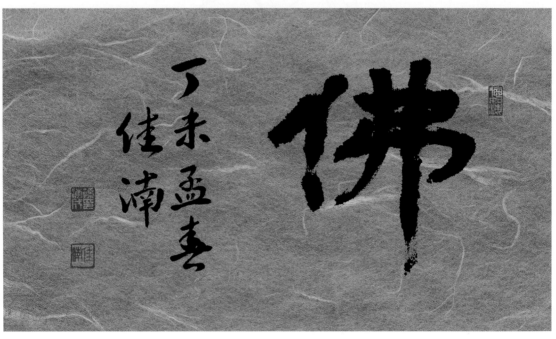

35cm×20cm 佛

普通門外草青青 浮碧樓前
春水生 誰道吾行歸未晚
杏花如雪滿江城 金昌業 詩
佳淨

45cm×140cm

練光亭　金昌業詩
普通門外草青青
浮碧樓前春水生
誰道吾行歸未晚
杏花如雪滿江城

보통문 밖의 벌판에 풀빛 푸르고
부벽루 앞의 강물에 봄은 왔구나.
돌아갈 길 늦지 않다 누가 말하랴.
살구꽃이 흰 눈처럼 활짝 피었네.

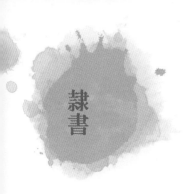

45cm×35cm **德必有隣** 덕이 있으면 따르는 사람이 있어 외롭지 않음을 이르는 뜻이다.

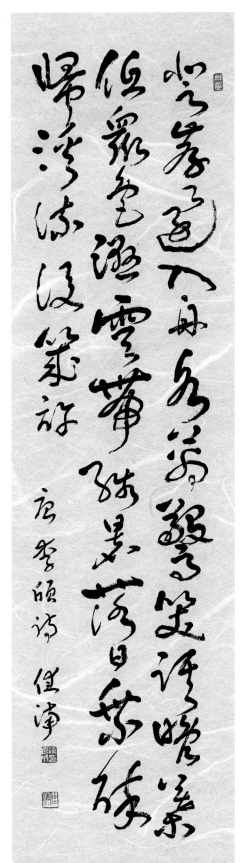

35cm×135cm

李頎詩
登岸還入舟 水禽驚笑語 晩葉低眾色
濕雲帶殘暑 落日乘醉歸 溪流復幾許

언덕에 올랐다가 다시 배에
드나니 담소(談笑)소리에 물새들이 놀라 깬다.
늦가을 나뭇잎은 온갖 빛깔
드리웠고 비 머금은 구름은 늦더위를 띠어 있다.
해질녘에 술에 취해 돌아오나니
시냇물을 건너기 얼마이던고.

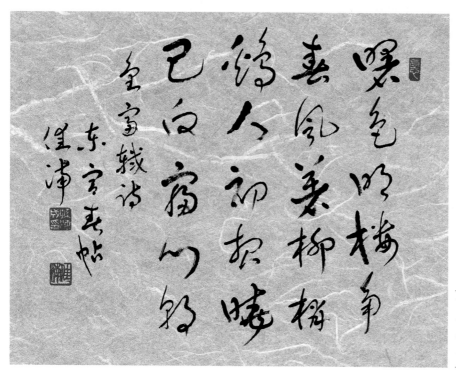

45cm×35cm

東宮春帖　金富軾詩

曉色明樓角　春風着柳梢
鷄人初報曉　已向寢門朝

날이 처마 끝에서 밝아오고
봄바람은 버들가지에 속삭인다
야경꾼 새벽을 알리는데
어느덧 침문을 향하여 돌아가네.

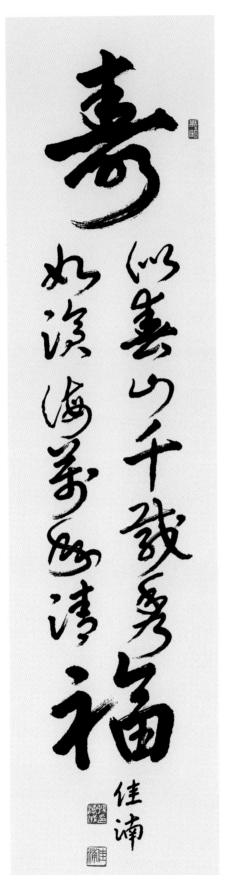

35cm×140cm

壽似春山千載秀
福如滄海萬年清

壽(수)는 봄산과 같이 천년이나 빼어나게 오래 살고,
福(복)은 푸른 바다와 같이 만년이나 맑게 산다.

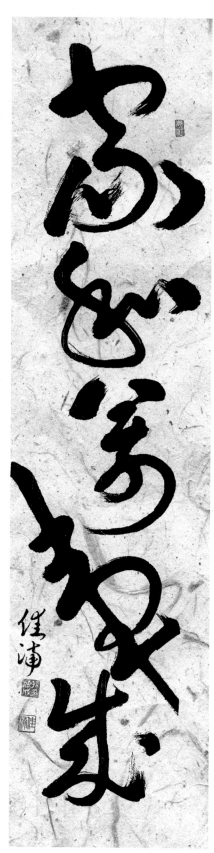

35cm×140cm

家和萬事成
집안이 화목하면 모든 일이 잘 된다.

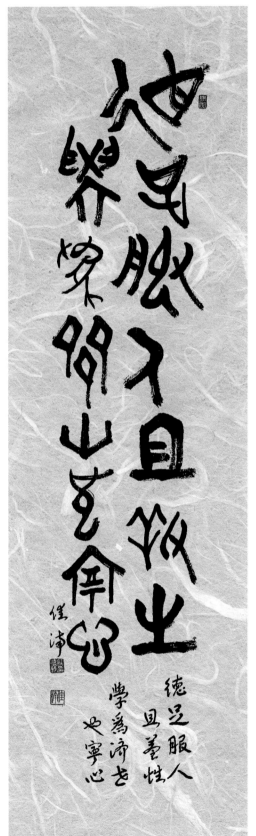

35cm×140cm

德足服人且養性
學爲濟世也寧心

덕은 사람을 따르게 하고 키우며
학문은 세상을 구제하여 편안케 한다.

流入座子后只要其展转不后者自然圆觉伊执著这执業七麈子后执業光执入著也執業理执著子执業尽执入著也著

35cm×140cm 文益禪師 諸上座帖

山谷 黃庭堅은 北宋時代에 宋四大家라 稱하였고 특히 草書로 잘썼으며 傳統 書藝를 硏究 發展시킨 獨創的 革新的 활동의 경지로 이른 書藝家이다 이 作品은 弧楷가 뛰어나고 筆力이 강흥하여 草聖으로부터 정도이다 黃庭堅의 草書는 變化와 形勢가 마치 날아다니는 것 같은 類致가 뛰어나다고 할수있다 筆法은 부드러운 붓끝이 맑고 圓轉이 많은 것이 特徵이기도 하다

강남

35cm×140cm 山谷 黃庭堅의 서평

貧居乏人工灌木荒余宅班班
有翔鳥寂寂無行迹宇宙一何
悠人生少至百歲月相催逼
鬢邊早已白若不委窮達素
抱深可惜

陶淵明詩

欲涵其十五

佳沖

70cm×140cm

飮酒其十五　陶淵明詩
貧居乏人工　灌木荒余宅
班班有翔鳥　寂寂無行迹
宇宙一何悠　人生少至百
歲月相催逼　鬢邊早已白
若不委窮達　素抱深可惜

가난한 살림에 손 볼 새 없어
집 안의 나무들이 거칠게 자라.
무리 지어 새들만이 날아다닐 뿐
사람의 기척 없어 적막하구나.
우주는 크고 무한하거늘
사람의 인생은 백 년 못 가네.
세월이 서로 재촉하며 밀어내듯이
어느덧 귀밑털 희어졌구나.
만약 운명대로 가난을 지키지 못한다면
깨끗하게 지킨 정절 앞에 깊이 뉘우치리.

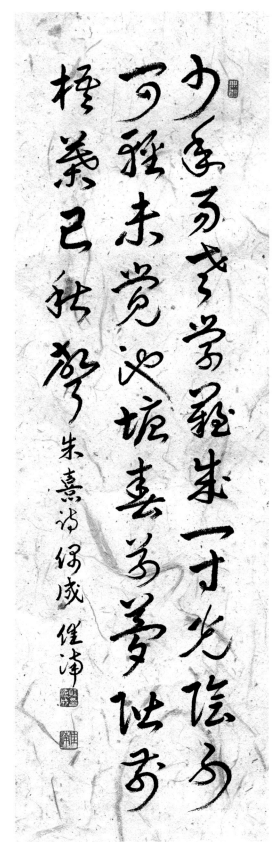

35cm×140cm

偶成　朱熹詩
少年易老學難成
一寸光陰不可輕
未覺池塘春草夢
階前梧葉已秋聲

소년은 늙기 쉽고, 학문은 이루기 어려우니
짧은 시간도 가볍게 여겨서는 안 된다.
연못의 봄풀이 꿈에서 깨어나지도 않았는데
뜰 앞 오동나뭇잎은 이미 가을 소리 들리네.

엄마의 난닝구

배한천

작은 누나가 엄마보고
"엄마. 난닝구 다 떨어졌다
한개 사라" 한다
엄마는 옷 입으마 안보인다고
떨어졌는 걸 그대로 입는다.

난닝구 구멍이 콩만하게
뚫어져 있는 줄 알았는데
대지비 만하게 뚫어져 있다.
아버지는 그걸 보고
난닝구를 쭉쭉 쨌다.

엄마는 와이카노 너무
째마 걸레도 못한다 한다.
엄마는 새걸로 갈아 입고
째진 난닝구를 보시더니
두번 더 입을수 있을낀데 한다.

초등학생이 지은 재미 있는 글
가남

32cm×65cm

78

70cm×140cm

開聖寺 鄭知常詩

百步九折登礒崿 寺在半空唯數間
靈泉澄淸寒水落 古壁暗淡蒼苔斑
石頭松老一片月 天末雲低千點山
紅塵萬事不可到 幽人獨得長年閒

꼬불꼬불 험한 산을 올라가니
두어 칸 절이 공중에 떠 있네
맑은 약수는 바위 틈에서 떨어지고
담벽에는 이끼가 아롱져 있네
바위 소나무 가지에 조각달
하늘 끝 구름 밑에 솟아 있는 산
세상 티끌이 이르지 않는 곳
그대만이 한가한 세월을 보내고 있네.

160cm×70cm　廉頗藺相如傳

草書

620cm×55cm　廉頗藺相如傳

觀自在菩薩，行深般若波羅蜜多時，照見五蘊皆空，度一切苦厄。舍利子，色不異空，空不異色，色即是空，空即是色，受想行識，亦復如是。舍利子，是諸法空相，不生不滅，不垢不淨，不增不減。是故空中無色，無受想行識，無眼耳鼻舌身意，無色聲香味觸法，無眼界，乃至無意識界，無無明，亦無無明盡，乃至無老死，亦無老死盡，無苦集滅道，無智亦無得。以無所得故，菩提薩埵，依般若波羅蜜多故，心無罣礙，無罣礙故，無有恐怖，遠離顛倒夢想，究竟涅槃。三世諸佛，依般若波羅蜜多故，得阿耨多羅三藐三菩提。故知般若波羅蜜多，是大神咒，是大明咒，是無上咒，是無等等咒，能除一切苦，真實不虛。故說般若波羅蜜多咒，即說咒曰：揭諦揭諦，波羅揭諦，波羅僧揭諦，菩提薩婆訶。般若波羅蜜多心經

佛紀二五六〇年仲浦孔海燕書

35cm×140cm　般若心經

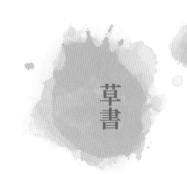

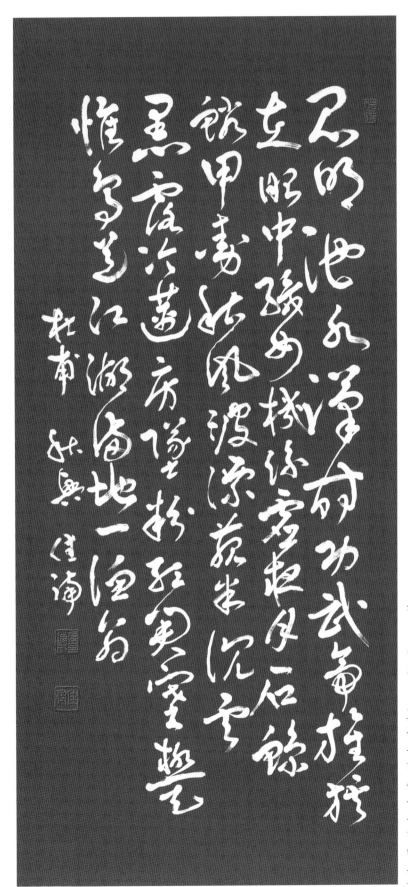

45cm×140cm

秋興　杜甫詩
昆明池水漢時功武帝旌旗
在眼中織女機絲虛夜月石
鯨鱗甲動秋風波漂菰米沈
雲黑露冷蓮房墜粉紅關塞
極天惟鳥道江湖滿地一漁翁

곤명지(昆明池)는 한(漢)나라 때 이룬 것 무제(武帝)의 깃발 눈가에 삼삼하네. 직녀(織女)의 베틀 실낱은 밝은 달밤을 비추었고 돌고래 비늘 껍질은 가을바람에 움직이네. 거품에 밀린 줄 밤은 검은 구름 같고 이슬에 차가운 연밥 붉은 꽃은 떨어지네. 관문은 하늘에 닿아 오직 새만 지나가는데 강호(江湖)엔 떠도는 한 늙은이 고기잡는 신세라네.

185cm×45cm　憶舊遊　李白詩

475cm×55cm 赤壁賦(前・後)

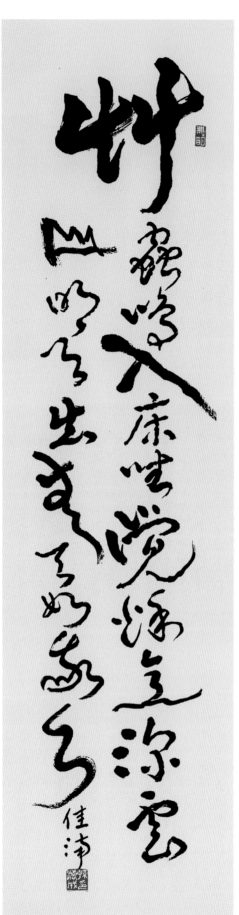

草蟲鳴入床坐覺秋意深
雲山明月出青天如我心

섬돌 아래 귀뚜라미 슬피 울어대어 생각해보니 가을이 깊었네.
구름 덮인 산에는 밝은 달이 솟아 오르고 푸른 하늘은 내 마음과 같네.

※서체를 여러 모양으로 구성하여 본다.

35cm×140cm

86

2. 文人畫作品 I

蘭草

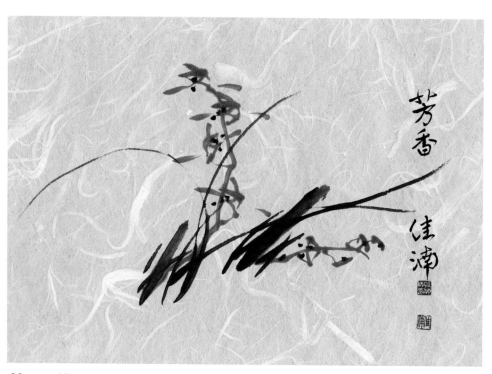

60cm×45cm

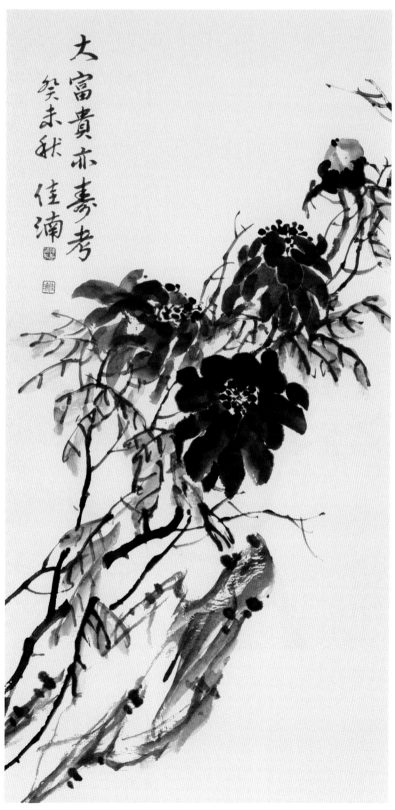

大富貴亦壽考
癸未秋 佳渊

70cm×140cm

梅花

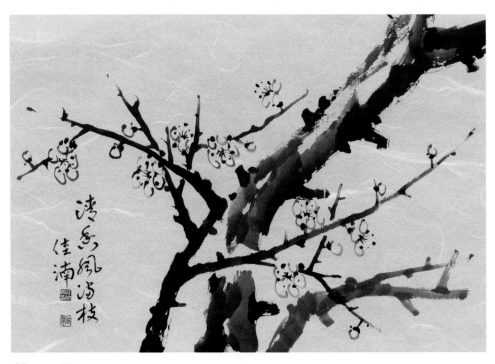

60cm×55cm

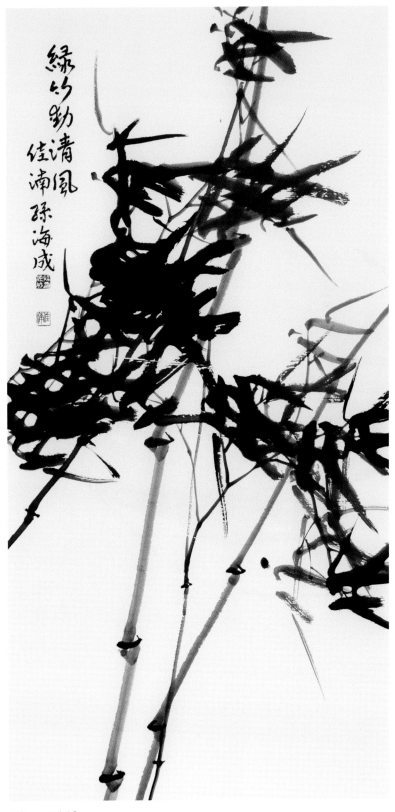

綠竹勁清風

佳浦孫海成

70cm×140cm

蓮

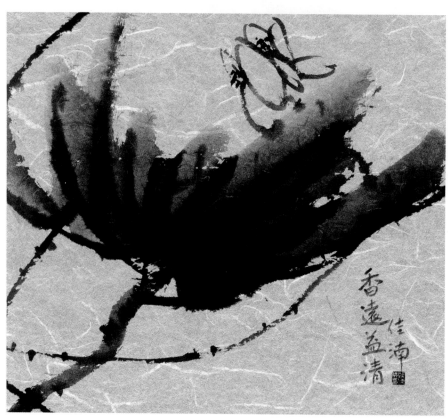

62cm×55cm

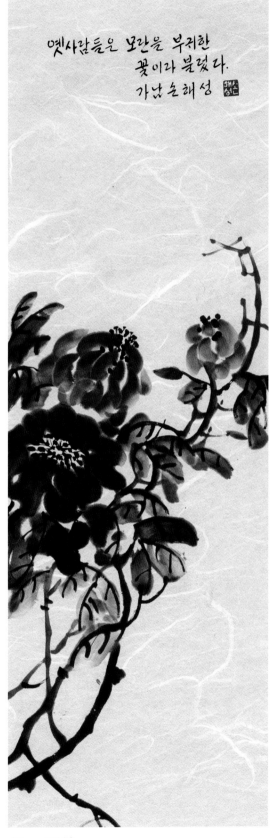

옛사람들은 모란을 부귀한
꽃이라 불렀다.
가남 조해성

35cm×110cm

竹

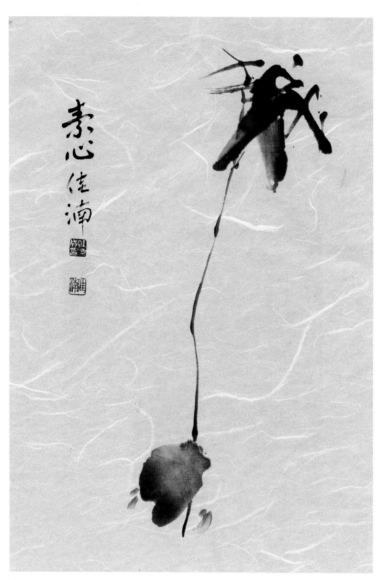

35cm×60cm

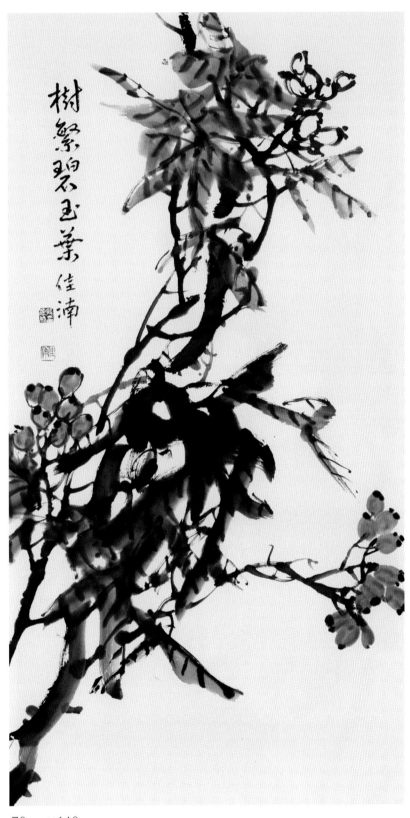

树繁碧玉叶佳浦

70cm×140cm

蓮

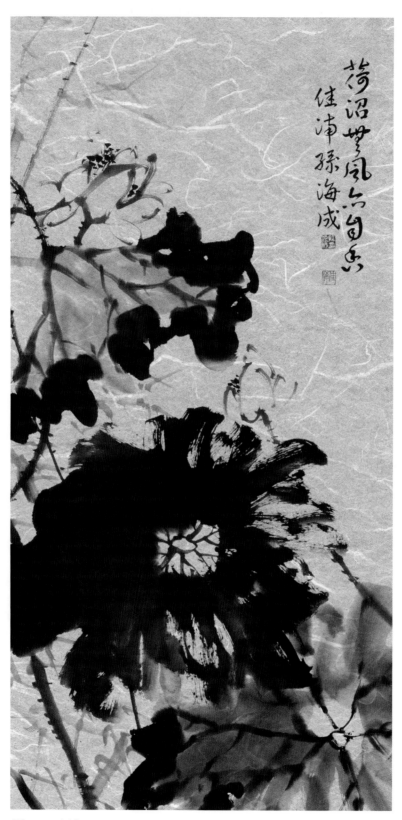

荷沼無風六月凉

佳浦孫海成

70cm×140cm

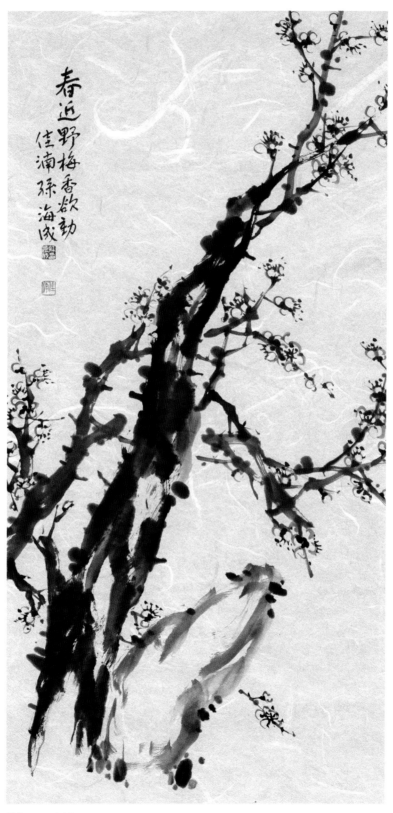

春近野梅香欲動
佳浦孫海成

70cm×140cm

牽牛花

50cm×70cm

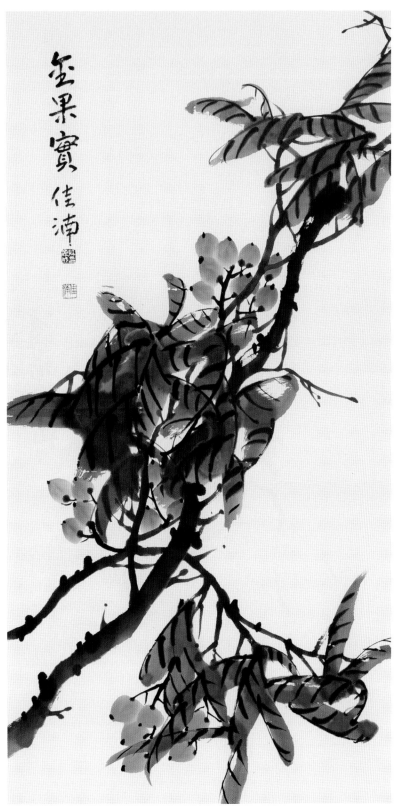

金果實佳肴

70cm×140cm

蘭草

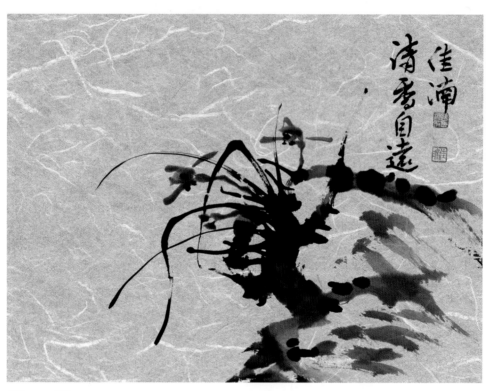

65cm×55cm

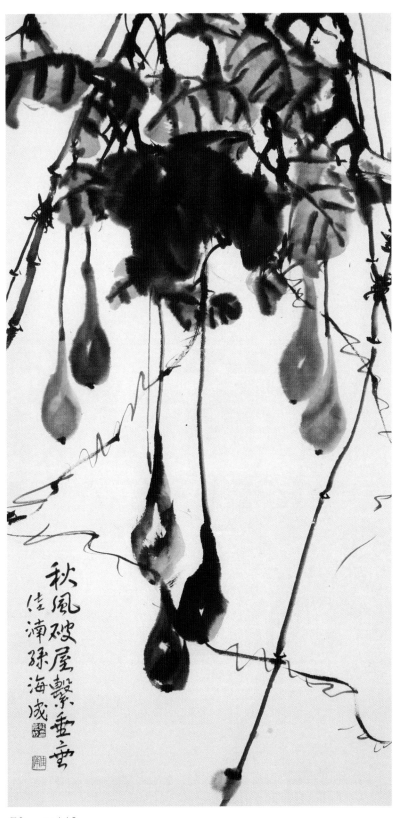

秋風破屋繫垂雲
佳甫孫海成

70cm×140cm

竹

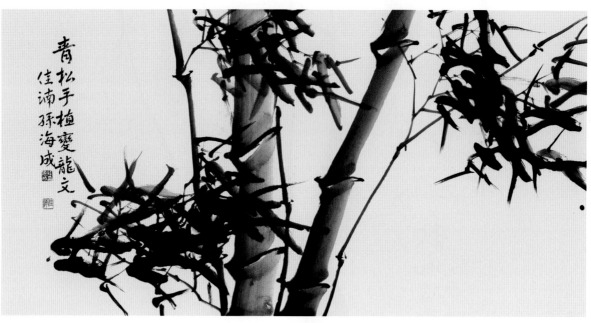

青松手植变龙文
佳谛 孙海成

130cm×70cm

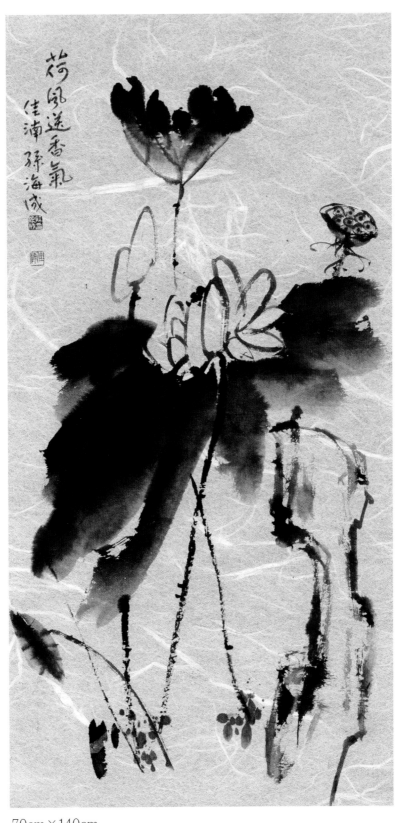

70cm×140cm

牧丹

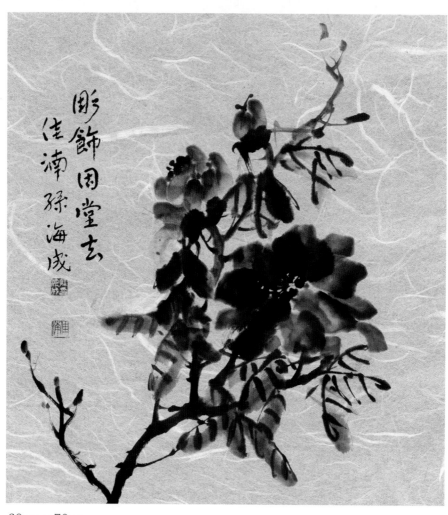

60cm×70cm

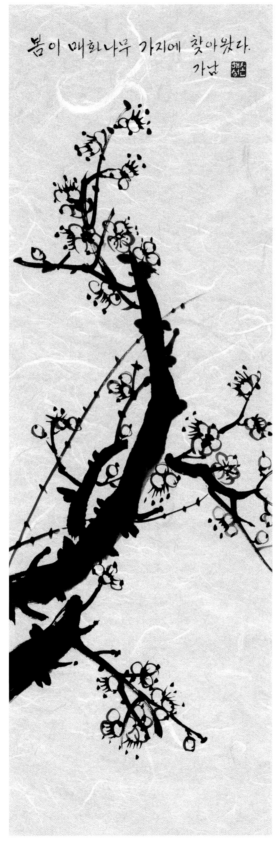

봄이 매화나무 가지에 찾아왔다.
가남

35cm×110cm

竹

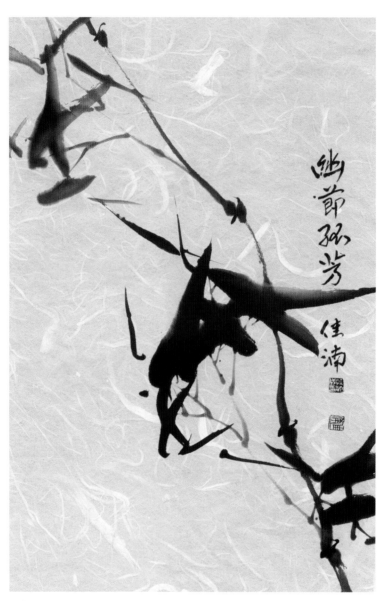

50cm×70cm

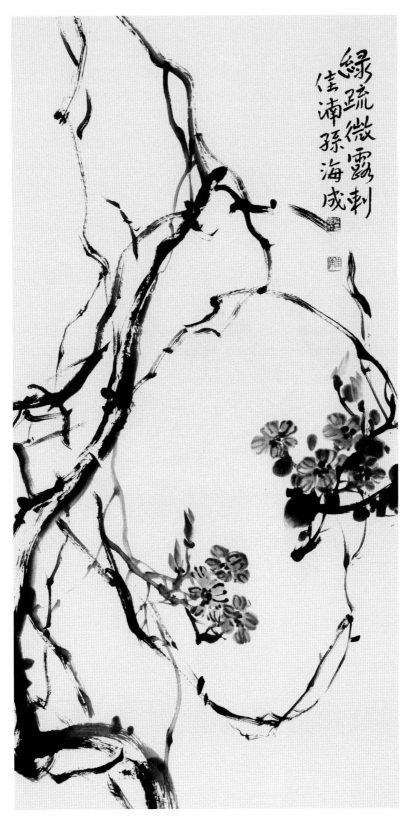

綠疏微露刺
佳浦孫海成

70cm×140cm

牧丹

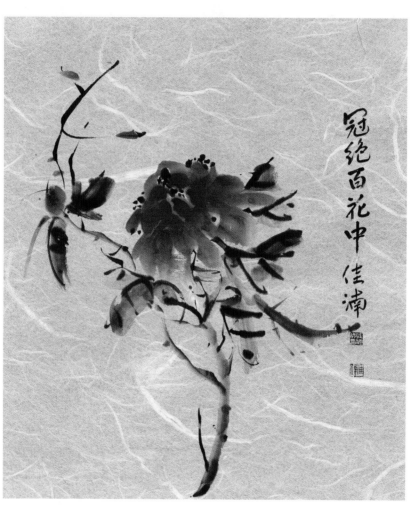

冠絕百花中佳濟

60cm×65cm

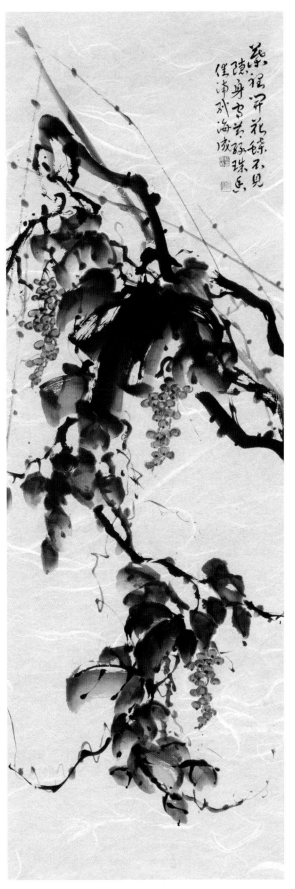

藤程开花绿绦不见
陈身写其孙珠惫
隹浦刻海减

70cm×180cm

梅花

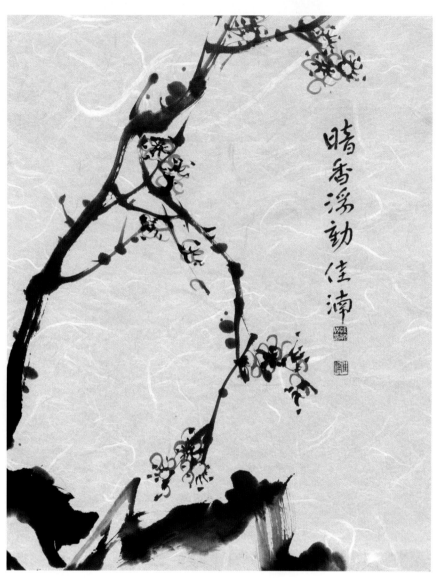

50cm×70cm

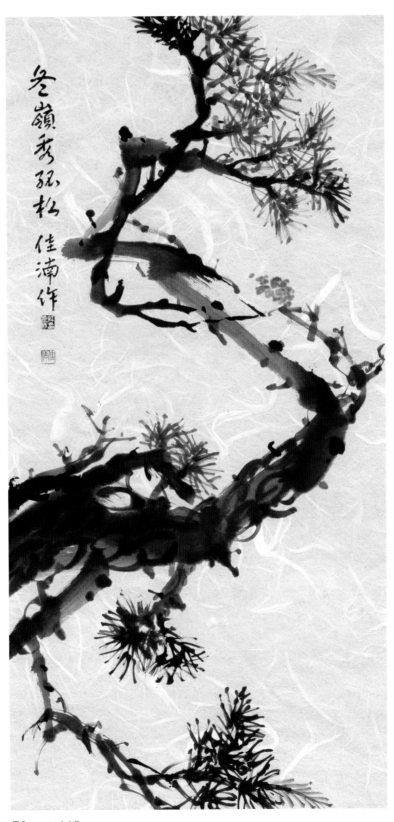

冬嶺秀孤松 佳濰作

70cm×140cm

松

木蓮

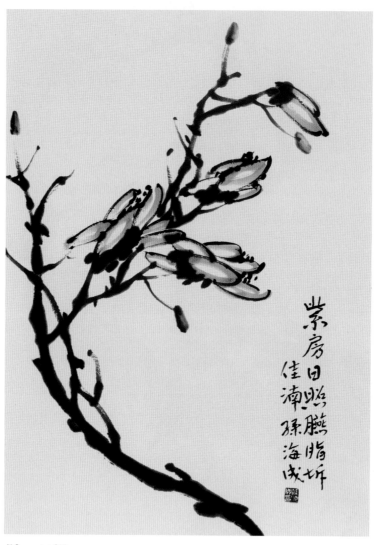

50cm×67cm

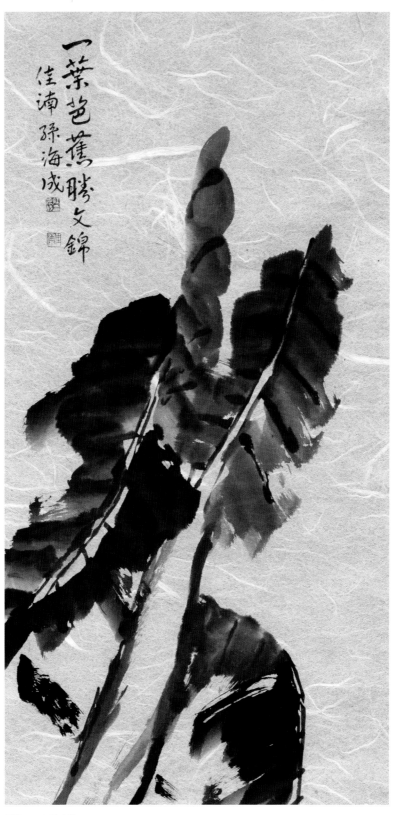

一葉芭蕉聽文錦

佳浦孫海成

70cm×140cm

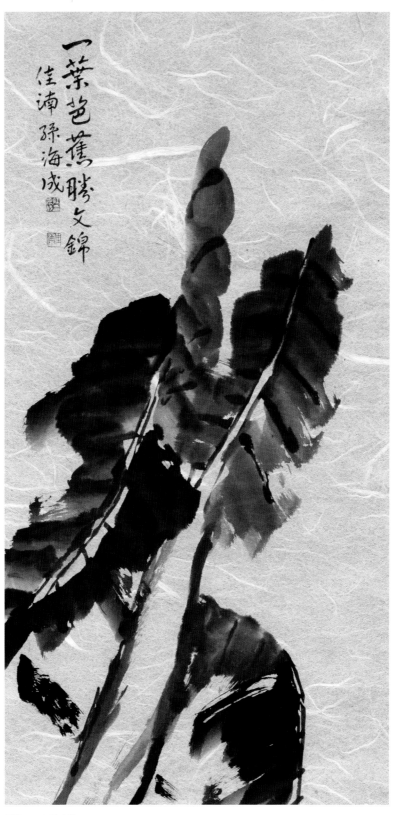

芭蕉

蘭草

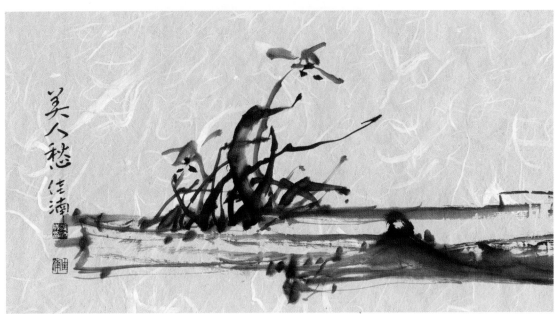

65cm×35cm

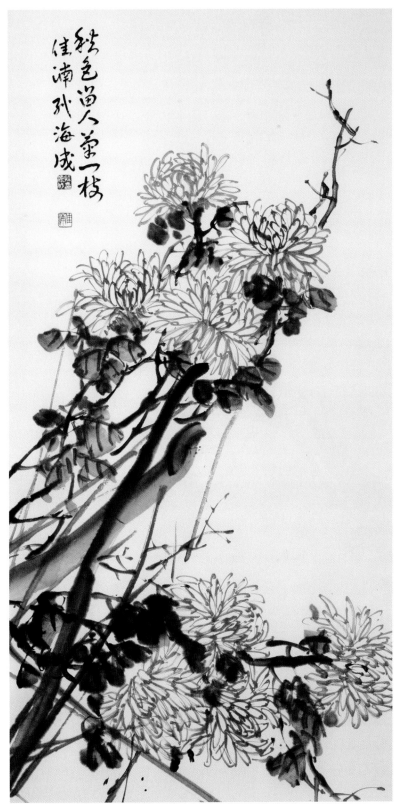

70cm×140cm

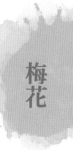

梅花

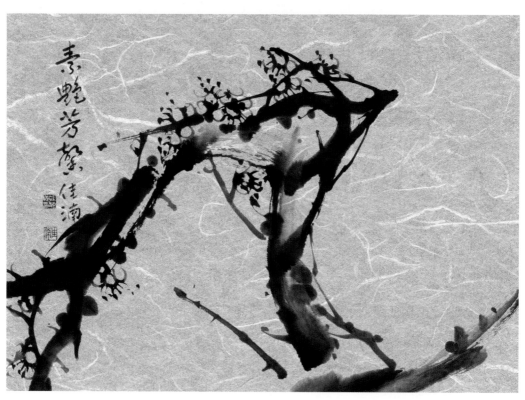

67cm×55cm

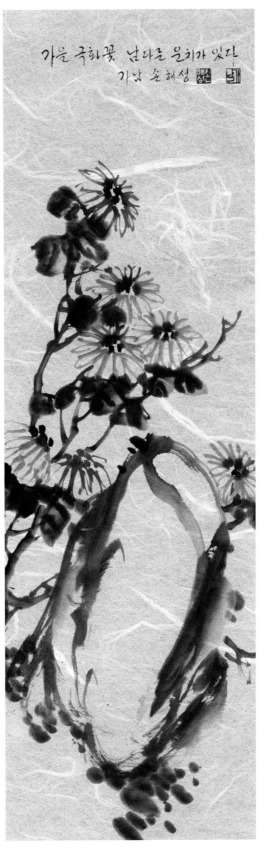

가을 국화꽃 남다른 운치가 있다

가남 손해성

35cm×110cm

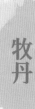

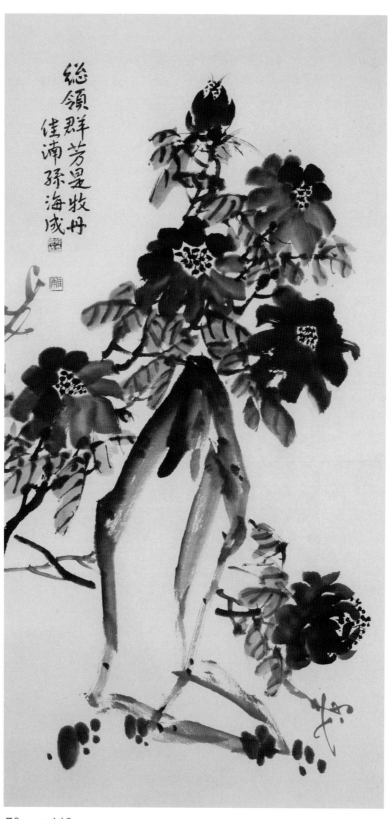

70cm×140cm

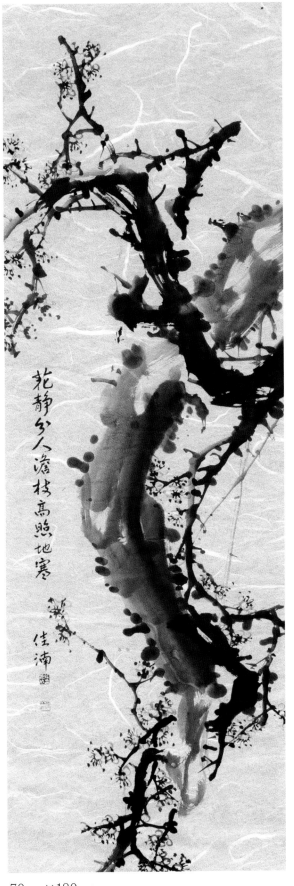

梅花

70cm×180cm

119

3.

書藝屏風作品

작가 주돈이(周敦頤, 1017~1073)는 중국 송(宋)나라의 철학가이자 문학가로 자(字)는 무숙(茂叔), 호(號)는 염계(濂溪)이며 도주(道州) 출생이다. 루산(廬山) 기슭의 염계서당(濂溪書堂)에서 은퇴하였기에 문인들이 염계선생이라 불렀다.

애련설(愛蓮設)은 주무숙(周茂叔)이 연꽃을 사랑하게 된 까닭을 설명한 글이다. 송(宋)의 황산곡은 '주무숙(周茂叔)의 인품이 매우 고결하고 마음이 깨끗하여 광풍제월(光風霽月)과 같다.'라고 말하였는데 이 글을 통하여 그의 고결한 사상이 연꽃을 빌어 표현되고 있다. 연꽃에는 군자(君子)에 비견될 만한 미덕이 있기 때문에 연꽃을 사랑한다고 말하며 은자(隱者)의 미덕을 가진 도연명의 국화와 잠깐 비교하면서 세상 사람들이 모란을 사랑하는 까닭은 모란이 부귀의 인상을 풍기기 때문이라고 말한다.

저서에는 태극도설(太極圖說), 통서(通書)가 있으며, 수필 애련설(愛蓮設)에는 그의 고아한 인품이 표현되었다. 남송의 주자(朱子)는 염계가 정호(程顥)·정이(程頤)를 가르쳤기 때문에 도학(道學: 송대(宋代)의 신유교(新儒敎))의 개조라고 칭하였다.

The writer zhōu dūn yì(周敦頤, 1017~1073) was from Doju(道州) in Song Dynasty. He was called Lian teacher(濂溪先生) because he resigned at the Lian book Church.

Aeryeonsul(愛蓮說) is an article to explain the reason why Zhou Maoshu(周茂叔) fell in love with lotus. He said there is a virtue on lotus comparable with a gentleman and compared with chrysanthemum which has virtue of a hermit. And also said that the reason why people loves peony is it has wealthy impression.

周敦颐(1017~1073)，字茂叔，晚号濂溪先生，道州人。少时喜爱读书，志趣高远，博学力行，后研究《易经》。

爱莲说解释人们非常喜爱牡丹的理由。理由就是牡丹，有君子一样的美德，是花中的富贵者。

作家周敦頤(1017~1073)は字は 茂叔，號は 濂溪で，宋の 道州出生だ。

廬山の 濂溪書堂で引退した。

愛蓮設は 周茂叔がこのはらすを愛することになった理由を說明した文章だ。はらすには 君子に比べられるものがあるからはらすを愛すると語り，隱者の美德を持っ ている菊と比べながら世の中の人がボタンを愛する理由はボタンが富貴の印象だだからだと語る。

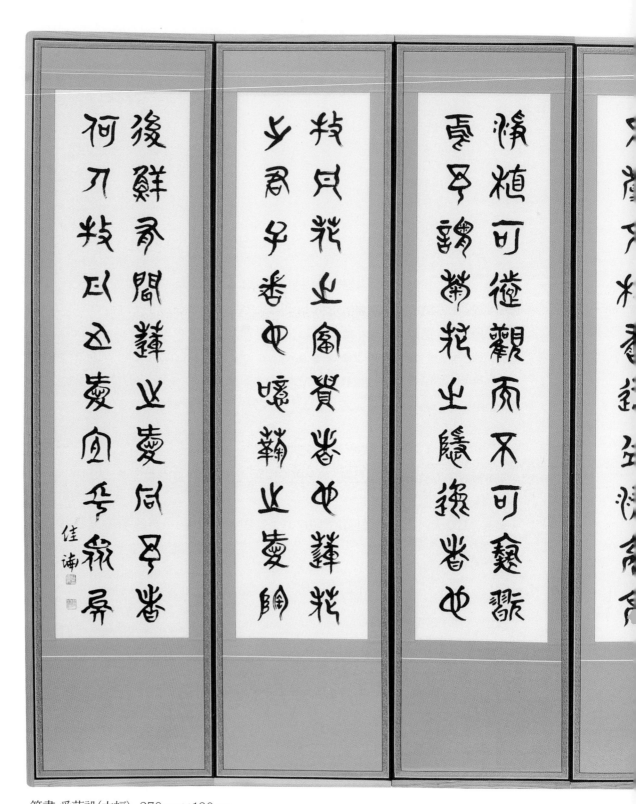

篆書 愛蓮設(六幅)　270cm×180cm

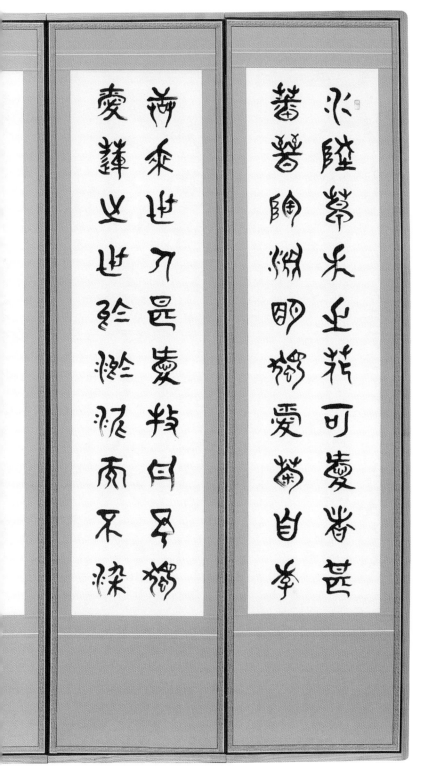

篆書愛蓮說

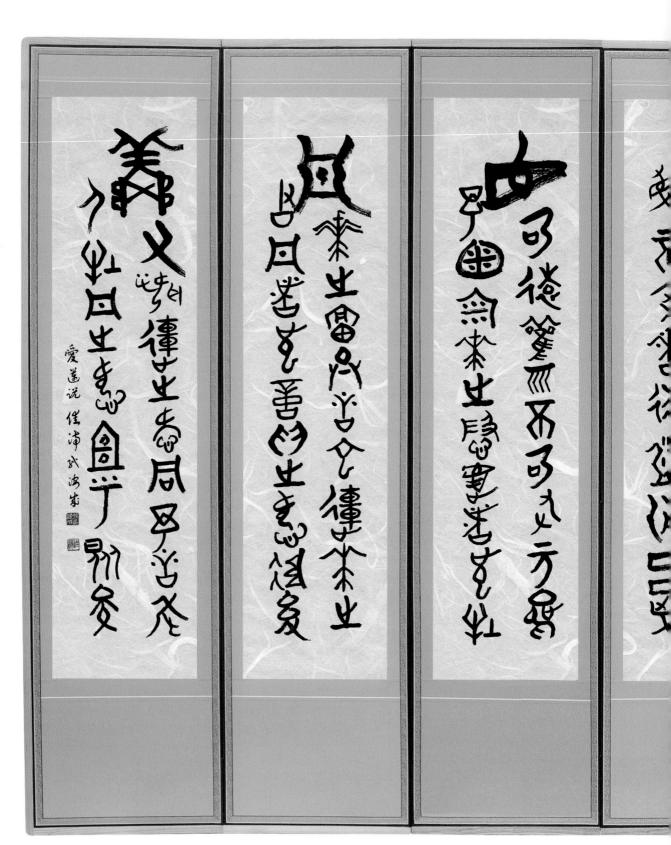

甲骨 愛蓮設(六幅)　270cm×180cm

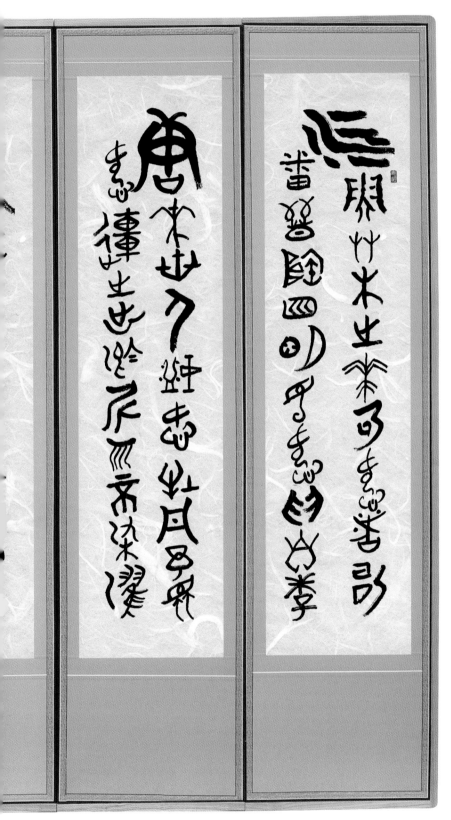

甲骨 愛蓮説

127

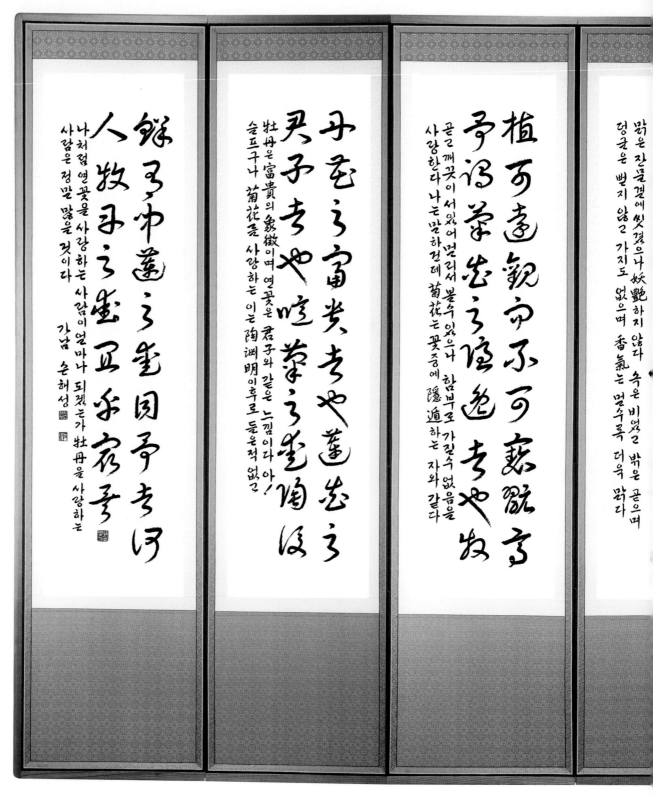

草書 愛蓮設(六幅) 270cm×180cm

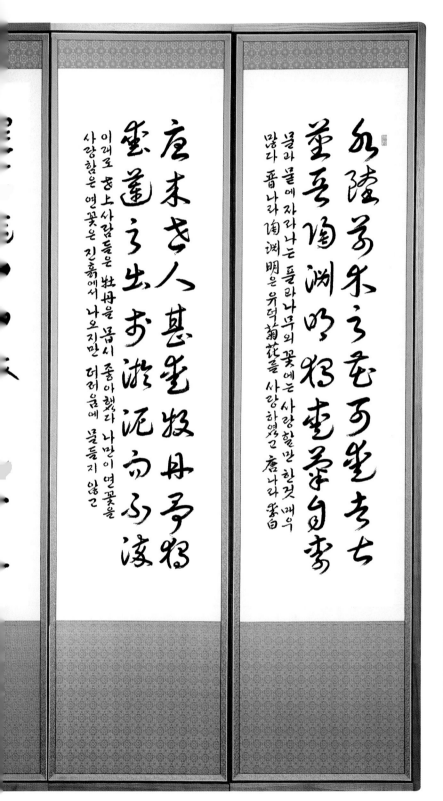

물과 뭍에 자라나는 풀과 나무의 꽃에는 사랑할 만 한것 매우 맑다 晉나라 陶淵明은 유덕菊花를 사랑하였고 唐나라 李白

이래로 世上사람들은 牡丹을 몹시 좋아했다 나만이 연꽃을 사랑함은 연꽃은 진흙에서 나오지만 더러움에 물들지 않고

作品
解釋

一幅

水陸草木之花可愛者甚蕃晉陶淵明獨愛菊自李

물과 뭍에 나는 꽃 중에는 사랑할 만한 것들이 대단히 많다. 진(晉)나라 도연명(陶淵明)은 유독 국화
를 사랑하였고,

二幅

唐來世人甚愛牧丹予獨愛蓮之世於淤泥而不染

당(唐)나라 이백(李白) 이래로 세상 사람들은 모란을 몹시 좋아했다. 나만이 유독 연꽃을 사랑함은
진흙 속에서 나왔으나 더러움에 물들지 아니하고,

三幅

濯清漣而不妖中通外直不蔓不枝香遠益清亭亭

맑고 출렁이는 물결에 씻겼으나 요염하지 않다. 속은 비었고 밖은 곧으며, 덩굴은 뻗지 않고 가지는
치지 아니하며, 향기는 멀수록 더욱 맑다.

四幅

淨植可遠觀而不可褻翫焉予謂菊花之隱逸者也

꼿꼿하고 깨끗이 서 있으니, 멀리서 바라볼 수는 있으나 함부로 가지고 놀 수 없는 연꽃을 사랑한다. 나는 말하건데 국화는 아늑하고 편안함이 있으며,

五幅

牧丹花之富貴者也蓮花之君子者也噫菊之愛陶

모란은 부귀의 상징이며, 연꽃은 군자와 같은 느낌이다. 아! 슬프구나. 국화를 사랑하는 이는 도연명

六幅

後鮮有聞蓮之愛同予者何人牧丹之愛宜乎衆矣

이후로 들은 적이 없고, 나처럼 연꽃을 사랑하는 이는 몇 사람이나 있으리오. 모란을 사랑하는 이는 마땅히 많을 것이다.

歸去來辭
귀 거 래 사
Gwigeoraesa

작가 도연명(陶淵明, 365~427)은 중국 동진(東晉)의 시인. 자(字)는 원량(元亮)·연명 (淵明), 본명은 잠(潛)이다. 진(晉)의 대사마(大司馬) 간(侃)의 증손이며 젊은 시절부터 박학하고 글을 잘 지었다.

귀거래사(歸去來辭)는 도연명 나이 41세 때, 관직에서 사직하고 고향으로 돌아와 지 은 글이다. 이 글은 마음이 육체의 노예가 되는 관리 생활이 자신의 본성에 맞지 않는 다는 것을 깨닫고 관직을 떠나 귀향하는 상황과 귀향한 후, 전원생활의 흥취, 천명(天 命)에 순응한 안심입명(安心立命)을 서술하고 있다.

귀거래사는 진대(晉代) 노장사상(老莊思想)의 영향을 받아 인생을 자연의 추이에 맡겨 살아가는 자연 복귀의 인생관이 자리 잡고 있다. 자연 속에서 안식처를 구하는 것은 도 피가 아니라 도(道) 본연의 길로 복귀하는 것이다. 도연명의 이러한 심경은 인인군자(仁 人君子)의 탁월한 식견이며 밝고 평화로운 인생관의 근거이다.

The writer 'Tao Yuanming' (陶淵明, 365〜427) was a poet in China Dongjin(東晉, 317〜420). When he was 41 years old, he came back to his hometown, after resigning himself from the public service and wrote "歸去來辭". He realized that public life, where his mind became a slave to his body, was not his nature. He described the joy of returning home − spiritual peace and faith of god.

作者陶渊明(365〜427), 晋宋时期诗人, 辞赋家, 散文家。一名潜, 字元亮, 私谥靖节。
《归去来兮辞》是晋宋之际文学家陶渊明创作的抒情小赋也, 是一篇脱离仕途回归田园的宣言。这篇文章作于作者辞官之初, 叙述了他辞官归隐后的生活情趣和内心感受, 表现了作者对官场的认识以及对人生的思索, 表达了他洁身自好, 不同流合污的精神情操。

作家(陶淵明, 365〜427)は中国の東晋の詩人, 字は元亮, 淵明 本来の名前は潜だ。
歸去來辭は陶淵明41歳のとき, 辭職し, 故郷に戻って書いた文章だ。
この文章は心と体の奴隷になる管理職の生活が自分にはあってないことに氣づき, 辭職して, 歸る狀況と歸った後の生活, 樂しみ, 天命に順応する安心立命を語ってい。

133

草書 歸去來辭(八幅)　360cm×200cm

歸去來兮田園將蕪胡不歸既自以心
為形役奚惆悵而獨悲悟已往之不諫
知來者之可追實迷途其未遠覺今是
而昨非舟遙遙以輕颺風飄飄而吹衣
問征夫以前路恨晨光之熹微乃瞻衡
宇載欣載奔僮僕歡迎稚子候門三徑
就荒松菊猶存攜幼入室有酒盈樽引
壺觴以自酌眄庭柯以怡顏倚南窗以
寄傲審容膝之易安園日涉以成趣門

一幅

歸去來兮田園將蕪胡不歸旣自以心爲形役奚惆悵而獨悲悟已往之不諫知來
者之可追實迷塗其未遠覺今是

돌아갈 것이여! 전원(田園)이 장차 묵으려 하니 어찌 돌아가지 않으리요. 이미 스스로 마음으로써
몸의 사열(使役)이 되니 어찌 근심하여 홀로 슬퍼하랴. 이미 지난 일 돌이킬 수 없음을 깨닫고 내자
(來者)의 따를 수 있음을 알았노라. 진실로 길에서 헤매되 그 아직 멀지 않음이니 지금은 옳으나

二幅

而昨非舟搖搖以輕颺風飄飄而吹衣問征夫以前路恨晨光之熹微乃瞻衡宇載
欣載奔僮僕歡迎稚子候門三徑

어제는 틀렸음을 깨달았네. 배는 가벼운 바람에 흔들흔들 거리고, 바람은 펄럭펄럭 옷자락 날리네.
나그네에게 앞길을 물어보니, 새벽빛의 희미함이 한스럽네. 이에 형우를 바라보고 기뻐하며 달려가
네. 동복은 기쁘게 맞아 주고, 어린 아들은 문에서 기다리네. 삼경(三徑)은

三幅

就荒松菊猶存攜幼入室有酒盈樽引壺觴以自酌眄庭柯以怡顏倚南窓以寄傲
審容膝之易安園日涉以成趣門

이미 거칠어졌지만 송국(松菊)은 아직도 남아 있네. 아이 이끌고 방으로 들어가니 술이 있어 두루미
에 가득 찼구나. 단지와 잔을 끌어다가 스스로 잔질하고, 정원의 나뭇가지 바라보며 얼굴에 기쁜 표
정 드리우네. 남창에 의지하여 태연히 앉아 무릎 용납할 곳을 찾으니 편안함을 알겠네. 정원을 날마
다 거닐며 멋을 이루고, 문은

四幅

雖設而常關策扶老以流憩時矯首而遊觀雲無心以出岫鳥倦飛而知還景翳翳
以將入撫孤松而盤桓歸去來兮

비록 있으나 항상 닫혀 있네. 지팡이로 늙음을 부축하여 아무 곳에 쉬고 때로는 머리 돌려 마음대로
바라본다. 구름은 무심하여 산 웅덩이에서 솟아나고 새는 날기도 지쳤지만 돌아옴을 아는구나. 햇
볕은 어둑하여 장차 지려고 하는데 외로운 소나무 어루만지고 서성거리네. 돌아갈 것이여!

五幅

請息交以絕游世與我而相遺復駕言兮焉求悅親戚之情話樂琴書以消憂農人
告余以春及將有事于西疇或命

청하건데 사귐도 그만두고 노는 것도 끊으리라. 세상은 나와 더불어 어긋나니 다시금 수레에 올라
무엇을 구하리오. 친척의 정겨운 얘기 기뻐하고, 금서(琴書)를 즐겨하여 근심을 없애리라. 농민이
나에게 봄이 옴을 알리니, 장차 서주(西疇)에 일이 있으리라. 때론

六幅

巾車或棹孤舟旣窈窕以尋壑亦崎嶇而經丘木欣欣以向榮泉涓涓而始流羨萬
物之得時感吾生之行休已矣乎

건거(巾車)에 명하고, 혹은 고주(孤舟)를 저으면서 이미 구불한 깊은 골짜기를 찾기도 하고, 또 높낮
은 언덕을 지나가네. 나무는 흐드러져 무성하고, 샘은 졸졸 솟아 흐르기 시작하네. 만물의 때를 얻
음은 즐거운데, 나의 삶의 동정을 느끼는구나. 아서라

七幅

寓形宇內復幾時曷不委心任去留胡爲乎遑遑兮欲何之富貴非吾願帝鄉不可
期懷良辰以孤往或植杖而耘耔登

형체(形體)를 이 세상에서 부침이 다시 몇 때나 되겠는가. 어찌, 마음에 맡겨, 가고 머무는 것을 맡
기지 않는가. 무엇 때문에 바쁘게 서둘러 어디론가 가고자 하는가. 부귀(富貴)는 내 원하는 바 아니
며 신선은 가히 기약하지 않으리. 좋은 시절을 생각하여 홀로 가고, 혹은 지팡이를 꽂아 두고 김매
고 북돋우네.

八幅

東皐以舒嘯臨淸流而賦詩聊乘化以歸盡樂夫天命復奚疑

동쪽 언덕에 올라 휘파람 불고 청류(淸流)에 임하여 시를 짓노라. 자연의 변화에 따라 마침내 돌아
가리니, 천명(天命)을 즐거워해야지 다시 무엇을 의심하리오.

낙 지 론
樂志論
Ron octopus

작가 중장통(仲長統, 179~220)은 중국 후한(後漢) 시대의 학자로 자(字)는 공리(公理), 고평(高平: 山東省) 출생이다. 어려서부터 학문을 좋아하고 문사(文辭)에 능하였으며, 직언(直言)을 즐겨 당시 사람들이 광생(狂生)이라 부를 정도로 비판 정신이 투철하였다. 주요 저서에는 창언(昌言) 34편 10여만 어(語)가 있었다고 하나 현재 전해지지 않으며 전통적인 유교 사상을 바탕으로 당시의 사상과 사회를 비판한 것으로 전해진다.

이 글에 나타난 중장통(仲長統)의 사상은 자신의 뜻을 즐기며 관직에 나가기를 싫어하였고 개성과 자유를 존중하는 사상이다.

이 글은 간결하고 수식이 적은 단문으로 제목이 낙지론(樂志論)이라 하면서도 문(文) 중에 논란의 어구는 별로 찾아볼 수 없으며 감상문에 가까운 형체를 보인다. 무릇 제왕과 노는 자는 출세하여 이름을 떨치려 할 뿐인데 이름이란 언제까지나 존재하는 것이 아니며 인생은 쉽게 멸하는 것이라 생각하였다.

138

The writer Zhong Changtong(仲長統, 179~220) was a scholar during the Later Han. His opinion to this writing was that he just enjoyed himself and minded entering public service. He respected individuality and freedom. And he thought the King and someone who hang out with king often just want to success. But he thought that his name wouldn't remain forever and our life could easily destroy.

仲长统 (179~220), 字公理, 山阳郡高平 (今山东省邹城市西南部) 人。东汉末年哲学家, 政论家。他在这篇文章表达的思想是他尊重个性和自由, 认为成名立业不能永远存在, 人生会容易消灭。

作家仲長統 (179~220) は中国の後漢時代の学者として字は公理, 高平出身だ。
　この文章に書かれてる仲長統の考えは自分が目指すことを樂しみ, 官職にいることが苦手で, 個性と自由を尊重することだ。
　王と遊ぶものは出世し, 名乗ろうとしたことだけなのに, 名のゆうものはいつまでも存在するものではなく, 人生はすぐ滅ぶものだと考えた。

篆書 樂志論(八幅)　360cm×200cm

篆書樂志論

使居有良田廣宅，背山臨流，溝池環匝，竹木周布，場圃築前，果園樹後。舟車足以代步涉之艱，使令足以息四體之役。養親有兼珍之膳，妻孥無苦身之勞。良朋萃止，則陳酒肴以娛之；嘉時吉日，則烹羔豚以奉之。

隸書 樂志論(八幅)　360cm×180cm

使居有良田廣宅背山
臨流溝池環匝竹木周
希場圃築前果園樹後
養親有兼珍之膳妻孥
使令足以息四體之役
舟車足以代步涉之難
無苦身之勞良朋萃止
則陳酒肴以娛之嘉時
吉日則烹羔美豚呂奉之
寺著圭宅遊戲平林翟

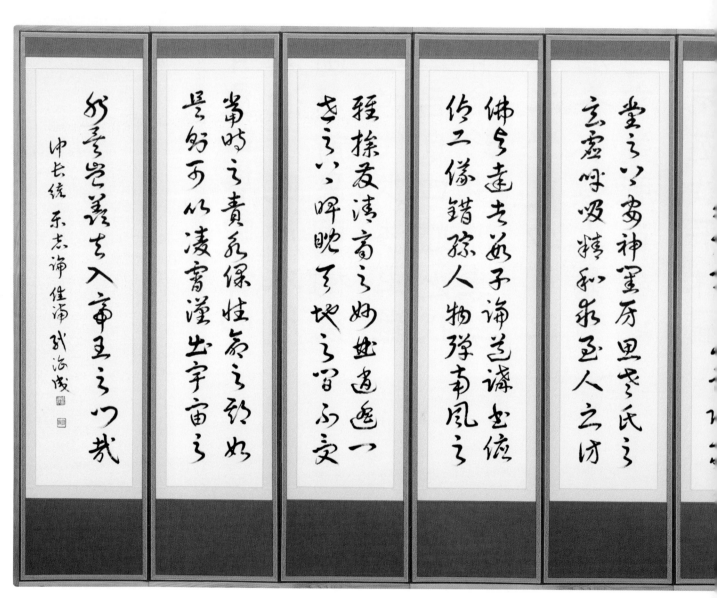

草書 樂志論(十幅)　450cm×180cm

144

作品
解釋

一幅

使居有良田廣宅背山臨流溝池環匝竹木周布場圃築前果園樹後

나 거처하는 곳에 좋은 논밭과 넓은 집이 있고, 산을 등지고 냇물이 앞으로 흐르고, 도랑과 연못이 둘러 있으며, 대나무와 나무들이 둘러져 있고, 마당과 채소밭이 집 앞에 있고, 과수원이 집 뒤에 있으며,

二幅

舟車足以代步涉之難使令足以息四體之役養親有兼珍之膳妻孥

수레와 배가 있어 길을 걷고 물을 건너는 어려움을 대신하여 줄 수 있고, 심부름하는 아이가 있어 육체로 하는 일은 쉬고, 부모님을 봉양함에는 진미를 곁들인 음식을 드리고, 아내나 아이들은

三幅

無苦身之勞良朋萃止則陳酒肴以娛之嘉時吉日則烹羔豚以奉之

몸을 괴롭히는 수고가 없다. 좋은 벗들이 모여 머무르면 술과 안주를 차려서 즐기며, 기쁠 때나 길한 날에는 염소와 돼지를 삶아 대접한다.

四幅

躕躇畦花遊戲平林濯清水追凉風釣游鯉弋高鴻風於舞雩之下詠

밭이랑이나 동산을 거닐고 평평한 숲에서 노닐며, 맑은 물에 몸을 씻고 시원한 바람을 좇으며, 헤엄치는 잉어를 낚고 높이 나는 기러기를 주살로 잡는다. 기우제를 지내는 제단 아래에서 놀다가 시를 읊조리며

五幅

歸高堂之上安神閨房思老氏之玄虛呼吸精和求至人之彷彿與達

돌아온다. 높다란 집 조용한 방에서 평안히 정신을 가다듬고, 노자의 현묘하고 허무한 도를 생각하며, 조화된 정기를 호흡하여 도(道)에 이르른 사람처럼 되기를 바란다. 통달한

六幅

者數子論道講書俯仰二儀錯綜人物彈南風之雅操發清商之妙曲

사람 몇 명과 도를 논하고 책을 강론하며, 하늘을 올려다보고 땅을 내려다보며, 고금의 인물들을 종합하여 평한다. 남풍의 청아한 가락을 타보고 청산곡의 미묘한 가락을 연주한다.

七幅

逍遙一世之上睥睨天地之間不受永保性命之期如是則

온 세상을 초월한 위에서 거닐며 놀고, 하늘과 땅 사이를 곁눈질하며, 당시의 책임을 맡지 않으면 기약된 목숨을 길이 보존한다.

八幅

可以凌漢出宇宙之外矣豈羨夫入帝王之門哉

이와 같이 하면, 하늘을 넘어서 우주 밖으로 나갈 수가 있을 것이니, 어찌 제왕의 문으로 들어감을 부러워하겠는가!

行書 漢詩

행 서 한 시

이 병풍 작품(屛風作品)은 우리나라 이율곡(李栗谷)의 시와 봄·여름·가을과 중국의 도연명(陶淵明)의 교훈과 왕요상(王瑤湘) 작별의 시를 행서(行書)로 쓴 것이다.

동양의 많은 한시 중 정서적으로 필자가 평소 좋아하는 칠언절구(七言絕句)의 시구를 연결하여 작품화하였다.

作品 解釋

一幅 (詠梅 成允諧)

梅花莫嫌小	매화꽃이 작다고 비웃지 마오.
花小風味長	꽃 작으나 풍미는 으뜸이외다.
乍見竹外影	대 그림자 밖으로 잠시 비추는
時聞月下香	달빛 아래 향기가 그윽 하외다.

二幅 (蒼軒秋日 范慶文)

歸雲映夕塘	가던 구름 못물 위에 떨어져 뜨고
落照虩秋木	저녁노을 나뭇가지에 걸려 붉구나.
開戶對靑山	창을 여니 푸른 산 우뚝 서 있어
悠然太古色	언제나 태고의 모습 그대로 일세

三幅 (卽景 李最中)

草蟲鳴入床	섬돌 아래 귀뚤이 슬피 울어서
坐覺秋意深	깨어보니 가을 밤 깊어 가누나
雲山明月出	구름 덮인 산위로 달 떠오르고
靑天如我心	푸르른 하늘빛은 내 맘 같으오.

四幅 (山中 李栗谷)

白雲抱幽巖	흰 구름 아련히 바위를 감싸 안고
靑鼠窺蓬戶	날 다람쥐 쑥 풀 사이 엿보는구나.
山人不出山	산 사람은 산 속에서 나오지 않고
石逕蒼苔老	돌길에는 해묵은 이끼만 푸르구나.

五幅 (四時吟 陶淵明)

春水滿四澤	봄 철에는 못 마다에 물 가득 차고
夏雲多奇峯	여름 구름 기이한 산봉우리 그리네.
秋月揚明輝	가을 달이 떠올라 밝게 비추는구나.
冬嶺秀孤松	겨울 산마루 외로운 솔 빼어나구나.

六幅 (失題 李氏)

雲欲天如水	구름 담은 하늘은 물처럼 맑고
樓高望似飛	누각은 높아 멀리 나는 듯하네.
無端長夜雨	공연히 밤새토록 비 내리는데.
芳草十年思	방초 동산 뛰놀던 옛 생각하네.

七幅 (勉學 陶淵明)

盛年不重來	젊은 날은 다시 돌아오지 아니하고
一日難再晨	하루에 새벽도 두 번 오지 아니하네.
及時當勉勵	때에 맞추어서 마땅히 힘 쓸 지어다.
歲月不待人	세월은 사람을 기다리지 아니한다네.

八幅 (擬送別 王瑤湘)

孤舟暮歸去	석양에 벗을 실은 배 떠나보내고.
別路江南樹	이별의 길 강변 숲길을 걷노라니
煙外有鐘聲	안개 너머 멀리서 종소리 들리네.
故人在何處	벗은 지금 어디 쯤 가고 있을까

149

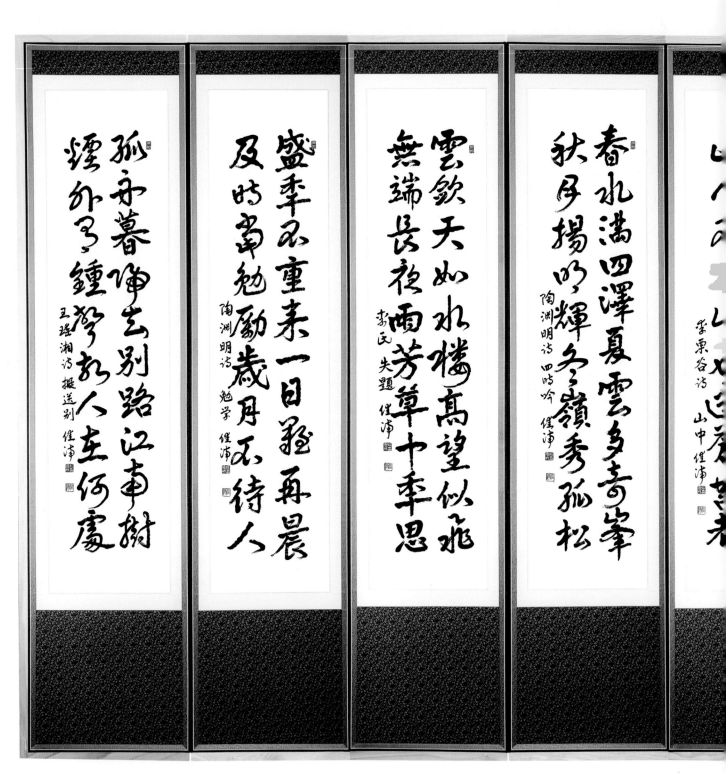

行書 漢詩(八幅)　360cm×200cm

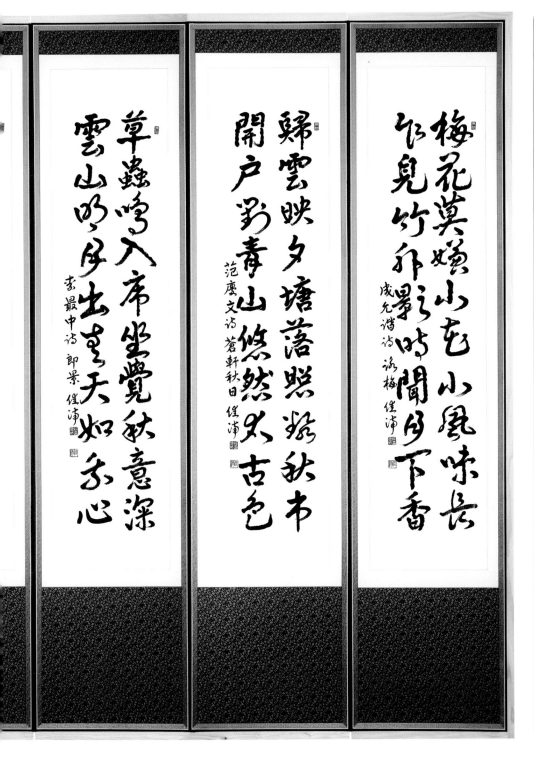

梅花莫嫌小　花小風味長
不見竹邪影　時聞月下香
咸允諧詩　詠梅　健浦

歸雲映夕塘　落照娇秋市
開戶對青山　悠然共古色
范慶文詩　蒼軒秋日　健浦

草蟲鳴入市　坐覺秋意深
雲山明月出　畫天如我心
李最中詩　即景　健浦

行書漢詩

琵琶行

비 파 행

Pipa

작가 백거이(白居易, 772~846)는 중국 당(唐)나라의 시인이며 자(字)는 낙천(樂天), 호(號)는 취음선생(醉吟先生)·향산거사(香山居士)이다.

비파행(琵琶行)은 장한가(長恨歌)와 함께 백낙천의 대표적인 걸작으로서 자신의 신변에서 일어난 일을 주제로 하여 지은 작품이다.

시인이 구강군(九江郡) 사마(司馬)로 좌천되어 있던 중, 원화(元和) 11년 가을, 작가 나이 45세 때 심양강에서 친구를 전별하다가 마침 애절한 비파 가락을 연주하는 여인을 만나 시(詩)로서 자신의 처지를 토로하였다. 시인의 감정 표현과 비파의 음악적 묘사가 잘 어우러진 주관적이면서 서정적인 시(詩)이다. 일생 동안 약 2천 8백여 수의 시를 창작하였으며 저서로 백씨장경집(白氏長慶集) 등이 있다.

The writer Baijuyi(白居易, 772~846) wrote Pipa(琵琶行). When he was 45 years old, he met a woman who was playing a Korean mandolin when he saw his friend out. So he expressed his feelings into the poem. This is a subjective and lyrical poem which the feeling of the writer and description of the Korean mandolin are well matched.

白居易(772~846), 字乐天, 号香山居士, 下刲人。
　此诗通过对琵琶女高超弹奏技艺和她不幸经历的描述, 揭露了封建社会官僚腐败, 民生凋敝, 人才埋没等不合理现象, 表达了诗人对她的深切同情也, 抒发了诗人对自己无辜被贬的愤懑之情。

　作家 白居易は(772~846)字は 樂天, 號は 醉吟先生, 香山居士だ。
　45歳のとき川で友達を餞別したところ, 偶然切ない演奏をする女性に出会い, 詩として自分の状況を表現した。詩人の感情表現と音樂的な描写が主觀的で, 叙情的な詩である。

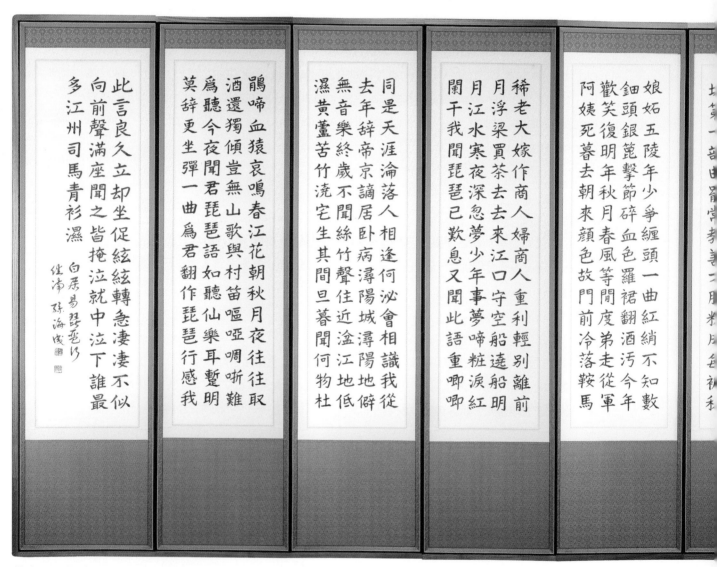

此言良久立却坐促絃絃轉急淒淒不似
向前聲滿座聞之皆掩泣就中泣下誰最
多江州司馬青衫濕
　白居易琵琶行
　　姑蘇孫海波書

鵑啼血猿哀鳴春江花朝秋月夜往往取
酒還獨傾豈無山歌與村笛嘔啞嘲哳難
爲聽今夜聞君琵琶語如聽仙樂耳暫明
莫辭更坐彈一曲爲君翻作琵琶行感我

同是天涯淪落人相逢何必曾相識我從
去年辭帝京謫居臥病潯陽城潯陽地僻
無音樂終歲不聞絲竹聲住近湓江地低
濕黃蘆苦竹遶宅生其間旦暮聞何物杜

稀老大嫁作商人婦商人重利輕別離前
月浮梁買茶去去來江口守空船遶船明
月江水寒夜深忽夢少年事夢啼粧淚紅
闌干我聞琵琶已歎息又聞此語重唧唧

娘妬五陵年少爭纏頭一曲紅綃不知數
鈿頭銀篦擊節碎血色羅裙翻酒污今年
歡笑復明年秋月春風等閒度弟走從軍
阿姨死暮去朝來顏色故門前冷落鞍馬

坊第一部曲罷常教善……

楷書　琵琶行(十幅)　450cm×180cm

154

潯陽江頭夜送客楓葉荻花秋瑟瑟主人
下馬客在船舉酒欲飲無管絃醉不成歡
慘將別時茫茫江浸月忽聞水上琵琶
聲主人忘歸客不發尋聲暗問彈者誰琵

琶聲停欲語遲移船相近邀相見添酒回
燈重開宴千呼萬喚始出來猶抱琵琶半
遮面轉軸撥絃三兩聲未成曲調先有情
絃絃掩抑聲聲思似訴平生不得志低眉

信手續續彈説盡心中無限事輕攏慢撚
撥復挑初爲霓裳後六么大絃嘈嘈如急
雨小絃切切如私語嘈嘈切切錯雜彈大
珠小珠落玉盤間關鶯語花低滑幽咽泉

流水下灘冰泉冷澁絃凝絕凝絕不通聲
暫歇別有幽愁暗恨生此時無聲勝有聲
銀瓶乍破水漿迸鐵騎突出刀槍鳴曲終
抽撥當心畫四絃一聲如裂帛東船西舫

作品
解釋

一幅 潯陽江頭夜送客楓葉荻花秋瑟瑟主人下馬客在船擧酒欲飲無管絃醉不成歡慘將別別時茫茫江浸月忽聞水上琵琶聲主人忘歸客不發尋聲暗問彈者誰琵

심양의 강나루에서 밤 나그네 전송하는데 단풍잎과 갈대꽃에 가을 풍경 쓸쓸하구나. 주인이 말에서 내려 손님 탄 배에 올라 술잔 들어 마시련데 노랫가락 없구나. 헤어짐의 서운함에 취흥도 일지 않고 이별의 망망한 강물에 달빛이 어리누나. 문득 물결 따라 들려오는 비파 소리에 주인은 돌아감 잊고, 손님은 떠나지 못하네. 소리 나는 곳 찾아 누구시냐고 물으니

二幅 琵聲停欲語遲移船相近邀相見添酒回燈重開宴千呼萬喚始出來猶抱琵琶半遮面轉軸撥絃三兩聲未成曲調先有情絃絃掩抑聲聲思似訴平生不得志低眉

비파 소리 멈추고 대답할 듯 머뭇거리네. 배를 가까이하여 만나기를 청하고 술을 더하고 등불을 밝혀 주연을 다시 여네. 천 번 만 번 청한 끝에 비로소 나오는데 아직도 비파로 얼굴을 반쯤 가리었네. 축을 돌려 줄 고르니 두둥둥 퉁기는 소리, 가락을 고르지도 않았는데 정감 드누나. 현마다 나직하고 소리마다 생각이 담겨 평생 펴지 못 한 뜻을 하소연하는 듯하네. 얼굴을 숙이고

三幅 信手續續彈説盡心中無限事輕攏慢撚撥復挑初爲霓裳後六么大絃嘈嘈如急雨小絃切切如私語嘈嘈切切錯雜彈大珠小珠落玉盤間關鶯語花低滑幽咽泉

손 가는대로 현을 뜯는데 심중에 담긴 말을 모두 다 토해 내는 듯 가볍게 눌렀다가 천천히 어루며 다시 돋우니 처음엔 무지개를 펼친 듯, 나중엔 육요곡이네. 굵은 현은 소낙비 쏟아지는 소리 같고 가는 현은 소곤소곤 이야기하는 듯하구나. 좌락좌락, 소곤소곤 높고 낮게 섞이어 크고 작은 구슬이 옥쟁반에 떨어지듯 하네. 꽃 사이로 미끄러지는 앵무새의 노래런가. 얼음장 밑에

四幅 流水下灘冰泉冷澁絃凝絕凝絕不通聲暫歇別有幽愁暗恨生此時無聲勝有聲銀瓶乍破水漿迸鐵騎突出刀槍鳴曲終抽撥當心畫四絃一聲如裂帛東船西舫

졸졸 흐르는 여울물 소리인가. 여울물 꽁꽁 얼어서 비파 줄 끊어졌네. 엉기어 끊겨 통할 수 없는 듯 소리 멎는다. 달리 간직한 정이 있어 절로 나온 탄식인가 소리 멎은 지금이 소리 날 때보다 낫구나. 홀연은 항아리 깨어져 물 쏟아지는 소리, 돌연 철갑 기사 나타나 창 부딪히는 소리, 곡조 끝난 후 비파 안고 한 번 그으니 네 줄이 한 소리로 비단 찢는 듯하구나. 동쪽 배, 서쪽 배 모두

五幅 悄無言唯見江心秋月白沈吟收撥插絃中整頓衣裳起斂容自言本是京城女家在蝦蟆陵下住十三學得琵琶成名屬敎坊第一部曲罷常敎善才服粧成每被秋娘妬

고요히 말이 없고 오직 보이느니 강 가운데 가을 달빛뿐이로다. 깊이 숨 쉰 다음, 비파 거두어 현 사이에 꽂고 옷섶을 매만지며 일어나 용모를 단정히 하네. 스스로 말하기를 "저는 본래 장안 여인으로 하마릉 아래에 있는 집에 살았지요. 열세 살에 비파를 배워 능히 일가를 이루었고 이름이 교방 제일부에 올랐었지요. 곡조를 마칠 때마다 재능을 탄복했고 곱게 화장을 하면 여인들의 시샘을 받았지요.

156

六幅　五陵年少爭纏頭一曲紅綃不知數鈿頭銀篦擊節碎血色羅裙翻酒污今年歡
笑復明年秋月春風等閒度弟走從軍阿姨死暮去朝來顏色故門前冷落鞍馬

오릉의 귀공자들이 다투어 머리에 비단 감아주고 한 곡조 마치면 받은 비단 셀 수도 없었지요. 자개로 수놓은 은비녀는 장단 치다 부러졌고 붉은 비단 치마는 술 쏟아 얼룩졌다오. 올해의 즐거운 웃음 내년에도 이어지려니 여겨 가을 달, 봄바람을 되는대로 보냈습니다. 그런데 동생은 군대 가고 수양어미 죽고 나서 저녁 가고 아침 오는 사이 얼굴도 시들었다오. 문 앞은 쓸쓸해지고 찾는 이도

七幅　稀老大嫁作商人婦商人重利輕別離前月浮梁買茶去去來江口守空船遶船
明月江水寒夜深忽夢少年事夢啼粧淚紅闌干我聞琵琶已歎息又聞此語重唧唧

드물어지고 나이 들어 시집가, 장사꾼 아낙이 되었더니 장사 이익만 중하게 여겨, 가볍게 이별했지요. 지난달 부량으로 차를 사러 떠났다오. 강가 오가며 빈 배를 지키자니 배 주위에 달은 밝고 강물은 차가운데 깊은 밤에 홀연히 젊은 시절 꿈꾸다가 꿈속에 화장한 얼굴, 눈물로 범벅이 되었답니다." 나는 이미 비파 소리에 탄식했는데 그대의 말 듣고 또 한 번 쯧쯧 탄식하노라

八幅　同是天涯淪落人相逢何泌曾相識我從去年辭帝京謫居臥病潯陽城潯陽地
僻無音樂終歲不聞絲竹聲住近湓江地低濕黃蘆苦竹遶宅生其間旦暮聞何物杜

우리 다 같이 하늘 끝에 내몰린 신세 이러니 이렇게 만남에, 지난날의 면식을 어이 따지리. 나는 지난해 경성을 떠나온 후로 심양성에서 귀양살이하는 병든 신세라오. 심양 땅은 외진 벽지라 음악이 없어 해 다가도록 악기 소리 한 번 듣지 못했소. 집 근처에 분강이 흘러 낮고 습하여 누런 갈대와 참대만이 집 주위에 자라지요. 그 사이 아침저녁 무슨 소리 듣겠는가.

九幅　鵑啼血猿哀鳴春江花朝秋月夜往往取酒還獨傾豈無山歌與村笛嘔啞嘲哳
難爲聽今夜聞君琵琶語如聽仙樂耳暫明莫辭更坐彈一曲爲君翻作琵琶行感我

두견새 슬피 울고, 원숭이 애타게 울 뿐이오. 봄의 강, 꽃 피는 아침, 가을 달 뜨는 밤이면 이따금 혼자서 술잔을 기울인다오. 산의 노래와 시골의 피리 소리 어이 없으리오마는, 옹알옹알 조잘조잘 듣기 거북했다오. 오늘 밤 그대의 비파 소리 들으니 신선의 음악 듣는 듯 귀가 밝아졌다오. 사양 말고 다시 앉아 한 곡 더 주시지요. 나, 그대 위해 비파 노래 지으리다. 나의 말에 감동하여

十幅　此言良久立却坐促絃絃轉急凄凄不似向前聲滿座聞之皆掩泣就中泣下誰
最多江州司馬青衫濕

한참을 서 있더니 물러앉아 줄 조이고 서둘러 탄주하니 처량한 곡조는 그전 소리와 같지 않아 모두가 다시 듣고 눈물 훔치네. 그 가운데 가장 많이 우는 사람 누구이던가. 강주사마 푸른 적삼 눈물에 젖었구나.

이 병풍 작품(屏風作品)은 봄에서 가을까지의 계절을 묘사하면서 우리들 인생살이의 무상함을 간접적으로 표현하고자 하였다. 이 칠언절구(七言絶句)의 병풍 작품(屏風作品)을 초서체로 쓴 것은 초서와 한시의 정서가 매우 흡사하기 때문이다. 즉 초서는 다른 서체보다 점·획이 많이 생략되어 간편하고, 시어(詩語) 역시 매우 함축된 내용이기 때문이다.

作品 解釋

一幅 (早春)

時而春分喊梅香冬眠枯梢柔春風遠山上峰白髮頂春也幼也希也靑

춘분 지나 봄이라 매화 멍울 움트고 말랐던 나뭇가지 봄바람에 부드럽네. 먼 산머리는 아직 잔설 백발인데 봄이다, 새싹이다, 희망이다, 푸르다.

二幅 (歲月)

梅花上頂粉雪下嚴冬安居蜂蜜積陰地殘雪往嚴冬唯歲停心不歸黑

예쁜 매화꽃 머리 위에 꽂아주니 아래엔 꽃잎이 눈처럼 흩날리네. 겨울 추위 지낸 벌은 부지런히 일하여 꿀을 모으고, 응달 녘의 잔설은 지난 겨울의 남은 미련일세. 마음엔 세월이 머물렀으되 백발은 되돌아 검어지지 않는구나.

三幅 (望 穀雨)

石牆紋斑祥麒麟旱魃田畓像龜裂一片汝心哀哀哉穀雨臨迫望數日

기린 몸엔 돌담 무늬 그려져 있고 가뭄에 논바닥도 갈라져 있네. 그대 마음엔 갈라진 조각 없는가. 곡우가 오려니 기다려보세.

四幅 (雜草)

路邊何處無名草莫負賤視無用之砂漠之中約一草歡喜生命所重之

길가 아무 곳에나 피어나는 이름 없는 풀꽃, 아무 소용없는 천한 것이라 하지마라. 그 꽃 비록 무명초라 해도 사막에 피었더라면 얼마나 반기며 소중한 생명으로 여겨졌으랴.

五幅 (竹日蘭松)

竹節硬直緩曲柔日陽不休萬物長蘭草不樹含志操松姿悠悠千年享

대나무는 꼿꼿함 뿐만 아니라 휘어지는 유연함 또한 있다오. 태양은 쉬지 않고 열과 빛으로 세상의 만물을 키워 내누나. 난은 비록 풀이나 나무보다 굳센 지조 지녔고, 소나무는 유유자적 여유로워서 천년의 세월을 누린다 하오.

六幅 (秋景)

曙光銀杏黃金樹夕陽丹楓恍惚也雙手黃金富者然抱胸情炎益壯也

아침 햇살 은행은 황금 나무요, 저녁노을 단풍은 황홀하구나. 양손에 황금 가득 부자 연하고 가슴엔 불꽃 가득 노익장일세.

七幅 (白髮 素心)

歲月流水黑變白塗布黑心變素心黑髮變白果然矣悔心改悛至難深

세월 가면 검은 머리 희어지듯이 욕심 묻은 검은 마음 희게 변해서 백발처럼 마음도 희어지련가. 마음은 희어지기 어렵구나.

八幅 (一屛葉)

旣往枯死一屛葉滯留未戀何以故堪耐忍苦寒朔風南國春風忘汝乎

이미 말라 갈색 된 마지막 잎새 무슨 미련 남았느냐. 어이 힘들여 떨쳐내려는 찬바람을 견뎌내느냐. 춘풍은 남쪽에 아직 멀리 있는데.

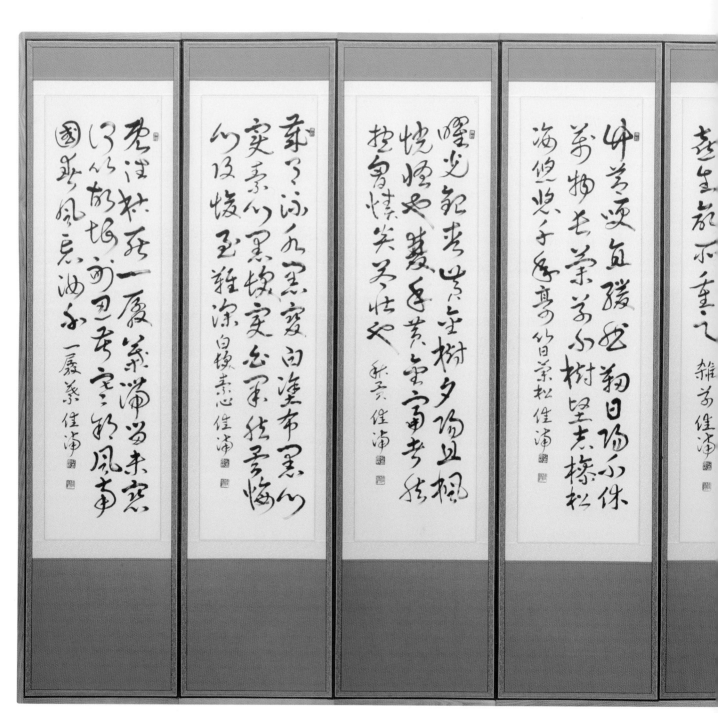

草書 漢詩(八幅)　360cm×180cm

160

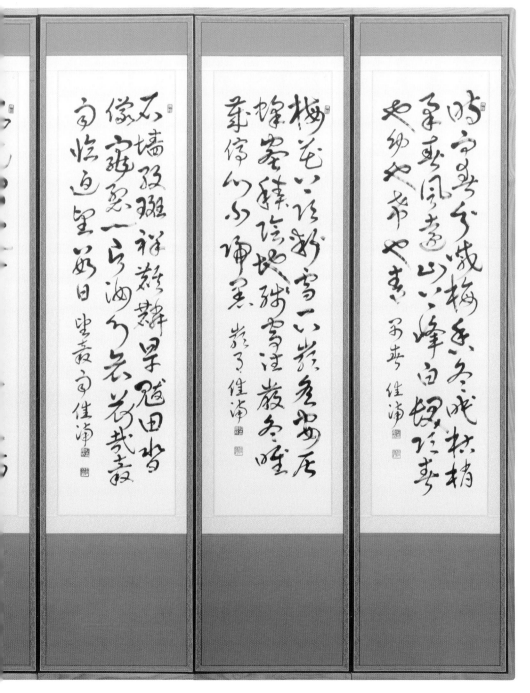

161

작가 주희(朱熹, 1130~1200)는 중국 송(宋)나라의 유명한 철학가이자 교육자이며 동시에 서예가였다. 자(字)는 원회(元晦)·중회(仲晦)이고, 호(號)는 회암(晦庵)·자양(紫陽)이며, 휘주무원(徽州婺源) 사람이다. 유학의 정종으로 불리었고, 그의 이학(理學)은 줄곧 백성을 통치하는 이념이 되었다. 그렇기 때문에 그는 주자(朱子)라 존칭 되었다.

무릉도원, 속세를 떠난 별천지에 대한 시로, 무이산은 중국 복건성(福建省) 숭안현(崇安縣)에 있는 산으로 아홉 골짜기의 아름다움을 주희가 읊은 것으로 무이구곡시라고도 한다. '무이도가(武夷棹歌)'는 깊고 두터운 미학적 특징을 함유하고 있다.

순희 10년(1183년)에 주희(朱熹)는 무이산 속 구곡계 오곡의 봉우리로 둘러싸인 곳에 집을 짓고 여기에서 학문을 연구하고 저술하며, 시를 읊었다. 대자연의 품속에서 이(理)와 학문을 연구하면서 대자연으로부터 영적인 느낌을 얻어 많은 무이산수를 읊은 시를 썼다.

The writer Zhu Xi(朱熹, 1130~1200) was a philosopher, educator, and calligrapher in Song Dynasty. This poem is about the paradise which is far from secular society. The Mt. Wuyishan is in Fuiian Sungai Hyun. It is also called Mui nine poem(武夷九曲詩) because he recited the beauty of the 9 vallies on it. Mui do ga(武夷棹歌) includes deep and thick aesthetic features.

朱熹(1130~1200)，字元晦，又字仲晦，号晦庵，晚称晦翁，谥文，世称朱文公。
《武夷棹歌》是朱熹的经典之作，也 是最早赞美武夷历史文化和九曲两岸风光的民篇。这表现出一代"儒宗"以武夷山自然山水为依托，指点江山，激扬文字，抒写对天道，自然的体悟，对社会，人生的况味，对民族命运的忧患等等。

作家朱熹，1130~1200は宋の国の有名な哲学者として教育者で，同時に書道家だった。字は 元晦・仲晦で，號は 晦庵・紫だ。
世間をはなれた後の樂しみを語った詩としてムイサンは中国 福建省崇安縣にある山として九つの谷の美しさを 朱熹が語ったものでムイクコクシとも言う。武夷棹歌は深くて厚い美学的な特徴を含めている。

163

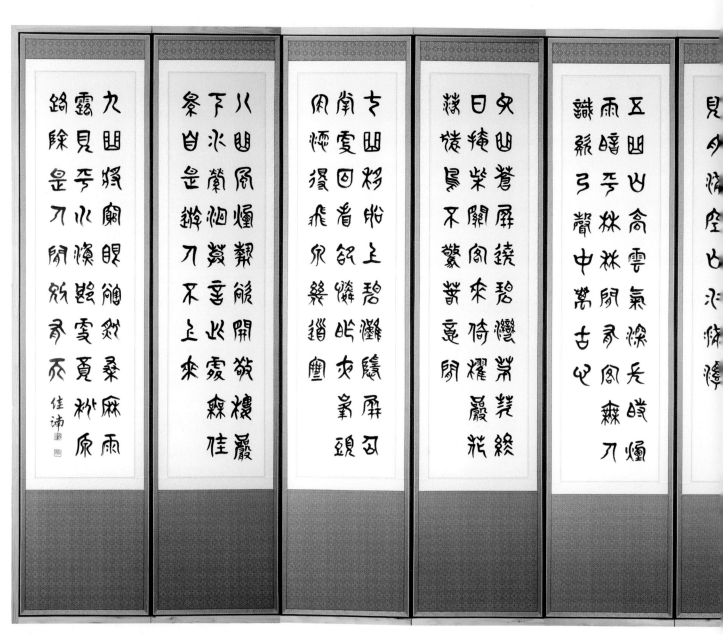

篆書 武夷棹歌(十幅)　450cm×200cm

164

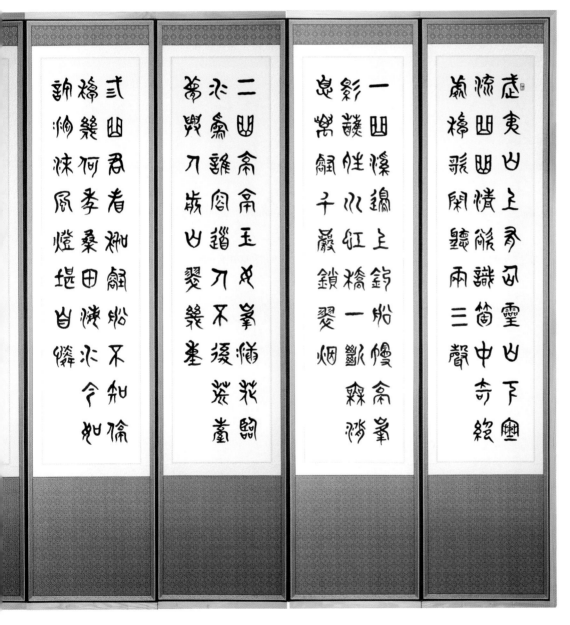

虛夷山上有仙靈，山下寒流曲曲情。欲識箇中奇絕處，棹歌閑聽兩三聲。

一曲溪邊上釣船，幔亭峰影蘸晴川。虹橋一斷無消息，萬壑千巖鎖翠煙。

二曲亭亭玉女峰，插花臨水為誰容。道人不復荒臺夢，興入前山翠幾重。

三曲君看架壑船，不知停棹幾何年。桑田海水今如許，泡沫風燈堪自憐。

武夷棹歌

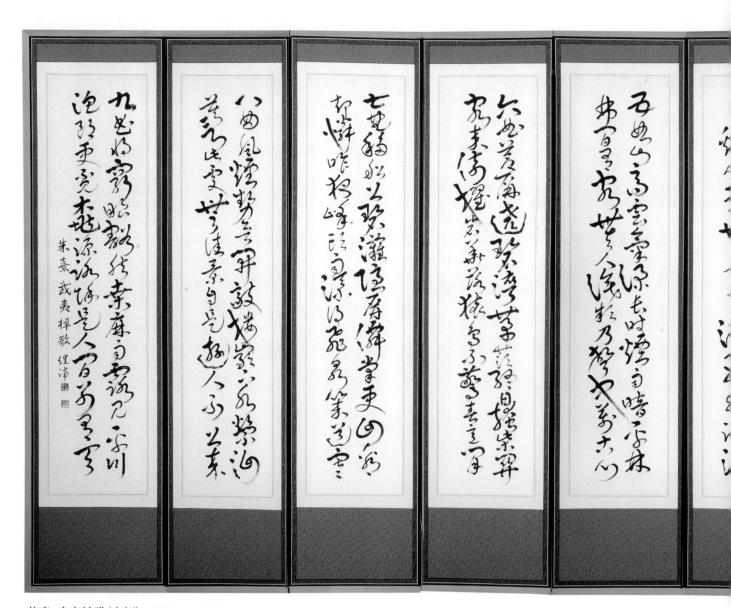

草書 武夷棹歌(十幅)　450cm×180cm

166

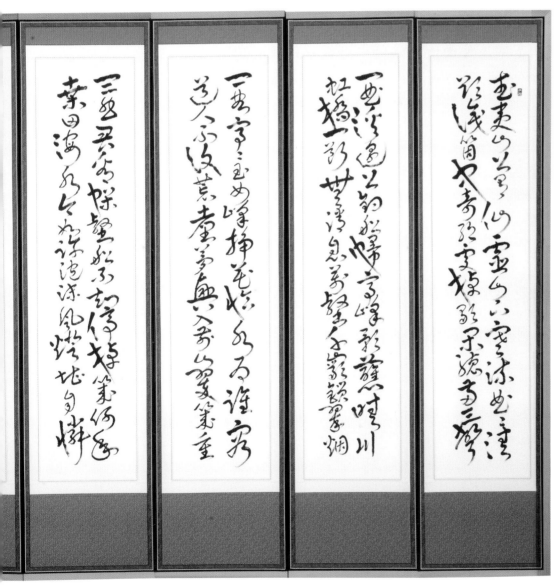

作品
解釋

一幅

武夷山上有仙靈山下寒流曲曲清欲識箇中奇絕處棹歌閑聽兩三聲

무이산 상봉에는 신선이 사는 영산이 있고 산 아래 시냇물은 굽이굽이 맑았도다. 알고자 하는 것은 이곳의 절경이라. 어디서 노 젓는 소리 한가히 들리는구나.

二幅

一曲溪邊上釣船幔高峯影蘸晴川虹橋一斷無消息萬壑千巖鎖翠烟

첫째 굽이 시냇가 고깃배에 오르니 만정봉 그림자가 청천에 잠겼구나. 무지개는 한 번 가니 소식이 없고 만학천봉은 비취 연기에 잠겼구나.

三幅

二曲亭亭玉女峯插花臨水爲誰容道人不復荒臺夢興入前山翠幾重

둘째 굽이 정자는 옥녀봉의 정자인데 머리에 꽃을 꽂고 물가에 나온 여자 누구 위한 단장인가. 도인이 가고 아니 오니 허황한 꿈이건만 흥이 나서 들어가니 푸른 산이 몇 겹인고.

四幅

三曲君看架壑船不知停棹幾何年桑田海水今如許泡沫風燈堪自憐

세째 굽이 그대를 보고 빈 배에 올라보니 노를 멈춘 지 몇 해인가 알지도 못할러라. 상전이 벽해가 된다더니 이제서야 알았구나. 이 세상 허무함을 감내하기 어렵던가.

五幅

四曲東西兩石巖岩下垂露碧氈毬金鷄叫罷無人見月滿空山水滿潭

넷째 굽이 동서에 두 바위가 서 있는데 바위에서 떨어지는 이슬이 물 위에 남실거린다. 금계 닭 우는 소리 그치니 보는 이 없고 달빛 가득한 빈 골짜기엔 못물만이 가득하다.

168

六幅

五曲山高雲氣深長時煙雨暗平林林閒有客無人識欸乃聲中萬古心

다섯째 굽이에는 산도 높고 구름도 깊은데 오랜 연우 끝에 숲속만 어둡구나. 숲속에 내가 왔는데 아는 이 없고 노 젓는 노랫소리만 옛과 같구나.

七幅

六曲蒼屏遶碧灣茅茨終日掩柴關客來倚櫂巖花落猿鳥不驚春意閒

여섯째 굽이에는 푸른 바위가 물굽이를 휘둘렀고 띠 집에는 종일토록 사립문이 닫혔구나. 찾아온 손님은 노에 의지하고 꽃은 바위에서 떨어지는데 원숭이와 새들도 놀라지 않고 봄기운만 한가하게 가득하구나.

八幅

七曲移船上碧灘隱屏仙掌更回看却憐昨夜峯頭雨添得飛泉幾道寒

일곱째 굽이에서 배 갈아타고 물결을 거슬러 강을 오르니 지나온 선경을 다시 돌아보는구나. 산봉우리 위에 내린 어젯밤 비가 폭포에 더해 주니 더욱 시원하구나.

九幅

八曲風煙勢欲開敲樓巖下水縈洄莫言此處無佳景自是遊人不上來

여덟째 굽이 낀 안개를 헤쳐나가려니 고루 바위 아래에는 물굽이만 도는구나. 이곳을 가경이 없다고 말하지 말라. 할 일 없는 사람은 이곳에 오지 못하리라.

十幅

九曲將窮眼豁然桑麻雨露見平川漁郞更覓桃源路除是人間別有天

아홉째 굽이에 드디어 오니 눈앞이 환하게 열려 오는데 뽕밭 삼밭에 비 내리는 것이 넓은 들에 이슬비로 보이는 도다. 어부들은 이 도원로를 다시 찾지 못하리. 여기가 인간의 별유천지이로세.

■작품 소개

目羞

經書今棄擲 已是數年餘
況復風邪逼 因成齒髮疎
奇爻重作二 兼字化爲魚
雪裏看天際 飛蚊滿大虛

〈작품 해석〉

책도 안 보는 내 눈이 부끄러워라.

경서 이제 내던진 지 벌써 몇 해가 지났구나.

게다가 간사한 바람에 쫓겨 다니느라고 그 때문에 이와 머리털도 많이 빠졌네.

한 획이 겹쳐서 둘로 보이고 겸(兼)자가 바뀌어 어(魚)자로 보이네.

눈 덮인 속에서 하늘 끝을 멀리 바라보니 나는 모기들만 하늘 가득 찼구나.

김시습(金時習, 1435(세종 17)~1493(성종 24))은 조선 초기의 학자이며 문인으로 생육신의 한 사람이다. 자(字)는 열경(悅卿), 호(號)는 매월당(梅月堂)·청한자(淸寒子)·동봉(東峰)·벽산청은(碧山淸隱)·췌세옹(贅世翁)이며, 법호는 설잠(雪岑), 서울 출생이다.

작은 키에 뚱뚱한 편이었고 성격이 괴팍하고 날카로워 세상 사람들로부터 광인처럼 여겨지기도 하였으나 배운 바를 실천으로 옮긴 지성인이었다. 이이(李珥)는 백세의 스승이라고 칭찬하기도 하였다.

그의 생애를 알려주는 자료로는 매월당집(梅月堂集)에 전하는 상류양양진정서(上柳襄陽陳情書), 윤춘년(尹春年)의 전기, 이이의 전기, 이자(李耔)의 서문(序文), 장릉지(莊陵誌)·해동명신록(海東名臣錄)·연려실기술(燃藜室記述) 등이 있다.

Kim Si Suop(金時習, 1435~1493) was a scholar in early Chosun. He was one of the writer of Six Martyred Ministers.

金时习(1435~1493)朝鲜李朝时期诗人，小说家。字悦卿，号梅月堂，东峰，清寒子等。生于汉城一封建贵族家庭。

金時習(1435~1493)は朝鮮初期の学者あ。字は 悅卿，號は 梅月堂，清寒子，東峰 碧山淸隱は 贅世翁で，法号は 雪岑。ソウル出生だ。

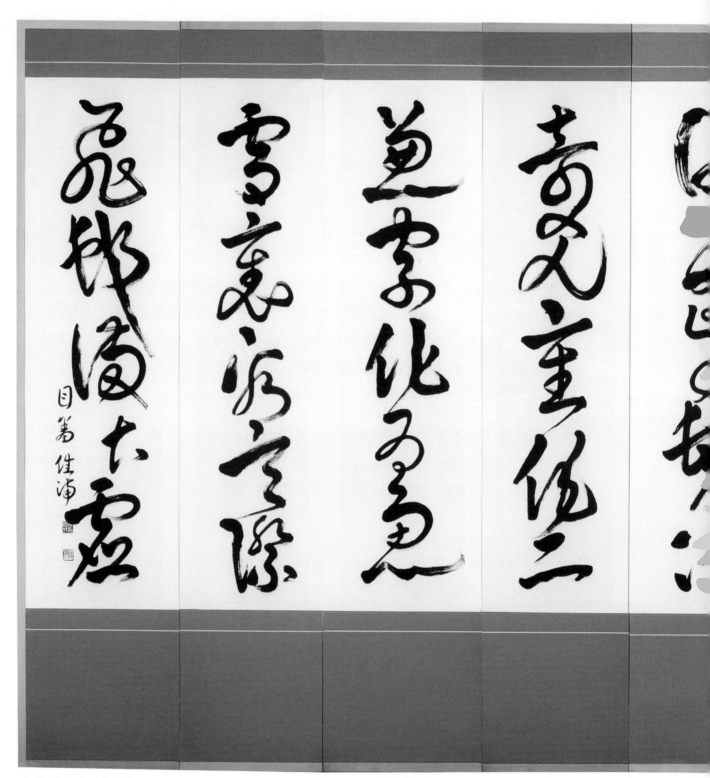

草書 梅月堂詩(八幅)　360cm×200cm

172

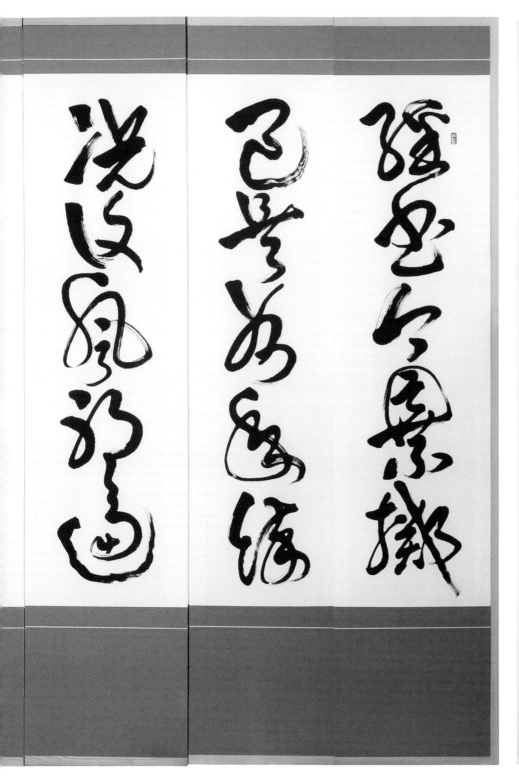

梅月堂詩

작가 한유(韓愈, 768~824)는 중국 당(唐)나라의 문학가이며 사상가이다. 자(字)는 퇴
지(退之), 회주(懷州) 수무현(修武縣)에서 출생하였으며 감찰어사, 국자감, 형부시랑을
지냈다.

진학해(進學解)에서 한퇴지(韓退之)는 학문과 인격의 수양에만 힘써야 되며 자신의 등
용 여부는 생각할 필요가 없다고 주장하고 있다. 또한 학생과의 문답 형식으로 자신의
비참한 처지를 묵시적으로 표현하였으며, 비부낭중(比部郎中)의 벼슬에 임용되었다. 그
러나 지위에 연연하여 상급자에게 아첨하지 않았으며 한퇴지의 문장에는 언제나 유가
정신이 나타나 있다.
문집에는 창려선생집(昌黎先生集) 40권, 외집(外集) 10권 등이 있다.

The writer Hanyu(韓愈, 768~824) wrote Jinhakhae(進學解).

He insisted that we have to focus on just for study, cultivation of our mind in and we don't need to think about promotion in Jinhakhae(進學解). But He didn't stick to his position and flattered on his superior. For these reasons in this article, there are always ideology of Taoism.

韩愈(768~824)，字退之，河南河阳(今河南省孟州市)人，唐代杰出的文学家，思想家，哲学家。《进学解》鼓励学生努力进取，不要过多的考虑政府是否公正，过多地考虑个人能否被录用，得到较好的地位。这文章指儒家的道统。

作家 韓愈，(768~824)は 唐の文学者だ。字は 退之で，懷州 修武縣出身だ。

進學解で 韓退之は学分と人格に尽力すべきで，自分の登用の可否には氣にする必要がないと主張している。しかし地位にこだわり，上司にへつらうことなく，韓退之の文章にはいつも儒家精神が表れている。

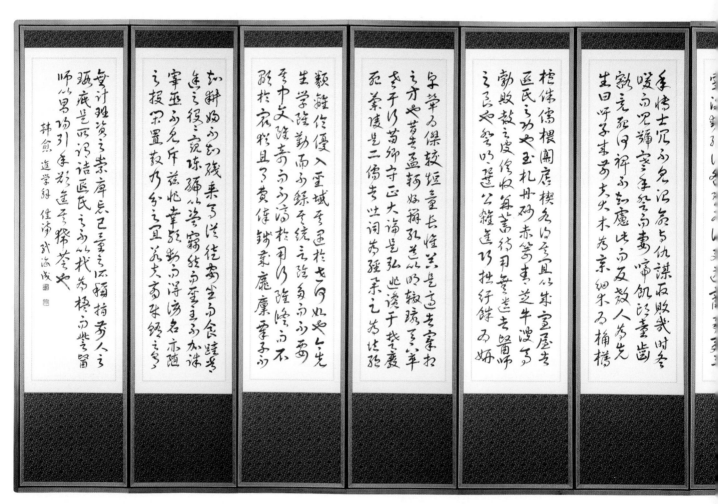

草書 進學解(十二幅)　540cm×200cm

國子先生晨入太學，招諸生立館下，誨之曰：業精於勤，荒於嬉；行成於思，毀於隨。方今聖賢相逢，治具畢張，拔去兇邪，登崇俊良。占小善者率以錄，名一藝者無不庸。

爬羅剔抉，刮垢磨光。蓋有幸而獲選，孰云多而不揚？諸生業患不能精，無患有司之不明；行患不能成，無患有司之不公。言未既，有笑於列者曰：先生欺余哉！弟子事先

生於茲有年矣。先生口不絕吟於六藝之文，手不停披於百家之編。記事者必提其要，纂言者必鉤其玄。貪多務得，細大不捐。焚膏油以繼晷，恆兀兀以窮年。先生之

業可謂勤矣。觝排異端，攘斥佛老。補苴罅漏，張皇幽眇。尋墜緒之茫茫，獨旁搜而遠紹。障百川而東之，迴狂瀾於既倒。儒可謂有勞矣。沈浸醲郁，含英咀華，

文章其書滿家。上規姚姒，渾渾無涯；周誥殷盤，佶屈聱牙；春秋謹嚴，左氏浮誇；易奇而法，詩正而葩；下逮莊騷，太史所錄；子雲相如，同工異曲。先生之於文，可謂閎

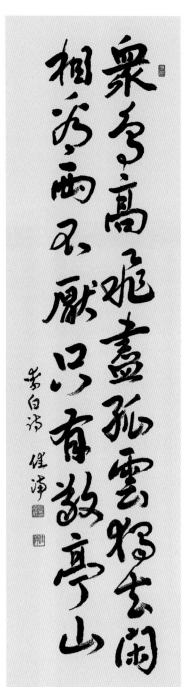

孤雲　李白
衆鳥高飛盡 孤雲獨去閑
相看兩不厭 只有敬亭山

새들이 높이 높이 날아오르고 구름은 한가로이 떠도는구나.
두 구름 서로 마주 합쳐지더니 지금 경정산에 와 있구나.

35cm×140cm

国子先生晨入太学，招诸生立馆下，诲之
曰：业精于勤荒于嬉，行成于思毁于随。方
今圣贤相逢，治具毕张，拔去凶邪，登崇
俊良。占小善者率以录，名一艺者无不庸。

爬罗剔抉，刮垢磨光。盖有幸而获选，孰
云多而不扬？诸生业患不能精，无患有司之
不明；行患不能成，无患有司之不公。言未
既，有笑于列者曰：先生欺余哉！弟子事先

一幅　國子先生晨入太學招諸生立館下誨之曰業精于勤荒于嬉行成于思毀于隨方今聖賢相逢治具畢張拔去凶邪登崇俊良占小善者率以錄名一藝者無不庸

국자 선생이 이른 아침, 태학에 들러서 학생들을 불러 모아 관 아래에 세워 놓고 다음과 같이 훈계하였다. "학업이란 정성과 근면함으로써 뛰어나게 되고 놀기를 즐기면 황폐해진다. 행실은 생각에서 이루어지고 마음 내키는 대로 하면 허물어진다. 바야흐로 성군의 덕을 어진 재상들이 받들어 펴는 지금 법령을 두루 펼쳐 흉악하고 사악한 무리들이 제거되고 우수한 인재들이 모두 등용되어 귀하게 대우받고 있다. 작은 선행이라도 있는 자는 빠짐없이 기록되고 한 가지 재주라도 이름이 난 자는 쓰이지 않는 자가 없다.

二幅　爬羅剔抉刮垢磨光蓋有幸而獲選孰云多而不揚諸生業患不能精無患有司之不明行患不能成無患有司之不公言未旣有笑于列者曰先生欺余哉弟子事先

그물로 새를 잡듯이 인재를 구하여, 칼로 뼈와 살을 도려내듯 악인을 제거하고 사람의 결점을 닦아내어 재주를 빛나게 한다. 혹 요행으로 등용되는 일이 있겠지만 재주가 많은데도 기용되지 않는다고, 누가 말할 수 있는가. 제군들은 자신들의 학업이 정진되지 않는 것을 걱정해야지 관리들의 인물 기용이 현명하지 못함을 걱정하지 말 것이며, 품행이 단정히 이루어지지 못함을 걱정해야지 관리들의 인물 기용이 공정하지 못할까 봐 걱정해서는 안 된다." 선생의 말이 채 끝나지 않았는데, 줄 가운데 한 학생이 웃으며 말했다. "선생님께서는 저희들을 속이시는군요. 저희 제자들이

三幅　生于玆有年矣先生口不絕吟於六藝之文手不停披 於百家之編記事者必提其要纂言者必鉤其玄貪多務得細大不捐焚膏油以繼晷恒兀兀以窮年先生之

선생님을 섬긴 지 여러 해가 되었습니다. 선생님께서는 입으로는 끊임없이 육예의 문장을 외우고 손으로는 쉴 새 없이 백가의 책을 펼치셨습니다. 사실의 기록에는 반드시 그 요점을 파악하였고, 언설의 편찬에는 반드시 그 현묘한 이치를 밝히셨습니다. 항상 많이 읽기를 탐하고, 널리 배우기를 힘쓰며 작은 것 큰 것 할 것 없이 버리는 것이 없었습니다. 해가 지면 기름 등불을 밝히고 밤낮없이 독서를 계속하였으며, 항상 쉬지 않고 평생을 보냈으니 선생님의

四幅　業可謂勤矣觝排異端攘斥佛老補苴罅漏張皇幽眇尋墜緒之茫茫獨旁搜而遠紹障百川而東之廻狂瀾於旣倒先生之於儒可謂勞矣沈浸醲郁含英咀華作爲

학업은 참으로 근면하였다고 말할 수 있습니다. 세상을 어지럽히는 백가의 이단 사설을 배격하고 불교와 노자의 사상을 배척하는 한편 유가의 결함을 찾아 이를 보완하였으며 깊고 오묘한 성인의 이치를 밝히셨습니다. 쇠퇴한 유도의 명맥을 찾고자 홀로 널리 뒤져 멀리 이었으며 백 갈래 물줄기를 막아 모두 동으로 흐르게 하듯 숱한 잡설을 막아 유도가 정통 물줄기가 되도록 하였습니다. 이미 잡설에 밀려 피폐해진 유도를 다시 회복시키셨으니 선생님께서는 유교를 위하여 참으로 많은 노고를 하였다고 할 수 있습니다. 술 향기가 높고 그윽한 것처럼 문장의 묘미에 젖어 꽃을 머금고 씹듯 문장을 음미하여

五幅　文章其書滿家上規姚姒渾渾無涯周誥殷盤佶屈聱牙春秋謹嚴左氏浮誇易奇而法詩正而葩下逮莊騷太史所錄子雲相如同工異曲先生之於文可謂閎

문장을 지으니 그 저서가 집에 가득하였습니다. 위로는 순임금과 우임금의 가없이 넓고 큰 문장과 주대의 고와 반경을 읽고 이해하기 어려운 문장, 춘추의 근엄한 문장, 좌전의 현란하고 과장된 문장, 역경의 기이하고 심오한 문장, 그리고 시경의 바르고 아름다운 문장을 본받았습니다. 아래로는 장자와 이소, 사마천의 사기, 양웅과 사마상여와 같이 취의는 달라도 문장의 빼어남은 한결같았습니다. 그러므로 선생님께서는

六幅　其中而肆其外矣少始知學勇於敢爲長通於方左右具宜先生之於爲人可謂成矣然而公

不見信於人私不見助於友跋前躓後動輒得咎暫爲御史遂竄南夷三

문장의 내용을 넓히고 자유롭게 표현하였다고 말할 수 있습니다. 선생님께서는 어려서부터 학문을 시작하여 배운 바를 과감하게 행동으로 옮겼으며, 성장하여서는 바른 도리에 통달하여 세상 어디에나 도리에 어긋남이 없으니 선생님의 인품은 성숙하였다고 말할 수 있습니다. 그러나 공적으로는 사람들에게 신임을 받지 못하고, 사적으로는 벗들의 도움을 받지 못하고 있습니다. 앞으로 가도 넘어지고, 뒤로 가도 넘어지듯 움직였다 하면 얻는 것은 허물뿐입니다. 잠시 어사가 되었다가 곧 남쪽 오랑캐 땅으로 유배되었으며,

七幅　年博士冗不見治命與仇謀取敗幾時冬暖而兒號寒年登而妻啼飢頭童齒豁竟死何裨不知慮此而反敎人爲先生曰吁子來前夫大木爲宗 細木爲桷榱

삼 년 동안 박사로 있었으니 선생님의 뜻을 펼 수 없었습니다. 선생님의 운명은 원수와 모의하니 운명이 나빠 실패한 적이 몇 번이십니까? 겨울이 아무리 따뜻하여도 선생님의 자녀는 춥다고 울부짖고 풍년이 들어도 아내는 배고파 울었으며 머리도 벗겨지고 남은 이도 몇 개 안 되니 이대로 죽는다면 세상에 무슨 보탬이 되겠습니까? 그런데도 선생님께서는 이런 일을 조금도 걱정하지 않으시고 도리어 남들 가르치는 것을 일삼았습니다." 제자의 말을 다 듣고 선생이 말한다. "아 자네 앞으로 나오게. 무릇 큰 나무는 대들보가 되고 작은 나무는 서까래가 되어

八幅　櫨侏儒根闑扂楔各得其宜以成室屋者匠氏之助也玉札丹砂赤箭青芝牛溲馬勃敗鼓之皮俱收并蓄待用無遺者醫師之良也登明選公雜進巧拙紆餘爲姸

박로, 주유와 문지도리, 문지방, 빗장, 문설주 등 각각 그에 알맞은 재목을 사용하여 집을 짓는 것은 목공의 전공이라 할 수 있네. 또 옥철, 단사, 적전, 청지 등 귀한 약제와 소 오줌, 말똥, 못쓰는 북 가죽 등 하찮은 것을 모두 거두어 모아놓고 쓰일 때를 기다려 버리지 않는 것은 의사의 양식이네. 이와 마찬가지로 인재 등용에 눈이 밝고 공명하게 하며, 영민한 자와 우둔한 자를 섞어서 관직에 진출시키며, 재능이 풍부한 자를 훌륭하다 여기고,

九幅　卓犖爲傑較短量長惟器是適者宰相之方也昔者孟軻好辯孔道以明轍環天下卒老于行荀卿守正大論是弘逃讒于楚廢死蘭陵是二儒者吐詞爲經擧足爲法絶

탁월한 자를 준걸로 여기며, 장단점을 비교하고 헤아려 오직 능력이 적합한 자를 임용하는 것은 재상이 할 도리이네. 옛날 맹자는 변론을 좋아하여 공자의 도를 밝혔으나, 수레를 타고 천하를 돌아다니다 결국 뜻을 이루지 못하고 마침내 길에서 죽었으며, 순자는 바른 도리를 지켜 위대한 유학을 세상에 널리 떨쳤지만 참소를 피해 초나라로 도망하는 신세가 되었다가 난릉에서 죽었다네. 이 두 유학자는 말을 하면 경륜이 되고 거동하면 법도가 되었으며

十幅　類離倫優入聖域其遇於世何如也今先生學雖勤而不繇其統言雖多而不要其中文雖奇而不濟於用行雖修而不顯於衆猶且月費俸錢歲靡廩粟子不

보통 사람보다 뛰어나 마땅히 성인의 영역에 들었지만 그들에 대한 세상의 대우는 어떠하였는가? 이제, 선생인 나는 학문을 부지런히 하지만 유학의 바른 전통을 계승하지 못하였고, 많은 언설을 폈다고 하지만 중심에 들지 못했으며, 문장이 기묘하다고 하지만 세상에 쓰일 만하지 못하고, 행실을 닦았다고 하지만 중인들과 다르지 않다네. 그럼에도 나는 다달이 봉급만 허비하고, 매년 창고의 관급 곡식을 소비하며 자식들은

十一幅　知耕婦不知織乘馬從徒安坐而食踵常途之役役窺陳編以盜竊然而聖主不加誅宰臣不見斥茲非幸歟動而得謗名亦隨之投閑置散乃分之宜若夫商財賄之有

농사지을 줄 모르고, 부인은 베를 짤 줄 모르며, 박사라고 말을 타고 종자를 거느리며, 편안히 앉아 밥을 먹고 지내어왔네. 평범한 박사의 직도 힘겨워하고, 옛 책을 보고 표절하지만 천자께서는 벌주지 않으시고 재상도 나를 버리지 않으니 이는 다행이 아닌가. 공연히 움직여 비방을 받고 그로 인해 불명예도 따라오니 한산한 관직에 던져두는 것이 나의 분수에 맞는 일이라네. 만약 재물의 유무를 헤아리고

十二幅　無計班資之崇庳忘己量之所稱指前人之瑕疵是所謂詰匠氏之不以杙爲楹而訾醫師以昌陽引年欲進其豨苓也

지위와 봉록의 고하를 따지면서, 자신의 역량이 적합한지 생각하지 않고 자기를 등용한 상관의 잘못만 지적하고 있다면, 이것은 이른바 말뚝을 기둥으로 쓰지 않는다고 목공을 힐난하고, 창량으로 인명을 연장하려는 의사를 비방하여 독초인 회령을 써야 한다고 주장하는 것과 같은 일이라네."

般若心經

반 야 심 경

Heart Sutra

　　반야심경(般若心經)은 중국 당(唐)나라의 현장법사(玄奘法師, 602~664)가 번역한 것이 일반적으로 통용되고 있다. 현장법사는 정관 19년(645년) 인도에서 10여 년을 유학한 후 귀국하여 대당삼장성교서(大唐三藏聖教序)를 지어 불법(佛法)을 찬송하였는데 그 끝부분에 반야심경이 수록되어 있다. 600여 부의 반야경을 총자수 260자로 압축하여 불교의 우주관과 인생관을 명확하게 밝힌 불교 진리서로서 한국을 비롯한 인도·중국·일본 등에서 애찬되고 있다.

　　이 경(經)의 제목 「摩訶般若波羅蜜多心經」에 반야경의 핵심이 모두 들어가 있다.

　　마하(摩訶)는 범어 Maha의 음역으로, 한자로는 특별한 뜻이 없으나, 범어로는 '크다, 많다, 뛰어나다'는 의미로써 일상에서의 어느 무엇과도 비교할 수 없는 일체의 상대 개념을 초월한 절대적 개념이다.

　　반야(般若)는 '사물의 실상을 바로 보는 지혜, 깨달음'의 뜻이고, 바라밀다(波羅蜜多)는 '저 언덕에 이르다(도피안)'는 뜻이며, 심경(心經)은 '핵심이 되는 부처님의 말씀'이란 뜻이다.

182

Heart Sutra is normally well known as written by Xuánzàng(602~664)on Tang Dynasty. He wrote and praised the Great Tripitaka(大唐三藏聖教序) after going abroad to India for 10 years in 645. He read it as the bible of Buddism, and it is on the end of the Heart Sutra. It is the veritas of Buddism whereas he thought it as a view of space. He summarized it into 260 characters with 600 pages of Heart Sutra. So it is loved not only in India, China, and Japan, but also in Korea.

般若心经是现以唐代三藏法师玄奘译本为最流行。他在印度十几年留学后，撰写了700多字的《大唐三藏圣教序》，般若心经是最后部分收录的。般若心经是般若经系列中一部言简义丰，博大精深，提纲挈领，极为重要的经典，为大乘佛教出家及在家佛教徒日常背诵的佛经。

般若心經は唐の国'玄奘法師'(602~664)が翻譯したものが一般的に通用されている。玄奘法師は645年インドで10年ほど留学した後歸国し，大唐三藏聖教序を作り，佛法を賛美したが，その大唐三藏聖教序の最後のところに般若心經が収録されている。600冊ほどの般若心經を260文字に縮小して，仏教の宇宙人生觀を明らかにした仏教心理書として勧告を始め，インド，中国，日本などで高く評価されている。

般若波羅蜜多心經　住漁　孫海浚

篆書 般若心經(八幅)① 360cm×180cm

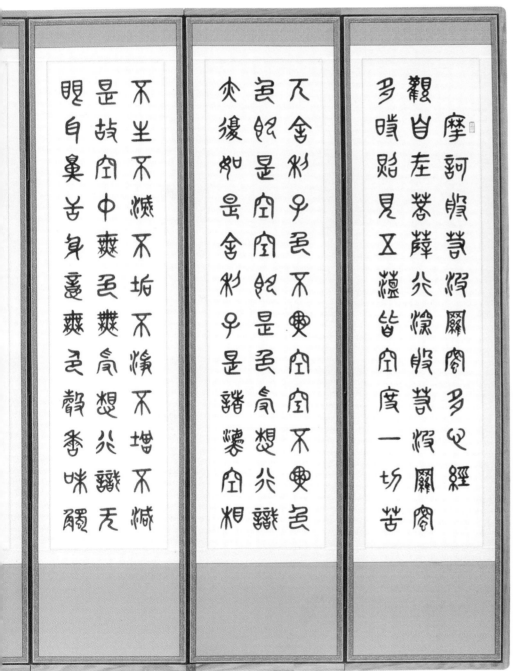

咒曰揭諦揭諦波羅揭諦波羅
僧揭諦菩提莎婆訶

般若波羅蜜多心經 住浦 孫海成

大神咒是大明咒是無上咒是
無等等咒能除一切苦真實不
虛故說般若波羅蜜多咒即說

想究竟涅槃三世諸佛依般若
波羅蜜多故得阿耨多羅三藐
三菩提故知般若波羅蜜多是

無得以无所得故菩提薩埵依
般若波羅蜜多故心無罣礙無
罣礙故無有恐怖遠離顛倒夢

無老列盡无苦集滅道無智亦

隸書 般若心經(八幅) 360cm×180cm

摩訶般若波羅蜜多心經

觀自在菩薩行深般若波羅蜜多時照見五蘊皆空度一切苦

厄舍利子色不異空空不異色色即是空空即是色受想行識亦復如是舍利子是諸法空相

不生不滅不垢不淨不增不減是故空中無色無受想行識无眼耳鼻舌身意无色聲香味觸

隷書 般若心経

楷書 般若心經(八幅) 360cm×180cm

咒曰揭諦揭諦波羅揭諦波羅
僧揭諦菩提薩婆訶
般若波羅蜜多心經　佳淨　孫海浚

大神咒是大明咒是無上咒是
無等等咒能除一切苦真實不
虛故說般若波羅蜜多咒即說

想究竟涅槃三世諸佛依般若
波羅蜜多故得阿耨多羅三藐
三菩提故知般若波羅蜜多是

無得以無所得故菩提薩埵依
般若波羅蜜多故心無罣礙無
罣礙故無有恐怖遠離顛倒夢

無老死盡無苦集滅道無智亦

188

摩訶般若波羅蜜多心經
觀自在菩薩行深般若波羅蜜
多時照見五蘊皆空度一切苦

厄舍利子色不異空空不異色
色即是空空即是色受想行識
亦復如是舍利子是諸法空相

不生不滅不垢不淨不增不減
是故空中無色無受想行識無
眼耳鼻舌身意無色聲香味觸

楷書 般若心経

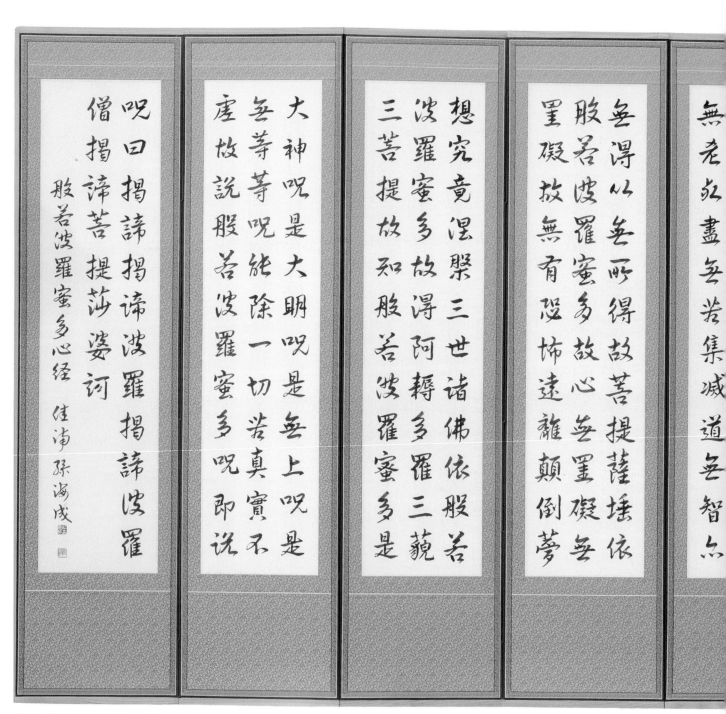

行書 般若心經(八幅)　360cm×180cm

摩訶般若波羅蜜多心経
観自在菩薩行深般若波羅蜜
多時照見五蘊皆空度一切苦

厄舎利子色不異空空不異色
色即是空空即是色受想行識
亦復如是舎利子是諸法空相

不生不滅不垢不浄不増不減
是故空中無色無受想行識無
眼耳鼻舌身意無色聲香味觸

呪曰揭諦揭諦波羅揭諦波羅僧揭諦菩提薩婆訶

般若波羅蜜多心經

佳浦

是大神呪是大明呪是無上呪是無等等呪能除一切苦真實不虛故說般若波羅蜜多

究竟涅槃三世諸佛依般若波羅蜜多故得阿耨多羅三藐三菩提故知般若波羅蜜多是

菩提薩埵依般若波羅蜜多故心無罣礙無罣礙故無有恐怖遠離顛倒夢

草書 般若心經(八幅)①　360cm×180cm

觀自在菩薩行深般若波羅蜜多時照見五蘊皆空度一切苦厄

序訶般若波羅蜜多心經

舍利子色不異空空不異色色即是空空即是色受想行識亦復如是舍利子是諸法

空相不生不滅不垢不淨不增不減是故空中無色無受想行識無眼耳鼻舌身意無色聲香味觸

甲骨文 般若心經(八幅)　360cm×180cm

195

般若波羅蜜多心經　佳南　孫海成

金文 般若心經(八幅)　360cm×180cm

摩訶般若波羅蜜多心經
觀自在菩薩行深般若波羅蜜多時
照見五蘊皆空度一切苦

厄舍利子色不異空空不異色
色即是空空即是色受想行識
亦復如是舍利子是諸法空相

不生不滅不垢不淨不增不減
是故空中無色無受想行識
眼耳鼻舌身意無色聲香味觸

金文般若心経

般若波羅蜜多心經（篆書）

盡無苦集滅道無智亦無得

以無所得故菩提薩埵依般若波羅蜜多故心無罣礙無罣礙故無有恐怖遠離顛倒夢想

究竟涅槃三世諸佛依般若波羅蜜多故得阿耨多羅三藐三菩提故知般若波羅蜜多是

大神咒是大明咒是無上咒是無等等咒能除一切苦真實不虛故說般若波羅蜜多

咒曰揭諦揭諦波羅揭諦波羅僧揭諦菩提薩婆訶

般若波羅蜜多心經　佳諾　孫海浚

篆書 般若心經(八幅)② 360cm×180cm

摩訶般若波羅蜜多心経

観自在菩薩行深般若波羅蜜

多時照見五蘊皆空度一切苦

厄舎利子色不異空空不異

色即是空空即是色受想行識

亦復如是舎利子是諸法空相

不生不滅不垢不浄不増不減

是故空中無色無受想行識

眼耳鼻舌身意無色声香味触法

篆書 般若心経

199

般若心經（草書）

草書 般若心經(八幅)②　360cm×180cm

摩訶般若波羅蜜多心経

観自在菩薩行深般若波羅蜜

多時照見五蘊皆空度一切

苦厄舎利子色不異空空不

異色色即是空空即是色受

想行識亦復如是舎利子是諸法

空相不生不滅不垢不浄不

増不減是故空中無色無受想

行識無眼

故般若波羅蜜多是大神咒是大明咒是無上咒是無等等咒能除一切苦真實不虛故說般若波羅蜜多咒即說咒曰揭諦揭諦波羅揭諦波羅僧揭諦菩提薩婆訶

般若心經 佳浦 孫海璧

草書 般若心經(六幅)③ 270cm×180cm

202

摩訶般若波羅蜜多心経

観自在菩薩行深般若波羅蜜多時照

見五蘊皆空度一切苦厄舎利子色不異

空空不異色色即是空空即是色受想

行識亦復如是舎利子是諸法空相不生不滅

不垢不浄不増不減是故空中無色無受想行識

一幅

摩訶般若波羅蜜多心經觀自在菩薩行深般若波羅蜜多時照見五蘊皆空度一切苦

마하는 범어 Maha의 음역으로, 한자 摩訶로는 특별한 뜻이 없다. 마하는 '크다, 많다, 뛰어나다'는 의미이나, 일상에서의 크고 많다를 훨씬 초월한 절대적 개념이다. 般若는 '사물의 실상을 바로 보는 지혜, 깨달음'의 뜻이고, 波羅蜜多는 '저 언덕에 이르다(도피안)'는 뜻이며, 心經은 '핵심되는 부처님의 말씀'이란 뜻이다. 마하반야바라밀다심경 관자재보살이 깊은 반야바라밀다를 행할 때 다섯 가지 요소가 (오온(五蘊)은 물질(色), 감각(受), 생각(想), 의지와 경험(行), 최후의 인식(識)) 다 비었음을 비추어 보고 온갖 고액을 건넜느니라.

二幅

厄舍利子色不異空空不異色色卽是空空卽是色受想行識亦復如是舍利子是諸法空相

사리자(부처님의 십대 제자 가운데 한 사람)여! 색이 공과 다르지 않고 공이 색과 다르지 않으며 색이 곧 공이요 공이 곧 색이니 수상행식(감각, 생각, 의지와 경험, 최후의 인식)도 그러하니라. 사리자여! 모든 법의 공한 모양은

三幅

不生不滅不垢不淨不增不減是故空中無色無受想行識無眼耳鼻舌身意無色聲香味觸

생기는 것도 멸하지도 않으며 더럽지도 깨끗하지도 않으며 늘지도 줄지도 않느니라. 그러므로 공 가운데는 색이 없고 수상행식도 없으며 안이비설신의(눈, 귀, 코, 입, 몸)도 없고 색성향미촉법(모양도 없고, 귀로 들을 수 있는 소리나 코로 냄새를 맡을 수 없으며, 혀로 맛도 볼 수 없음)도 없으며

四幅

法無眼界乃至無意識界無無明亦無無明盡乃至無老死亦無老死盡無苦集滅道無智亦

눈의 경계도 없고 의식의 경계까지도 없으며 무명도 없고 무명이 다함까지도 없으며 늙고 죽음도 없고 늙고 죽음이 다함까지도 없으며 고집멸도(괴로움과 진리, 열반)도 없으며 지혜도 없고

五幅

無得以無所得故菩提薩埵依般若波羅蜜多故心無罣礙無罣碍故無有恐怖遠
離顚倒夢

지혜의 얻음도 없느니라. 얻을 것이 없는 까닭에 보살은 반야바라밀다를 의지하므로 마음에 걸림이
없고 걸림이 없으므로 두려움이 없어 뒤바뀐 망상을 여의고

六幅

想究竟涅槃三世諸佛依般若波羅蜜多故得阿耨多羅三藐三菩提故知般若波
羅蜜多是

마침내 열반(인간 고통의 모든 원인이 완전히 소멸된 상태)을 이루며 삼세의 모든 부처님도 반야바
라밀다를 의지하므로 최상의 깨달음을 얻었느니라. 그러므로 알라. 반야바라밀다는

七幅

大神呪是大明呪是無上呪是無等等呪能除一切苦眞實不虛故説般若波羅蜜
多呪即説

크게 신묘한 주문이고 가장 밝은 주문이며 위 없는 드높은 주문이며 무엇과도 견줄 수 없는 주문이
니 모든 괴로움을 없애고 진실하여 허망하지 않느니라. 이제 반야바라밀다 주를 설하노라.

八幅

呪曰揭帝揭帝波羅揭帝波羅僧揭帝菩提娑婆訶

이후에 설해진 주문은 반야심경의 결론이다. 반야심경 전체의 내용을 한 구절의 주문으로 압축하고
있다. 이 주문을 해석하면 그 신비스러운 힘이 없어진다고 믿었기 때문에 늘 해석하지 않았다. 아제
아제 바라아제 바라승아제 모지 사바하.(세번) 범어인 주문의 뜻은 가자 가자 저 언덕으로 저 언덕
다 건너면 깨달음 성취하리.

■ 작품 소개

思親 어머님을 생각하며

千里家山萬疊峯 천 리 고향은 만 겹의 봉우리로 막혔으니
 (산이 첩첩 둘러선 곳 우리 집)

歸心長在夢魂中 돌아가고 싶은 마음은 항상 꿈속에 있도다.
 (언제나 꿈길 속에 오가노라)

寒松亭畔孤(雙)輪月 한송정 가에는 외로운 보름달 뜨고
 (한송정 비치는 달 뚜렸하거니)

鏡浦臺前一陣風 경포대 앞에는 한바탕 바람이 이는구나.
 (경포대 부는 바람 시원하여라)

沙上白鷺(鷗)恒聚散 모래 위엔 백로가 항상 모였다가 흩어지고
 (모래사장 흰 갈매기 날으다 앉고)

波頭漁艇各(每)西東 파도 머리엔 고깃배가 각기 동서로 왔다 갔다 하네.
 (고깃배 물결 헤쳐가고 오느니)

何時重踏臨瀛路 언제나 임영 가는 길을 다시 밟아
 (언젠가 그린 고향 돌아를 갸서)

綵服(舞)斑衣膝下縫 비단 색동옷 입고 슬하에서 바느질할꼬.
 (어머님 모시압고 함께 즐기리)

신사임당(申師任堂, 1504(연산군 10)~1551(명종 6))은 조선 시대의 대표적 학자이며 본관은 평산(平山). 남편이 증좌한성 이원수(李元秀)이고, 경세가인 율곡 이이(李珥)의 어머니이다. 시 · 그림 · 글씨에 능했던 여류 예술가이다.

사임당은 당호이며, 그 밖에 시임당(媤任堂) · 임사재(妊思齋)라고도 하였다. 당호의 뜻은 중국 고대 주나라 문왕의 어머니인 태임(太任)을 본받는다는 뜻으로, 태임을 최고의 여성상으로 꼽았음을 알 수 있다. 외가인 강릉 북평촌(北坪村)에서 태어나 자랐다.

작품으로는 자리도(紫鯉圖), 산수도(山水圖), 초충도(草蟲圖), 노안도(蘆雁圖), 연로도(蓮鷺圖), 요안조압도(蓼岸鳥鴨圖), 6폭 초서병풍 등이 있다.

Shin Saimdang(申師任堂, 1504~1551) was the mother of Yulgok Yi I(栗谷 李珥). She was good at poem, drawing, and calligraphy.

申师任堂(1504~1551)本贯平山，出生于江原道江陵的两班贵族家庭。

她是朝鲜时代的女书画家，申师任堂出生于江原道江陵的两班贵族家庭也，是李珥(朝鲜时代著名儒学家栗谷)的母亲。以她的美德和聪慧以及她在书法，绘画和诗歌上的杰出造诣成为韩国女性的典范。

师任堂本名不详，号师任堂，妊师斋。师任堂的名字来源于古代中国周王朝的文王的母亲 · 薛国任家的太任。

申師任堂(1504~1551)は旦那が 李元秀で朝鮮代表的な学者で 李珥の母親である。詩，絵，字に優れた女性芸術家である。

媤任堂は堂宇の号であり，媤任堂。妊思齋とも呼ばれた。堂宇の号の意味は中国の 太任を見習うって事として。太任を最高の女性として評価したことが分かる。

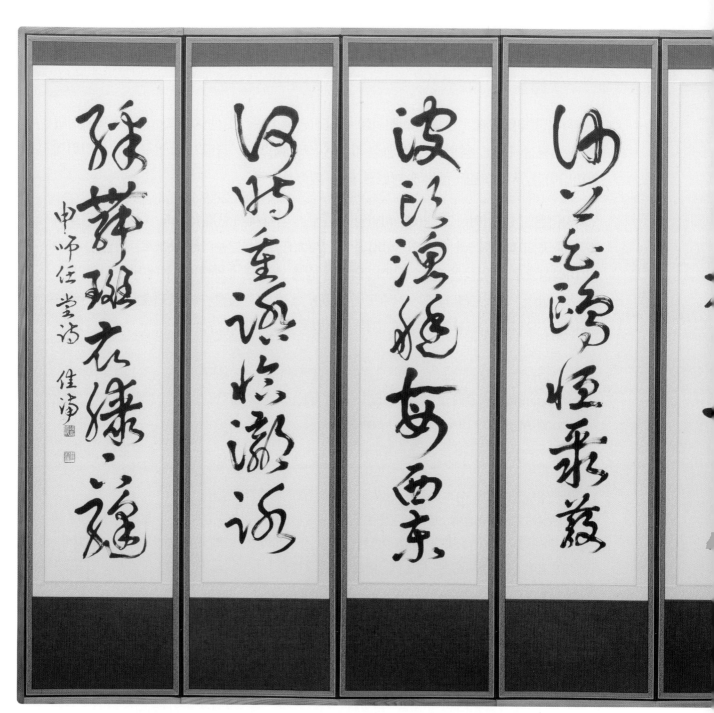

草書 申師任堂(八幅)　360cm×200cm

208

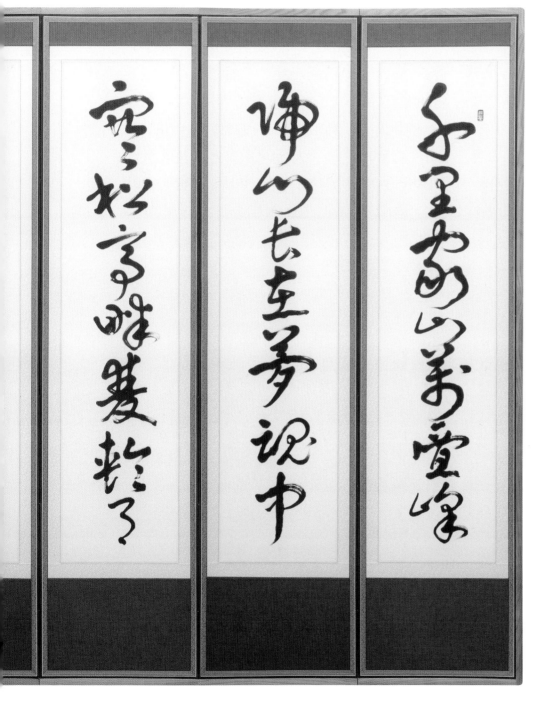

이 병풍 작품(屛風作品)은 중국의 유명한 한시 팔수(八首)를 초서로 쓴 것이다. 한시와 초서는 매우 유사하여 작품 소재로 알맞다. 즉, 시어(詩語)와 초서(草書)는 미세한 잔가지가 없는 매우 간결히 표현된 것이기 때문이다. 또 초서 글씨를 쓰면 작품의 품격을 더욱 높일 수 있으나 글자의 해독이 어려운 점이 있다. 그러나 추상화 그림과 같이 그 내용을 잘 이해하지 못하여도 정서적으로 아름다움과 예술 작품의 감상용으로 일반화되어 널리 사용되고 있다.

作品 解釋

一幅 (絶句 黃春伯)

半篙春水一蓑烟抱月懷中枕斗眠說與時人休問我英雄回首卽神仙

물안개 피는 봄 연못에 짧은 삿대 드리우고 달을 안고 북두칠성 베게 하여 잠이 드누나. 시절을 논하는 세상 사람들아 나에게 묻지마라. 세상의 영웅도 달리 생각하면 곧 신선이니라.

二幅 (初夏 司馬光)

四月淸和雨乍晴南山當戸轉分明更無柳絮因風起唯有葵花向日傾

사월은 청명시절이라, 비 그쳐 화창하고 남산의 봉우리는 선명히 다가오네. 바람 잔잔하여 버드나무 솜꽃 날리지 않고 해바라기꽃, 해를 향해 서 있구나.

三幅 (過南鄰花園 雍陶)

莫怪頻過有酒家多情長是惜年華春風堪賞還堪恨纔見開花又落花

술집을 자주 드나드는 일 나무라지 말라. 나의 다감함이 가는 세월 아쉬워함이라. 춘풍이 반갑긴 하지만 곧 원망스러움은 잠시 꽃을 피우고는 꽃잎 흩어 버림이라.

四幅 (望湖樓醉書 蘇東坡)

黑雲号墨未遮山白雨跳珠亂入船卷地風來忽吹散望湖樓下水如天

비구름이 먹물을 부어 놓은 듯 산을 덮고 있구나. 빗방울이 구슬을 뿌리는 듯 배 안에 쏟아지네. 천지를 휘감고 쏟아지더니 홀연히 사라지누나. 망루에 올라 바라보니 호수는 하늘에 닿아 있네.

五幅 (邊詞 張敬忠)

五原春色舊來遲二月垂楊未掛絲卽今河畔永開日正是長安花落時

오원의 봄은 예로부터 더디 오지만은 이월인데도 버들은 아직 실가지 늘지 아니하네. 이제사 황하에는 햇볕에 얼음 풀리는데 지금쯤 장안에는 꽃이 한창 지겠구나.

六幅 (淸明 杜牧)

淸明時節雨紛紛路上行人欲斷魂借問酒家何處有牧童遙指杏花村

청명시절에 어지러이 비가 내려 길을 가는 나그네 시름에 겨워하네. 묻노니, 주막은 어디쯤에 있는가. 목동은 멀리 살구꽃 핀 마을을 가리키네,

七幅 (東城 趙子昻)

野店桃花紅粉姿陌頭楊柳綠煙絲不因送客東城去過却春光總不知

시골 찻집에 들렀더니 복숭아꽃 붉게 피었네. 밭두렁의 수양버들 가지 초록빛 연기 같구나. 동성으로 떠나는 손님 전송 나가지 않았다면 이렇게 아름다운 봄 풍광을 보지 못하였으리.

八幅 (旅懷 杜荀鶴)

月華星彩坐來收嶽色江聲暗結愁半夜燈前十年事一時和雨到心頭

달빛도 별빛도 어느새 사라지고 산 모습도 희미하고 강물 소리만 쓸쓸하네. 밤 깊은 등잔불 아래 지난 세월 떠올리니 때마침 빗소리에 슬픔만 더하누나.

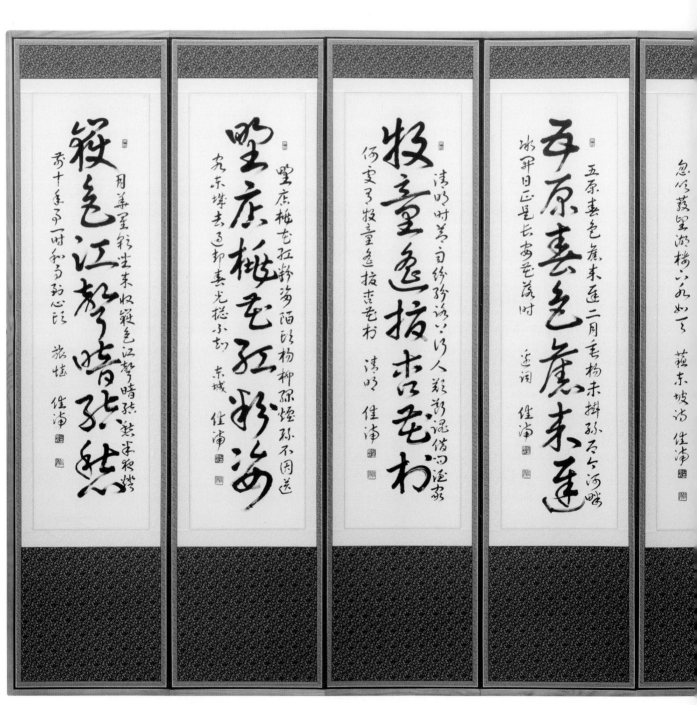

草書 漢詩(八幅)　360cm×180cm

212

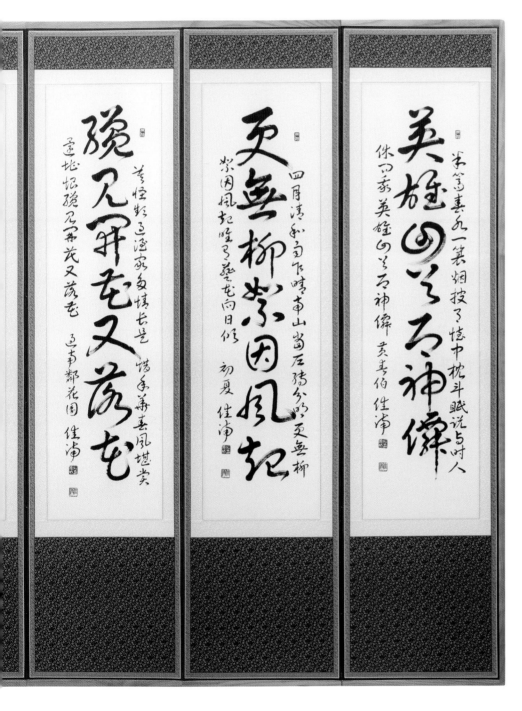

英雄四子石神偉
徐四家英雄四子石神偉
善善伯佳渟

笑無柳紫因風起
紫因風起暉子藝老向日修
初夏佳渟

殘花開老又蓬老
逢地垠殘花開花又蓬老
五南鄰花園佳渟

草書漢詩(中)

213

채 근 담
菜根譚
Cai Gen Tan

■작품 소개

夜深人靜 獨坐觀心
始覺妄窮 而眞獨露
每於此中 得大機趣
旣覺眞現 而妄難逃
又於此中 得大慚忸

〈작품 해석〉

밤 깊어 고요한데, 홀로 앉아 마음 살피니
망념 사라지고 참 마음 비로소 깨닫네.
매양 이처럼 앞으로 나아가는 계기를 삼노라.
진실을 깨닫고도 망념에서 벗어나기 어렵다면
그 가운데 큰 부끄러움을 느끼게 되리라.

홍자성(洪自誠, 1573~1619)은 중국 명(明)나라 말기의 학자로, 체험적 삶을 바탕으로 하여 엮은 생활 철학서인 채근담(菜根譚)을 집필했다.

채근담은 전집 225장과 후집 134장으로 나눠져 있으며, 동양의 명저 가운데 가장 알기 쉽게 그 의미가 심장하고, 누구나 겪고 있고 알고 있는 생활 속의 평범한 사실을 일찍이 깨닫지 못했던 인생의 참된 뜻과 가장 지혜로운 삶의 방식을 쉽고 단순하게 알려 주는 인생 지침서이다.

Hong Zicheng(洪自誠, 1573~1619) was a scholar on the late Ming Dynasty. He wrote Cai Gen Tan(菜根譚) with his experience. This is divided into two books. The former one is 225 pages, and the latter has 134 pages. It is the easiest masterpiece to understand in the East and is a guide book of life that teach real meaning and the greatest and most wise ways in our life.

洪应明(1573~1619)字自诚, 号还初道人, 藉贵不详, 有《菜根谭》传世。
《菜根谭》为明朝道家隐士所写, 是以处世思想为主的格言式小品文集, 秉承道家文化以道为底本, 揉合了儒家的中庸思想, 从结构上, 《菜根谭》文辞优美, 对仗工整, 含义深远, 耐人寻味, 是一部有益于人们陶冶情操, 磨炼意志, 奋发向上的通俗读物。

洪自誠(1573~1619)中国の学者で体験的な人生を元に語った生活哲学書を 菜根譚と言う。
全集225と後集134としてなったもので東洋の名著の中で一番分かりやすい。意味深く誰もが経験して, 知っている生活の中の平凡な意實を氣づかず, 人生の意味ともっとも賢い人生の生き方を優しく, 単純に教える人生のてびきの本である。

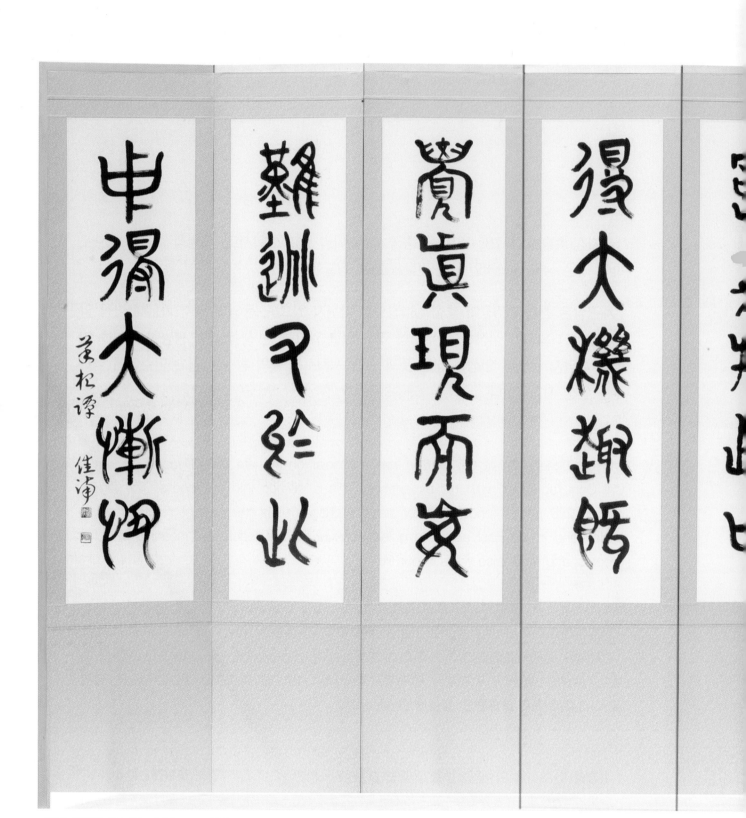

篆書 菜根譚(八幅) 360cm×200cm

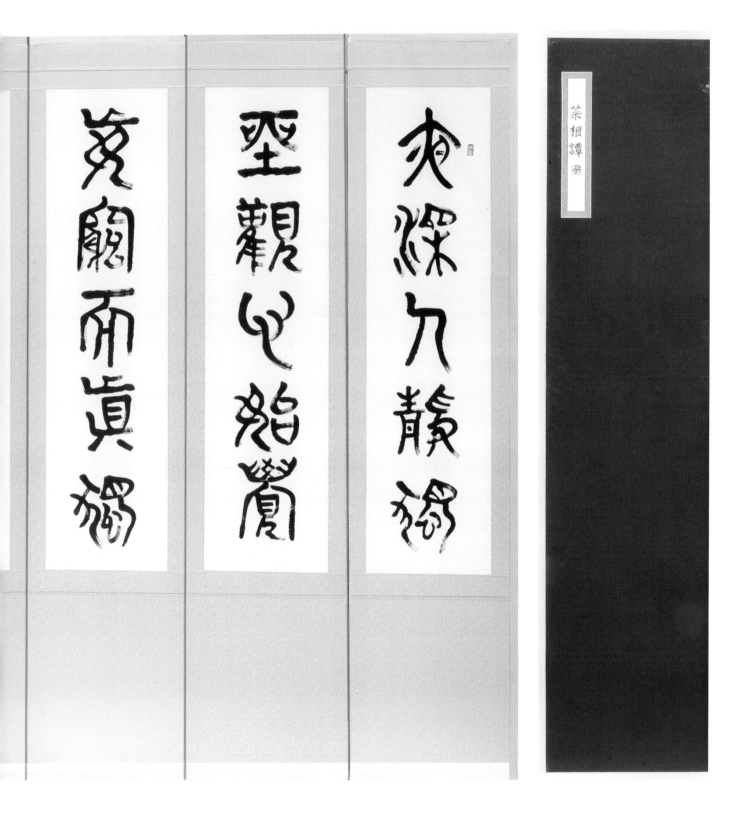

爽深久靜者

空觀心始覺

笑闊而眞獨

菜根譚

작가 이백(李白, 701~762)은 중국 당(唐)나라 때 시인. 자(字)는 태백(太白), 호(號)는 청련거사(靑蓮居士), 두보(杜甫)와 함께 중국 최고의 시인으로 추앙되며 시선(詩仙)으로 불린다. 이백의 생애는 방랑으로 시작하여 방랑으로 끝났을 정도로 여러 나라를 떠돌아 다녔다. 두보 등 많은 시인과 교류하였으며 그의 발자취는 중국 각지에 닿지 않은 곳이 없을 정도이다.

장진주(將進酒)는 52세 때 술을 마시며 인생의 무상함을 음주를 통해 달래고자 한 것이다. 황하의 물이 바다에 흘러들어 다시 돌아오지 않는 것과 같이 청춘은 되돌릴 수 없고 아침저녁 사이에 금방 지나감을 탄식하며 그려 낸 작품이다. 늦게 출사(出仕)하였으나 안사의 난으로 유배되는 등 불우한 만년을 보냈다. 칠언 절구에 특히 뛰어났으며 산중문답(山中問答) 등 1,000여 편의 작품과 이태백시집을 남겼다.

The writer Li Bai(李白, 701~762) was a poet on the Tang Dynasty with Du. He was embraced as the greatest God of poetry with Du. 'Cursive' is a piece for soothing the frailty of his life by means of consuming alcohol.

李白(701~762) 字太白，号青莲居士，是唐代伟大的浪漫主义诗人，被后人誉为"诗仙"。

他既有清高傲岸的一面，又有庸俗卑恭的一面，他的理想和自由，只能到山林，仙境，醉乡中去寻求，所以在《将进酒》中流露出人生如梦，及时行乐，齐一万物，逃避现实等消极颓废思想，这在封建社会正直孤傲的文人中也具有一定的代表性。

作家李白(701~762)は中国唐の国の詩人字は太白，號は青蓮居士，杜甫といっしょに中国最高の詩人として評価され，詩仙と呼ばれる。

將進酒は52歳の時に酒を飲みながら人生のむなしさを飲酒を通して慰めようとした。水が海に入り，戻ってこないことと同じように靑春は戻ることなく，朝，夕方の間にすぐ過ぎて行くことを嘆息して書いた作品だ。

219

隸書 將進酒(十幅)　450cm×200cm

君不見黃河之水天上
來奔流到海不復回君

不見高堂明鏡悲白髮
朝如青絲暮成雪人生

得意須盡歡莫使金樽
空對月天生我材必有

用千金散盡還復來烹
羊宰牛且為樂會須一

隸書 將進酒

作品
解釋

一幅

君不見黃河之水天上來奔流到海不復回君

그대는 보지 못했는가? 황하의 물이 하늘에서 내려와, 세차게 흘러 바다에 이르면 다시 돌아오지 않는 것을. 그대는

二幅

不見高堂明鏡悲白髮朝如青絲暮成雪人生

보지 못했는가? 귀한 집 사람이 거울을 보며 백발을 서러워하는 것을. 아침에는 푸른 실과 같더니 저녁엔 눈처럼 희어졌네. 인생이란

三幅

得意須盡歡莫使金樽空對月天生我材必有

때를 만났을 때 즐거움을 다해야 하니, 금(金) 술잔이 빈 채로 달을 그저 대하지 마시게나. 하늘이 내게 주신 재능은 반드시

四幅

用千金散盡還復來烹羊宰牛且爲樂會須一

쓰일 곳이 있으니, 천금은 쓰고 나면 다시 돌아올걸세. 양을 삶고 소를 잡아 즐기리니, 한번에

五幅

飲三百杯岑夫子丹丘生將進酒君莫停與君

삼백 잔은 마셔야 하네. 잠부자(岑夫子)! 단구생(丹丘生)! 드리는 술잔을 멈추지 마시게나. 그대들에게

六幅

歌一曲請君爲我側耳聽鍾鼓饌玉不足貴但

노래 한 곡조 들려줄 터이니, 그대들은 나를 위해 귀를 기울여 주시게. 흥겨운 음악과 맛있는 음식은 귀할 게 없으나, 오직

七幅

願長醉不願醒古來聖賢皆寂寞惟有飮者留

늘상 취해서 깨어나지 않기를 바랄 뿐이라. 예로부터 성현들 모두 쓸쓸하셨고, 오로지 술 마시는 사람만

八幅

其名陳王昔時宴平樂斗酒十千恣歡謔主人

그 이름을 남겼었지. 진왕(陳王)이 옛날에 평락관(平樂觀)에서 연회를 할 때, 한 말에 만 닢 술을 마음껏 마셨다 하네. 주인이

九幅

何爲言少錢徑須沽取對君酌五花馬千金裘

어찌 돈이 모자란다 하겠는가? 당장 술을 받아 와 그대들과 대작하리라. 오화마(五花馬), 천금의 갖옷,

十幅

呼兒將出換美酒與爾同銷萬古愁

아이 불러내다가 좋은 술과 바꿔오게 하여, 그대들과 더불어 만고(萬古)의 시름 녹이리라.

丹丘生將進酒杯莫停 與君歌一曲請君為我傾耳聽 鐘鼓饌玉不足貴但願長醉不願醒 古來聖賢皆寂寞惟有飲者留其名 陳王昔日宴平樂 斗酒十千恣歡謔 主人何為言少錢徑須沽取對君酌 五花馬千金裘呼兒將出換美酒 與爾同銷萬古愁

李白將進酒佳句

草書 將進酒(八幅)　360cm×180cm

君不見黃河之水天上來奔流到海不復回又不見高堂

明鏡悲白髮朝如青絲暮成雪人生得意須盡歡莫使金樽空

對月天生我材必有用千金散盡還復來烹羊宰牛且

一幅

君不見黃河之水天上來奔流到海不復回君不見高堂

그대는 보지 못했는가? 황하의 물이 하늘에서 내려와, 세차게 흘러 바다에 이르면 다시 돌아오지 않는 것을. 그대는 보지 못했는가?

二幅

明鏡悲白髮朝如青絲暮成雪人生得意須盡歡莫使金

귀한 집 사람이 거울을 보며 백발을 서러워하는 것을. 아침에는 푸른 실과 같더니 저녁엔 눈처럼 희어졌네. 인생이란 때를 만났을 때 즐거움을 다해야 하니,

三幅

樽空對月天生我材必有用千金散盡還復來烹羊宰于且

금(金) 술잔이 빈 채로 달을 그저 대하지 마시게나. 하늘이 내게 주신 재능은 반드시 쓰일 곳이 있으니, 천금은 쓰고 나면 다시 돌아올걸세. 양을 삶고 소를 잡아

四幅

爲樂會須一飮三百杯岑夫子丹丘生將進酒君莫停與君

즐기리니, 한번에 삼백 잔은 마셔야 하네. 잠부자(岑夫子)! 단구생(丹丘生)! 드리는 술잔을 멈추지 마시게나. 그대들에게

五幅

歌一曲請君爲我側耳聽鍾鼓饌玉不足貴但願長醉不願醒

노래 한 곡조 들려줄 터이니, 그대들은 나를 위해 귀를 기울여 주시게. 흥겨운 음악과 맛있는 음식은 귀할 게 없으나, 오직 늘상 취해서 깨어나지 않기를

六幅

古來聖賢皆寂寞惟有飲者留其名陳王昔時宴平樂斗

바랄 뿐이라. 예로부터 성현들 모두 쓸쓸하셨고, 오로지 술 마시는 사람만 그 이름을 남겼었지. 진왕(陳王)이 옛날에 평락관(平樂觀)에서 연회를 할 때,

七幅

酒十千恣歡謔主人何爲言小錢徑須沽取對君酌五花

한 말에 만 닢 술을 마음껏 마셨다 하네. 주인이 어찌 돈이 모자란다 하겠는가? 당장 술을 받아 와 그대들과 대작하리라. 오화마(五花

八幅

馬千金裘呼兒將出換美酒與爾同銷萬古愁

馬), 천금의 갖옷, 아이 불러내다가 좋은 술과 바꿔오게 하여, 그대들과 더불어 만고(萬古)의 시름 녹이리라.

鮮于樞
선 우 추
Seonuchu

■작품 소개

亂泉飛下翠屏中
似是眞珠巧綴同
一片長垂今與古
半天遙聽水兼風
雖無舒卷隨人意
自有潺湲濟物功
每向暑天來往見
擬將仙子隔房櫳

〈작품 해석〉

용천수 어지러이 솟구쳐 오르다가, 비취빛 병풍처럼 드리워 떨어지네.

이는 흡사 진주를 아름답게 엮어 드리운 듯하구나.

한 줄에 엮어 길게 드리워진 모습은 예나 지금이나 변함없도다.

하늘이 요동치는 듯 들려오는 물소리와 바람 소리

비록 책을 펼쳐 읽으려 해도 뜻대로 되지 않는구나.

스스로 평온하고 잔잔함이 있음은 천지 만물이 지은 공덕이다.

철 따라 더위가 가고 오는 것을 보며

집 안에 있어 세상과 멀어진 신선이로세.

작가 선우추(鮮于樞, 1256~1301)는 중국 원(元)나라 서예가로, 자(字)는 백기(伯機)이고, 호(號)는 곤학산민(困學山民)·기직노인(寄直老人)이며, 대도(大都) 사람이다. 지원 21년(至元 二十一年, 1284) 전당(錢塘)에서 벼슬살이를 하였으며, 대덕 6년(大德 六年, 1302)에 대도로 돌아와 태상전부(太常典簿)를 지냈기 때문에 사람들은 또한 선우태상(鮮于太常)이라고 불렀다. 만년에는 두문불출하면서 손님을 거절하고 모든 것을 시와 글씨에 쏟았으며 자못 사람들의 존경을 받았다.

원나라 때 그는 조맹부와 더불어 이름이 높았다. 그는 해서·행서·초서 등 모든 서체에 정통하였는데, 그중에서도 초서가 가장 뛰어났다.

The writer Seonuchu(鮮于樞, 1256~1301) was a calligrapher in Yuan Dynasty. In Yuan Dynasty, he was so prominent with Zhao Mengfu(趙孟頫). He was familiar with all of the styles of handwriting including the square style, semicursive style, cursive style of characters.

鮮于枢(1256~1301), 元代著名书法家。字伯机, 晚年营室名"困学之斋", 自号困学山民, 又号寄直老人, 大都(今北京)人。
鮮于枢的传世书法作品约有四十件, 多为行草书, 且以墨迹为主。他对楷书, 行书, 草书都精通, 其中对草书最精通。

作家 鮮于樞,(1256~1301)は書道家で, 字は 伯機, 號は 困學山民, 寄直老人であり, 大都のものだ。かれはすごい評価が高かった。彼は書体に詳しかったが, その中でも草書が優れていた。

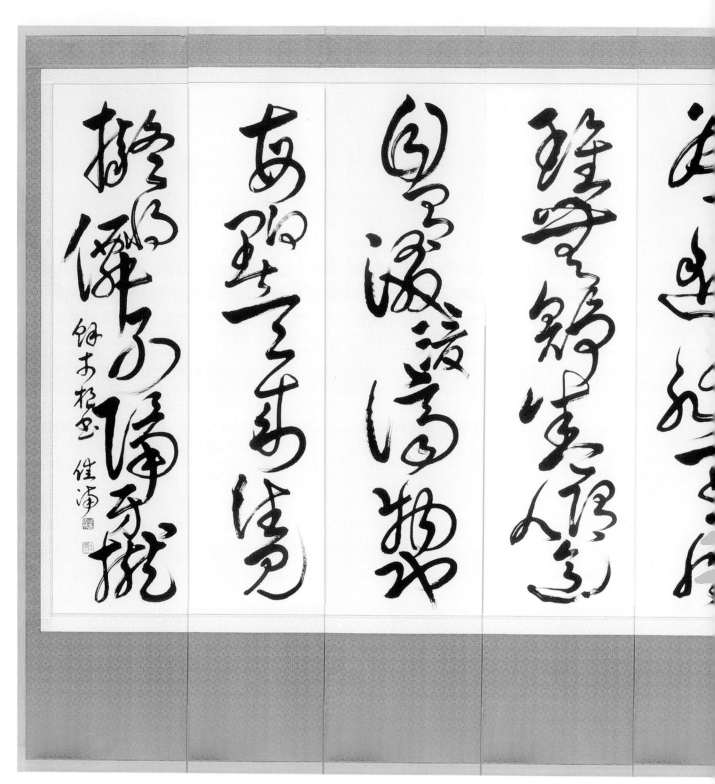

草書 鮮于樞(八幅)　360cm×200cm

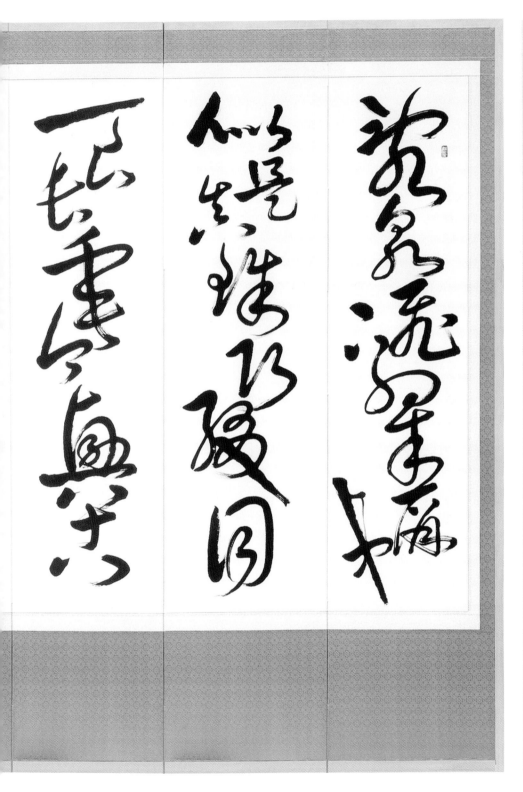

鮮于樞

231

적벽부
赤壁賦
Jeokbyeokbu

작가 소식(蘇軾, 1036~1101)은 중국 송(宋)나라의 문인이자 서예가로 자(字)는 자첨(子瞻), 호(號)는 동파거사(東坡居士)이며 사천성(四川省) 미산(眉山) 출신이다.

전적벽부(前赤壁賦)

전적벽부는 소식(蘇軾)이 원풍(元豊) 5년에 황주(黃州)에 유배되어 양세창(楊世昌)과 함께 적벽에서 뱃놀이를 하고 그 감회를 써낸 것이다. 유배된 그는 자연으로부터 안위(安慰) 받고 새로운 삶의 의미를 찾아가는 마음을 이 작품에서 표현하였다. 전적벽부는 운(韻)이 있는 산문 형식으로 작성되었으며 그 내용 또한 운율이 풍부하고 변화가 많으며 동파의 낭만적인 인생관을 달밤의 아름다운 풍경과 회고의 정감으로 엮어낸 명문이다. 또한 소식의 넓은 인생관이 서정적 분위기와 함께 격조 높게 나타나고 있다.

후적벽부(後赤壁賦)

전적벽부를 쓴 3개월 후에 소식은 다시 적벽에 놀러가 후적벽부를 짓게 되었다. 석 달 사이에 강산은 몰라보게 달라졌다. 그러나 소식은 변함없이 자연의 즐거움을 만끽하였다. 전적벽부는 강산의 풍경을 서정으로 쓴 것이고, 후적벽부는 신선(神仙)의 화신인 선학(仙鶴)을 등장시키고 또 꿈속의 몽경(蒙境)까지도 그려냈다.

The writer Sosik(蘇軾, 1036~1101) is from Sìchuān Méishān. Jeokbyeokbu(赤壁賦) is dividied into two version, former one and later one.

Former Jeokbyeokbu(赤壁賦) is an art which was written by Sosic(蘇軾) while he enjoyed boating on Jeokbyeokbu(赤壁賦) with Yang Shichang(楊世昌) in banishment. After banishing he wanted to be taken care of by the nature and represented to find a new meaning of the life.

苏轼(1036~1101)，北宋文学家，书法家。字子瞻，又字和仲，号东坡居士。眉州眉山(今属四川眉山市)人。

《前赤壁赋》是宋代大文学家苏轼于宋神宗元丰五年(1082)贬谪黄州(今湖北黄冈)时所作的赋。此赋记叙了作者与朋友们月夜泛舟游赤壁的所见所感，以作者的主观感受为线索，通过主客问答的形式，反映了作者由月夜泛舟的舒畅，到怀古伤今的悲咽，再到精神解脱的达观。

《后赤壁赋》，是《前赤壁赋》的继续。苏轼在文中所抒发的思想感情与前篇毫无二致，但是笔墨全不相同。全文以叙事写景为主，主要写江岸上的活动，具有诗情画意。

作家蘇軾は(1036~1101)字 は子瞻，號は 東坡で 宋の 四川省 眉山出身だ。

前赤壁賦は 蘇軾が 元豊5年に 黄州に追い出され，楊世昌と一緒に船にのって遊び，その氣持ちを書いたものだ。追い出された彼は自然から 安慰され新しい人生の意味を見つけようとする氣持ちをこの作品で書き上げた。

前赤壁賦を書き上げた3ケ月ご，後赤壁賦を書き上げた。

行草 前赤壁賦(十二幅) 540cm×200cm

壬戌之秋七月既望蘇子與客泛舟遊於赤壁之下清風徐來水波不興舉酒屬客誦明月之詩歌窈窕之章少焉月

出於東山之上徘徊於斗牛之間白露橫江水光接天縱一葦之所如凌萬頃之茫然浩浩乎如馮虛御風而不知其所止

飄飄乎如遺世獨立羽化而登仙於是飲酒樂甚扣舷而歌之歌曰桂棹兮蘭槳擊空明兮泝流光渺渺兮予懷望美人

兮天一方客有吹洞簫者倚歌而和之其聲嗚嗚然如怨如慕如泣如訴餘音嫋嫋不絕如縷舞幽壑之潛蛟泣孤舟之嫠婦

蘇子愀然正襟危坐而問客曰何為其然也客曰月明星稀烏鵲南飛此非曹孟德之詩乎西望夏口東望武昌山

行草前赤壁賦

一幅 壬戌之秋七月旣望蘇子與客泛舟遊於赤壁之下淸風徐來水波不興擧酒屬
客誦明月之詩歌窈窕之章少焉月

임술년 가을 7월 열엿새 소자(蘇子)가 손님(客)과 배를 띄워 적벽 아래서 놀았다. 맑은 바람은 천천히 불어
오고 물결은 일지 않네. 술잔을 들어 손님에게 권하며 명월(시경 속)의 시를 외고 요조(窈窕)의 장(章)을 노
래했네. 조금 있으니 달이

二幅 出於東山之上徘徊於斗牛之間白露橫江水光接天縱一葦之所如凌萬頃之
茫然浩浩乎如憑盧御風而不知其所

동쪽 산 위에 떠올라 북두성과 견우성 사이를 서성이네. 흰 이슬은 강을 가로지르고 물빛은 하늘에 닿았
네. 한 잎의 갈대 같은 배, 가는 대로 맡겨 일만 이랑의 아득한 물결을 헤치니 넓고도 넓구나. 허공에 의지
하여 바람을 탄 듯하여 그칠 데를 알 수 없고

三幅 止飄飄乎如遺世獨立羽化而登仙於是飮酒樂甚扣舷而歌之歌曰桂櫂兮
蘭槳擊空明兮泝流光渺渺兮余懷望美人

훨훨 나부껴 인간 세상을 버리고 홀로 서서 날개가 돋아 신선이 되어 오르는 것 같더라. 이에 술을 마시고
흥취가 도도해 뱃전을 두드리며 노래를 하니 노래에 이르기를 계수나무로 만든 노와 목란(木蘭) 삿대로 물
에 비친 달을 쳐서 흐르는 달빛을 거슬러 오르네. 아득한 내 생각이여, 미인을 하늘 한쪽에서 바라보네.

四幅 兮天一方客有吹洞簫者倚歌而和之其聲嗚然如怨如慕如泣如訴餘音嫋嫋
不絶如縷舞幽壑之潛蛟泣孤舟之嫠

손님 중에 통소를 부는 이 있어 노래를 따라 화답하니 그 소리가 슬프고도 슬퍼 원망하는 듯, 사모하는 듯,
우는 듯, 하소연하는 듯, 여음이 가늘게 실같이 이어져 그윽한 골짜기의 물에 잠긴 교룡을 춤추게 하고 외
로운 배를 의지해 살아가는

五幅 婦蘇子愀然正襟危坐而問客曰何爲其然也客曰月明星稀烏鵲南飛此非曹
孟德之詩乎西望夏口東望武昌山

과부를 울게 하네. 소자가 근심스레 옷깃을 바로 하고 곧추앉아 손님에게 묻기를 어찌 그러한가? 하니 손
님이 말하기를 '달은 밝고 별은 성긴데 까막까치가 남쪽으로 날아간다.'는 것은 조맹덕(曹孟德: 조조)의
시가 아닌가? 서쪽으로 하구(夏口)를 바라보고 동쪽으로 무창(武昌)을 바라보니

六幅 川相繆鬱乎蒼蒼此非孟德之困於周郎者乎方其破荊州下江陵順流而東
也舳艫千里旌旗蔽空釃酒臨江橫槊賦

산천이 서로 얽혀, 빽빽하고 푸른데, 여기는 맹덕이 주유에게 곤욕을 치른 데가 아니던가? 바야흐로 형주
를 격파하고 강릉으로 내려감에 흐름을 따라 동으로 가니 배는 천 리에 이어지고 깃발은 하늘을 가렸었네.
술을 걸러서 강가에 임해 창을 비끼고

七幅 詩固一世之雄也而今安在哉況吾與子漁樵於江渚之上侶魚鰕而友麋鹿駕一葉之輕舟擧匏尊以相屬寄蜉蝣

시를 읊으니 진실로 일세의 영웅일진대 지금은 어디에 있는가? 하물며 나는 그대와 강가에서 고기 잡고 나무를 하며, 물고기와 새우, 노루와 사슴을 벗하고 있네. 한 잎의 좁은 배를 타고서 술잔을 들어 서로 권하고, 하루살이 삶을

八幅 於天地渺滄海之一粟哀吾生之須臾羨長江之無窮挾飛仙以遨遊抱明月而長終知不可乎驟得託遺響於悲風

천지에 의지하니 아득히 넓은 바다의 좁쌀 한 알과 같구나. 우리네 인생의 짧음을 슬퍼하고 장강(長江)의 끝없음을 부러워하네. 나는 신선을 끼고 즐겁게 노닐며, 밝은 달을 안고서 오래도록 하다가 마치는 것을 얻지 못할 것임을 불현듯 알고 여운을 슬픈 바람에 맡기네.

九幅 蘇子曰客亦知夫水與月乎逝者如斯而未嘗往也盈虛者如彼而卒莫消長也盖將自其變者而觀之則天地曾不

소자 말하되 그대는 역시 저 물과 달의 이치를 아시오. 가는 것이 이와 같으나 일찍이 가지 않았으며, 차고 비우는 것이 저와 같으나 끝내 줄고 늘지 않으니 무릇 변하는 것에서 보면 천지도

十幅 能以一瞬自其不變者而觀之則物與我皆無盡也而又何羨乎且夫天地之間物各有主苟非吾之所有雖一毫而

한순간일 수밖에 없으며 변하지 않는 것에서 보면 사물과 내가 모두 다함이 없으니 또 무엇을 부러워하리요. 또, 대저 천지 사이의 사물에는 제각기 주인이 있어 진실로 나의 소유가 아니면 비록 털끝 하나라도

十一幅 莫取惟江上之淸風與山間之明月耳得之而爲聲目寓之而成色取之無禁用之不竭是造物者之無盡藏也而吾

취할 수 없으며, 오직 강 위의 맑은 바람과 산골짜기의 밝은 달만은 귀로 얻으면 소리가 되고 눈으로 만나면 빛을 이루어서 이를 가져도 금함이 없고 이를 써도 다함이 없으니 이는 조물주의 다함이 없는 보물이니, 나와

十二幅 與子之所共樂客喜而笑洗盞更酌肴核旣盡杯盤狼籍相與枕席乎舟中不知東方之旣白

그대가 함께 누릴 바로다. 손님이 기뻐하며 웃고, 술잔을 씻어 다시 술을 따르니, 고기와 과일 안주가 이미 다 되었고, 술잔과 소반이 어지럽네. 배 안에서 서로 함께 포개어 잠이 드니 동녘 하늘이 밝아 오는 줄도 몰랐네.

草書 前赤壁賦(十幅) 450cm×200cm

壬戌之秋，七月既望，蘇子與客泛舟遊於赤壁之下。清風徐來，水波不興。舉酒屬客，誦明月之詩，歌窈窕之章。少焉，月出於東山之上，徘徊於斗牛之間。白露橫江，水光接天。縱一葦之所如，凌萬頃之茫然。浩浩乎如馮虛御風，而不知其所止；飄飄乎如遺世獨立，羽化而登仙。

於是飲酒樂甚，扣舷而歌之。歌曰：桂棹兮蘭槳，擊空明兮泝流光。渺渺兮予懷，望美人兮天一方。客有吹洞簫者，倚歌而和之。其聲嗚嗚然，如怨如慕，如泣如訴；餘音嫋嫋，不絕如縷。舞幽壑之潛蛟，泣孤舟之嫠婦。

一幅 壬戌之秋七月旣望蘇子與客泛舟遊於赤壁之下淸風徐來水波不興擧
酒屬客誦明月之詩歌窈窕之章少

임술년 가을 7월 열엿새 소자(蘇子)가 손님(客)과 배를 띄워 적벽 아래서 놀았다. 맑은 바람은 천천히
불어오고 물결은 일지 않네. 술잔을 들어 손님에게 권하며 명월(시경 속)의 시를 외고 요조(窈窕)의 장
(章)을 노래했네. 조금 있으니

二幅 焉月出於東山之上徘徊於斗牛之間白露橫江水光接天縱一葦之所如凌
萬頃之茫然浩浩乎如憑虛御風而不知其所止飄飄乎如遺世獨立羽化而登仙於

달이 동쪽 산 위에 떠올라 북두성과 견우성 사이를 서성이네. 흰 이슬은 강을 가로지르고 물빛은 하늘
에 닿았네. 한 잎의 갈대 같은 배, 가는 대로 맡겨 일만 이랑의 아득한 물결을 헤치니 넓고도 넓구나.
허공에 의지하여 바람을 탄 듯하여 그칠 데를 알 수 없고 훨훨 나부껴 인간 세상을 버리고 홀로 서서 날
개가 돋아 신선이 되어 오르는 것 같더라.

三幅 是飮酒樂甚扣舷而歌之歌曰桂棹兮蘭槳擊空明兮泝流光渺渺兮余懷望
美人兮天一方客有吹洞簫者倚歌而和之其聲嗚然如怨如

이에 술을 마시고 흥취가 도도해 뱃전을 두드리며 노래를 하니 노래에 이르기를 계수나무로 만든 노와
목란(木蘭) 삿대로 물에 비친 달을 쳐서 흐르는 달빛을 거슬러 오르네. 아득한 내 생각이여, 미인을 하
늘 한쪽에서 바라보네. 손님 중에 퉁소를 부는 이 있어 노래를 따라 화답하니 그 소리가 슬프고도 슬퍼
원망하는 듯, 사모하는 듯,

四幅 慕如泣如訴餘音嫋嫋不絕如縷舞幽壑之潛蛟泣孤舟之嫠婦蘇子愀然正
襟危坐而問客曰何爲其然也客曰月明星稀烏鵲南飛此非曹孟德之詩乎

우는 듯, 하소연하는 듯, 여음이 가늘게 실같이 이어져 그윽한 골짜기의 물에 잠긴 교룡을 춤추게 하고
외로운 배를 의지해 살아가는 과부를 울게 하네. 소자가 근심스레 옷깃을 바로 하고 곧추앉아 손님에게
묻기를 어찌 그러한가? 하니 손님이 말하기를 '달은 밝고 별은 성긴데 까막까치가 남쪽으로 날아간
다.'는 것은 조맹덕(曹孟德: 조조)의 시가 아닌가?

五幅 西望夏口東望武昌山川相繆鬱乎蒼蒼此非孟德之困於周郎者乎方其破
荊州下江陵順流而東也舳艫千里旌旗蔽空釃酒臨江橫槊賦詩固一世之雄也而

서쪽으로 하구(夏口)를 바라보고 동쪽으로 무창(武昌)을 바라보니 산천이 서로 얽혀, 빽빽하고 푸른데,
여기는 맹덕이 주유에게 곤욕을 치른 데가 아니던가? 바야흐로 형주를 격파하고 강릉으로 내려감에 흐
름을 따라 동으로 가니 배는 천 리에 이어지고 깃발은 하늘을 가렸었네. 술을 걸러서 강가에 임해 창을
비끼고 시를 읊으니 진실로 일세의 영웅일진대

六幅　今安在哉況吾與子漁樵於江渚之上侶魚蝦而友麋鹿駕一葉之輕舟舉匏
尊以相屬寄蜉蝣於天地渺滄海之一粟哀吾生之須臾羨長江

지금은 어디에 있는가? 하물며 나는 그대와 강가에서 고기 잡고 나무를 하며, 물고기와 새우, 노루와
사슴을 벗하고 있네. 한 잎의 좁은 배를 타고서 술잔을 들어 서로 권하고, 하루살이 삶을 천지에 의지하
니 아득히 넓은 바다의 좁쌀 한 알과 같구나. 우리네 인생의 짧음을 슬퍼하고 장강(長江)의

七幅　之無窮挾飛仙以遨遊抱明月而長終知不可乎驟得託遺響於悲風蘇子曰
客亦知夫水與月乎逝者如斯而未嘗往也盈虛者如彼而

끝없음을 부러워하네. 나는 신선을 끼고 즐겁게 노닐며, 밝은 달을 안고서 오래도록 하다가 마치는 것
을 얻지 못할 것임을 불현듯 알고 여운을 슬픈 바람에 맡기네. 소자 말하되 그대는 역시 저 물과 달의
이치를 아시오. 가는 것이 이와 같으나 일찍이 가지 않았으며, 차고 비우는 것이 저와 같으나

八幅　卒莫消長也蓋將自其變者而觀之則天地曾不能以一瞬自其不變者而觀
之則物與我皆無盡也而又何羨乎且夫天地之間物各有主

끝내 줄고 늘지 않으니 무릇 변하는 것에서 보면 천지도 한순간일 수밖에 없으며 변하지 않는 것에서
보면 사물과 내가 모두 다함이 없으니 또 무엇을 부러워하리요. 또, 대저 천지 사이의 사물에는 제각기

九幅　苟非吾之所有雖一毫而莫取惟江上之清風與山間之明月耳得之而爲聲
目寓之而成色取之無禁用之不竭是造物者之無盡藏也而吾

주인이 있어 진실로 나의 소유가 아니면 비록 털끝 하나라도 취할 수 없으며, 오직 강 위의 맑은 바람과
산골짜기의 밝은 달만은 귀로 얻으면 소리가 되고 눈으로 만나면 빛을 이루어서 이를 가져도 금함이 없
고 이를 써도 다함이 없으니 이는 조물주의 다함이 없는 보물이니 나와

十幅　與子之所共樂客喜而笑洗盞更酌肴核既盡杯盤狼籍相與枕席乎舟中不知
東方之既白

그대가 함께 누릴 바로다. 손님이 기뻐하며 웃고, 술잔을 씻어 다시 술을 따르니, 고기와 과일 안주가
이미 다되었고, 술잔과 소반이 어지럽네. 배 안에서 서로 함께 포개어 잠이 드니 동녘 하늘이 밝아 오는
줄도 몰랐네.

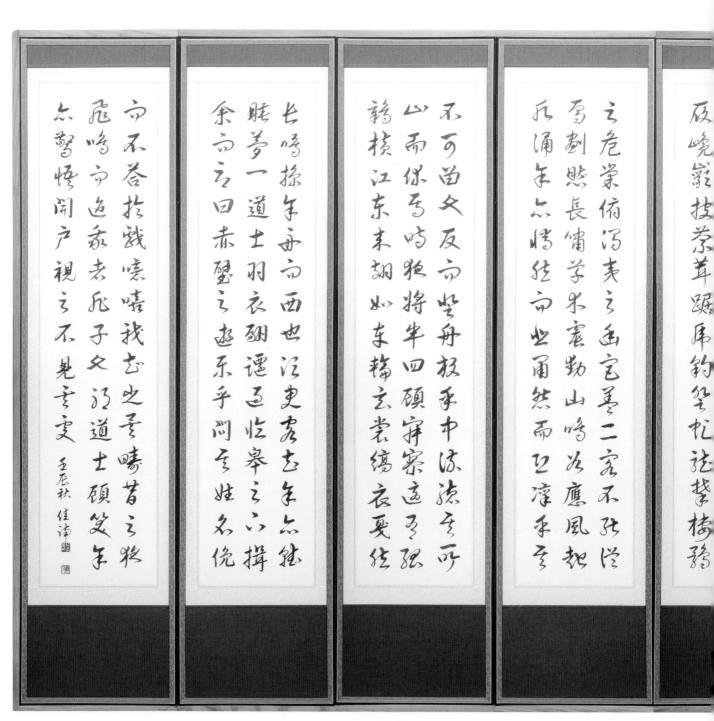

行草 後赤壁賦(八幅) 360cm×200cm

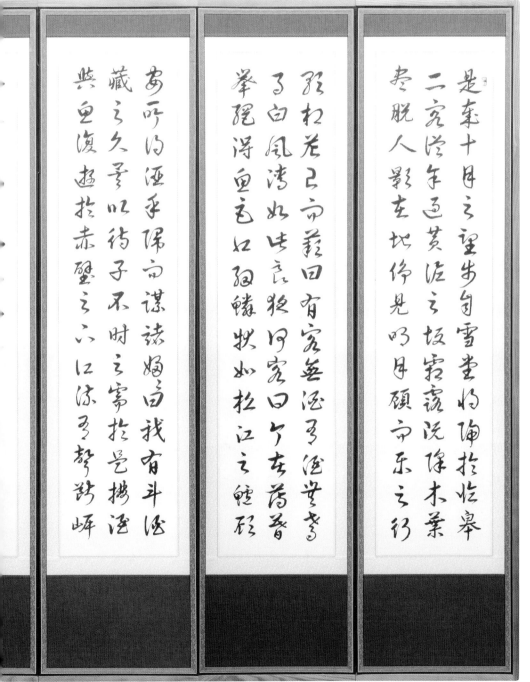

是歲十月之望步自雪堂將歸於臨皋
二客從予過黃泥之坂霜露既降木葉
盡脫人影在地仰見明月顧而樂之行

歌相答已而嘆曰有客無酒有酒無肴
月白風清如此良夜何客曰今者薄暮
舉網得魚巨口細鱗狀如松江之鱸顧

安所得酒乎歸而謀諸婦婦曰我有斗酒
藏之久矣以待子不時之需於是攜酒
與魚復遊於赤壁之下江流有聲斷岸千尺

行草後赤壁賦

作品
解釋

一幅

是歲十月之望步自雪堂將歸於臨皐二客從余過黃泥之坂霜露旣降木葉盡脫人
影在地仰見明月顧而樂之行

그해 10월 보름에 설당(雪堂)에서 걸어 나와 임고(臨皐)에 있는 집으로 돌아오는데 두 손님이 나를 따라왔다. 황니 언덕을 지나는데 서리는 이미 내려 나뭇잎은 모두 떨어지고 사람 그림자는 땅에 있고 고개 들면 밝은 달 돌아보며, 즐기며,

二幅

歌相答已而歎曰有客無酒有酒無肴月白風淸如此良夜何客曰今者薄暮擧網得
魚巨口細鱗狀如松江之鱸顧

노래하며 서로 화답했다. 그리고는 탄식하기를 손님이 있는데 술이 없구나, 술이 있어도 안주 없네. 달은 밝고 바람은 시원하니 이처럼 좋은 밤이 있겠소. 손님이 말하기를 오늘 초저녁에 그물 들어 고기 잡았으니 큰 입과 가는 비늘 송강의 농어 같은데 어디

三幅

安所得酒乎歸而謀諸婦婦曰我有斗酒藏之久矣以待子不時之需於是攜酒與魚
復遊於赤壁之下江流有聲斷岸

술을 얻을 곳은 없소. 돌아와서 이리저리 궁리하니 아내가 말하기를 술 한 말을 가지고 있는데 저장한 지 오래되었습니다. 언젠가 필요할 때를 기다렸죠. 이에 술과 고기를 들고 다시 적벽 아래로 놀러 나갔다. 강물은 소리 내어 흐르고 높은 절벽은

四幅

千尺山高月小水落石出曾日月之幾何而江山不可復識矣余乃攝衣而上履巉巖
披蒙茸踞虎豹登蛇龍攀棲鶻

천척이라 산이 높으니 달은 작고, 물 떨어지니 돌이 튄다. 일찍이 흐른 세월이 그 얼마인가? 강산은 원 모습을 알 수조차 없다. 나는 옷을 걷어 올리고 가파른 바위를 밟고 풀을 헤치는데 호랑이·표범이 웅크리듯, 규룡이 하늘로 오르듯 송골매의

五幅

之危巢俯馮夷之幽宮蓋二客不能從焉劃然長嘯草木震動山鳴谷應風起水涌余
亦悄然而悲肅然而恐凜乎其

위태로운 둥지 붙잡고 하백의 시퍼런 용궁을 내려다보는데 두 손님은 쫓아오지 못하더라. 한 번 긴 휘
파람 소리 내니 초목이 진동하고 산은 울리니 계곡이 화답하고 바람 일고 물이 솟구친다. 나 또한 근심
스럽고 슬퍼서 엄숙해지고 두려워했다.

六幅

不可留也反而登舟放乎中流聽其所止而休焉時夜將半四顧寂寥適有孤鶴橫江
東來翅如車輪玄裳縞衣戛然

오싹하네! 어찌 머물러 있겠는가? 도로 배에 올라 중류로 흘러갔다. 그 소리가 멈춘 것을 듣고는 쉬었
다. 한밤중이 되니 사면이 적막하고 마침 학 한 마리 강을 가로질러 동으로 간다. 날개는 차바퀴 같고
치마에 흰옷을 입은 듯 갑자기 길게

七幅

長鳴掠予舟而西也須臾客去余亦就睡夢一道士羽衣翩躚過臨皐之下揖余而言
曰赤壁之遊樂乎問其姓名俛

울며 우리 배를 스치듯 서쪽으로 날아갔다. 잠시 후 손님은 가고 나 역시 잠을 잤다. 꿈에 한 도사가 나
타나 날개옷 펄럭이며 임고 마을을 지나 나에게 읍을 하고 말하기를 적벽의 놀이 즐거웠소? 그 이름을
물었으나 허리를 숙이고는

八幅

而不答嗚呼噫嘻我知之矣疇昔之夜飛鳴而過我者非子也耶道士顧笑余亦驚悟
開戶視之不見其處

답하지 않았다. 아하 놀라워라 나는 알겠다. 전날 밤 울면서 나를 스쳐 날아간 것이 그대 아닌가? 도사
가 돌아보며 웃어 나 역시 놀라 깨어 문을 열고 그를 보았으나 그가 간 곳을 모르겠더라.

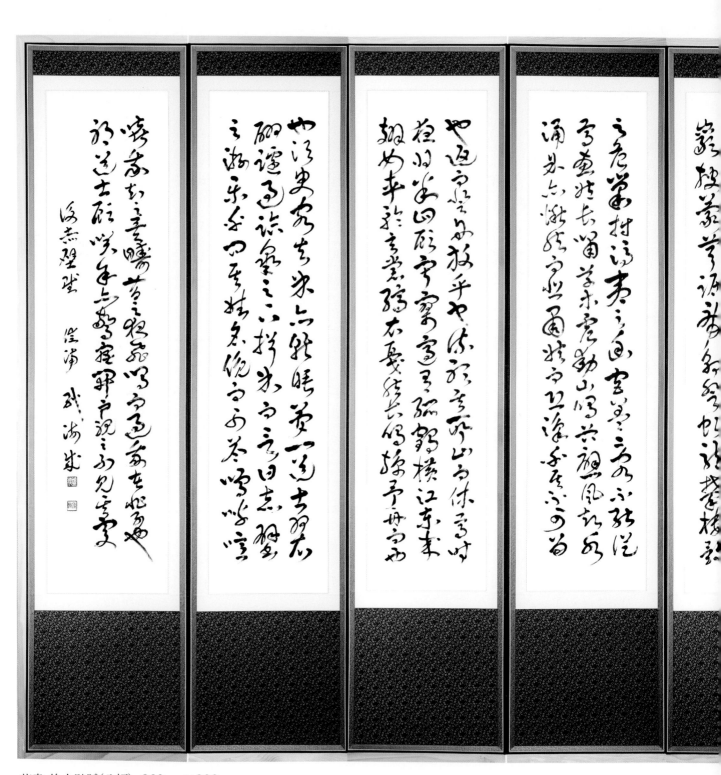

草書 後赤壁賦(八幅) 360cm×200cm

是歲十月之望步自雪堂將歸於臨
皋二客從予過黃泥之坂霜露既降
木葉盡脫人影在地仰見明月顧而樂之

顧而樂之行歌相答已而嘆曰有客無酒
有酒無肴月白風清如此良夜何客曰
今者薄暮舉網得魚巨口細鱗狀如松江之鱸

顧安所得酒乎歸而謀諸婦婦曰我有
斗酒藏之久矣以待子不時之須於是
攜酒與魚復遊於赤壁之下

247

作品
解釋

一幅

是歲十月之望步自雪堂將歸於臨皐二客從余過黃泥之坂霜露旣降木葉盡脫人
影在地仰見明月顧

그해 10월 보름에 설당(雪堂)에서 걸어 나와 임고(臨皐)에 있는 집으로 돌아오는데 두 손님이 나를 따
라왔다. 황니 언덕을 지나는데 서리는 이미 내려 나뭇잎은 모두 떨어지고 사람 그림자는 땅에 있고 고
개 들면 밝은 달 돌아보며,

二幅

而樂之行歌相答已而歎曰有客無酒有酒無肴月白風清如此良夜何客曰今者薄
暮擧網得魚巨口細鱗狀如松江之

즐기며, 노래하며 서로 화답했다. 그리고는 탄식하기를 손님이 있는데 술이 없구나, 술이 있어도 안주
없네. 달은 밝고 바람은 시원하니 이처럼 좋은 밤이 있겠소. 손님이 말하기를 오늘 초저녁에 그물 들어
고기 잡았으니 큰 입과 가는 비늘 송강의

三幅

鱸顧安所得酒乎歸而謀諸婦婦曰我有斗酒藏之久矣以待子不時之需於是攜酒
與魚復遊於赤壁之下江流有聲斷岸千尺

농어 같은데 어디 술을 얻을 곳은 없소. 돌아와서 이리저리 궁리하니 아내가 말하기를 술 한 말을 가지
고 있는데 저장한 지 오래되었소. 언젠가 필요할 때를 기다렸소. 이에 술과 고기를 들고 다시 적벽 아래
로 놀러 나갔다. 강물은 소리 내어 흐르고 높은 절벽은 천척이라

四幅

山高月小水落石出曾日月之幾何而江山不可復識矣余乃攝衣而上履巉巖披蒙
茸踞虎豹登蛇龍攀棲鶻

산이 높으니 달은 작고, 물 떨어지니 돌이 튄다. 일찍이 흐른 세월이 그 얼마인가? 강산은 원모습을
알 수조차 없다. 나는 옷을 걷어 올리고 가파른 바위를 밟고 풀을 헤치는데 호랑이 · 표범이 웅크리
듯, 규룡이 하늘로 오르듯

五幅

之危巢俯馮夷之幽宮蓋二客不能從焉劃然長嘯草木震動山鳴谷應風起水涌余亦悄然而悲肅然而恐凜乎其不可留

송골매의 위태로운 둥지 붙잡고 하백의 시퍼런 용궁을 내려다보는데 두 손님은 쫓아오지 못하더라. 한 번 긴 휘파람 소리 내니 초목이 진동하고 산은 울리니 계곡이 화답하고 바람 일고 물이 솟구친다. 나 또한 근심스럽고 슬퍼서 엄숙해지고 두려워했다.

六幅

也反而登舟放乎中流聽其所止而休焉時夜將半四顧寂寥適有孤鶴橫江東來翅如車輪玄裳縞衣戛然長鳴掠予舟而西

오싹하네! 어찌 머물러 있겠는가? 도로 배에 올라 중류로 흘러갔다. 그 소리가 멈춘 것을 듣고는 쉬었다. 한밤중이 되니 사면이 적막하고 마침 학 한 마리 강을 가로질러 동으로 간다. 날개는 차바퀴 같고 치마에 흰옷을 입은 듯 갑자기 길게 울며 우리 배를 스치듯 서쪽으로 날아갔다.

七幅

也須叟客去余亦就睡夢一道士羽衣翩躚過臨皐之下揖余而言曰赤壁之遊樂乎問其姓名俛而不答嗚呼噫

잠시 후 손님은 가고 나 역시 잠을 잤다. 꿈에 한 도사가 나타나 날개옷 펄럭이며 임고 마을을 지나 나에게 읍을 하고 말하기를 적벽의 놀이 즐거웠소? 그 이름을 물었으나 허리를 숙이고는 답하지 않았다.

八幅

嘻我知之矣疇昔之夜飛鳴而過我者非子也耶道士顧笑余亦驚悟開戶視之不見其處

아하 놀라워라 나는 알겠다. 전날 밤 울면서 나를 스쳐 날아간 것이 그대 아닌가? 도사가 돌아보며 웃어 나 역시 놀라 깨어 문을 열고 그를 보았으나 그가 간 곳을 모르겠더라.

　작가　회소(懷素, 725~785)는　중국　당(唐)나라의　서예가로, 속성은　전씨(錢氏)이며, 자(字)는　장진(藏眞)이고, 장사(長沙)　사람이나　후에　경조(京兆)로　이사를　하였다. 가난한　집안에서　태어나　어려서부터　출가하여　승려가　되었다. 그는　당대의　고승인　현장법사(玄奘法師)의　문하생이었다고　한다.

　회소의　작품으로　전해지는　묵적　중에서　가장　유명한　것으로　회소　초서의　전형을　이루고　있는　것이　자서첩(自叙帖)이다. 이　첩은　대력　12년(777, 회소의　나이　약　53세)에　쓴　것으로　회소　만년의　대표작이다. 자서첩은　전부　702자의　광초(狂草)로　쓴　것이다.

　자서첩의　앞부분은　자신이　지내　온　학서(學書)　과정, 그리고　영향을　받은　것에　대하여　간단히　서술하고　있다. 이　부분은　60여　행으로　되어　있는데　자유로운　상태에서　느긋한　필치로　생동감이　있으면서　온화하고　표일하게　천태만상의　자태를　표현하였다. 묵적으로　전해지는　첩은　자서(自叙)·고순(苦荀)·논서(論書)　등이며, 이외에　초서로　쓴　천자문　각본이　전해진다.

250

The writer Huai Su(懷素, 725~785) was a calligrapher on Tang Dynasty. This book was written in about 777(when he was at least 53 years old) and is a typical art of decling years. All of the 702 characters of Jaseocheop(自叙帖) were written into light-second.

In the front part of it was about his process of studying, and things affected by. This part consists of 60 lines. He represented great diversity in form and figure with liveliness of stroke, warmly, and buoyantly.

作者怀素, 生于公元737年, 卒年未详。字藏真, 俗姓钱, 永州零陵(今湖南零陵)人。

《自叙帖》, 纸本墨迹卷, 怀素书于公元777年(唐大历十二年)。大草(狂草)书, 凡一百二十六行, 首六行早损 由宋代苏舜钦补成。《自叙帖》乃怀素草书的巨制, 活泼飞动, 笔下生风, "心手相师势转奇, 诡形怪状翻合宜", 实在是一篇情愫奔腾激荡, "泼墨大写意"般的抒情之作。

作家 懷素(725~785)は 唐の国の書道家で属性は 錢氏で字は 藏眞で 長沙の物だ。

この帖は777年に書かれたもので, 懷素の代表作だ。自叙帖は全部702字で書かれたものだ。自叙帖の前は自分の学書の過程, そしてその影響をうけた物について簡単に語っている。この部分はやく60の行になっているが, 自由な状態でのんびりな筆致でいきいきして, 穏やかで船体繁盛の姿態を表現した。

草書 自叙帖(十二幅)　540cm×200cm

自叙帖

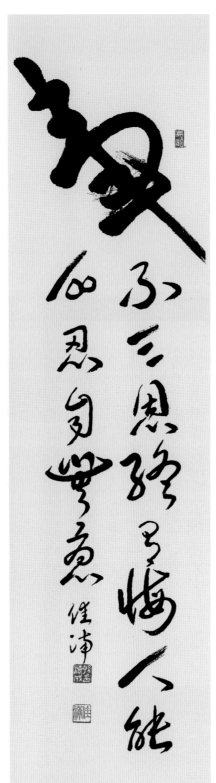

35cm×120cm

事不三思終有悔
人能百忍自無憂

일에 임하여 깊이 생각하지 않으면 후회하게 되고
백번을 참으면 근심할 일이 없다.

煌素書名聞四方。書佛經禅之暇。尤好
筆翰。狐狸雞距。未足語其利。逐奇人之志。遠赴
吉漢。遂擢發枝筋。西遊上國以窮其妙。

代不乏賢孫。言多遠孤。苦普怛怛。道之郷。
徒以胃眼。苦擢洋果擢孫。素而不慈。
悲素志不以為佐忠。況薊軟此家志份。
持振筆法孔孫之。嗣漾圭來行又篤

一幅 懷素家長沙幼而事佛經禪之暇頗好筆翰然恨未能遠覩前人之寄迹所見甚淺遂擔笈杖錫西遊相國謁見當

회소의 집은 장사로 어려서 부처님을 섬겼다. 경전을 읽고 참선하는 틈틈이 자못 글쓰기를 좋아했으나 선인의 자취를 따를 만한 원대한 재능이 보이지 않음을 한탄하였다. 소견이 깊지 못하여 마침내 책 보따리를 짊어지고 지팡이를 의지하여 서쪽 상국으로 유람의 길을 떠났다. 당대의

二幅 代名公錯綜其事遺編節簡往往遇之豁然心胸略無疑滯魚牋絹素多所塵點士大夫不以爲怪焉顏邢部書家者流精極筆法水鏡之辨許在末行又以尚

유명한 선생들을 알현하고 그들의 일을 두루 함께 모아 후세에 남긴 저술과 뛰어난 글들을 이따금 대할 때마다 가슴속이 시원히 뚫린 듯 조금도 막힘이 없었다. 물고기 모양의 편지지와 비단이 다소 얼룩진 점이 많았으나 사대부들은 이상히 여기지 않았다. 안형부 서가의 흐름은 필법이 지극히 깔끔하여 물이 물체를 비추어 그대로의 사물을 분별함과 같이 끝에 가서는 이와 같음을 받아들였다. 또한 상서

三幅 書司勳郎盧象小宗伯張正言曾爲歌詩故敍之曰開士懷素僧中之英氣槩通疎性靈豁暢精心草聖積有歲時江嶺之間其名嶺之間其名大著故吏部侍郎韋公陟覩其

사훈랑 노상에게 소종백 장정언이 일찍이 시로 엮은 노래 가사를 지어 주었는데 짐짓 서술하면 선비의 길을 열어 가는 회소는 스님 가운데 영수로 기개가 소통하였다. 성령이 활창하여 마음으로 심혈을 기우리니 세월이 흘러 초서의 성인이라고 온 나라에 그 이름이 크게 드러났다. 옛 이부시랑 위공이 추천하기를

四幅 筆力勗以有成今禮部侍郎張公謂賞其不羈引以遊處兼好事者同作歌以贊之動盈卷軸夫草稿之作起於漢代杜度崔瑗始以妙聞迨乎伯英尤壇其美羲獻茲降虞

그 필력을 보니 힘써 이룸이 있다 하였고, 지금의 예부시랑 장공이 이르기를 그 얽매이지 않는 필력을 칭찬하고, 함께 어우르는 바로 이끌어 호사자들과 같이 노래를 지어 예찬하니 그를 중심으로 사람들이 모여들었다 하였다. 무릇 초서의 시작은 한대에서 일어나 두도와 최원이 비로소 묘하다는 소문을 들었고 백영에 이르러서 더욱 그 아름다움이 드날렸다. 왕희지와 헌지로부터 전해져

五幅 陸相承口訣手授以至于吳郡張旭長史雖姿性顚逸超絕古今而模楷精法詳特爲眞正眞卿早歲常接遊居屢蒙激昂敎以筆法資質劣弱又嬰物務不能

우육이 서로 계승하기까지 입으로 전수되어 오군에 이르렀다. 장욱과 장사는 비록 자기를 들어내어 자랑하지 아니하나 고금을 초월하여 모범이 해서의 정밀한 필법을 잘 알므로 특히 참되고 바르다 하겠다. 진경은 이른 나이 때부터 함께 모여 어울리는 가운데 항상 칭찬을 받았으나, 필법을 배움에 있어서는 자질이 모자라고 또한 어린 나이로 사물에 대하여 간절한 마음으로 익히지 못하여

六幅 懇習迨以無成追思一言何可復得忽見師作縱橫不群迅疾駭人若還舊觀向使師得親承善誘函挹規模則入室之賓捨子奚適嗟歎不足聊書此

마침내 성취함이 없었으니 한 말씀을 덧붙인다면 어찌 다시 되돌릴 수 있으리오. 홀연히 스승의 글을 보니 이리

256

저리 무리 짓지 아니하고 신속하게 달아남이 사람을 놀라게 하여 옛 보던 대로 돌아온 것 같았다. 앞으로의 일을 스승님께서 친히 바른길로 이끌어 주시고 모범되는 법도를 힘겹지 아니하도록 정하여 주셨으나 이에 오신 손님이 나를 무시하면 어찌 맞으리오. 탄식함도 부족하여 애오라지 여기에 써서

七幅 以冠諸篇首其後繼作不絶溢乎箱篋其述形似則有張禮部云奔蛇走虺勢入座驟雨旋風聲滿堂盧員外云初疑輕煙澹古松又似山開萬仞峰王永州邕

책머리에 얹는다. 그 후에도 이어짐은 끊이지 않아 상자와 광주리에 넘쳐 나니 그 모양과 비슷하게 저술한 것을 장예부가 이르기를 '달리는 뱀과 살무사가 자리로 들어오는 기세요, 소낙비와 회오리바람 소리가 집 안에 가득하도다.' 라고 말함이 있고, 노원외가 이르기를 '처음에는 가벼운 연기가 고송에 담담하다 여겼는데 산이 트이니 만인봉이 나타남 같도다.' 라고 하였다. 왕영주 옹이

八幅 曰寒猿飮水撼枯藤壯士拔山伸勁鐵朱處士遙云筆下唯看激電流字成只畏盤龍走紋機格則有李御使舟云昔張旭之作也時人謂之張顚今懷素之爲也余

말하기를 '추위 속에 원숭이 물 마시고 마른 등나무 흔들고 장사가 산을 빼려고 강한 쇠를 늘인다.' 라고 하였다. 주처사 요가 이르기를 '붓 아래 오직 전류가 굽이침을 보고 글자를 이루니 다만, 반용이 달릴까 두렵다.' 라고 하였다. 글의 격식과 틀을 서술한 것으로는 이어사의 주가 있어 이르기를 '옛날 장욱의 글이 있었는데 그때 사람들이 장전이라 일컬었는데 지금에 있어 회소를 일컬어

九幅 實謂之狂僧以狂繼顚誰曰不可張公又云嵇山賀老摠知名吳郡張顚曾不面許御史瑝云志在新奇無定則古瘦灕纚半無墨醉來信手兩三行醒後却

나는 실로 그를 광승이라 부르겠노라. 광으로서 전을 이었다 하여 누가 옳지 않다고 하겠는가?' 라고 하였다. 장공이 또 말하기를 '혜산의 하로는 여러 사람의 이름을 알았으나 오군과 장전은 일찍이 대면하지 못했다.' 라고 하였다. 허어사 요가 말하기를 '그 뜻하는 바가 새롭고 남달라 이제까지의 원칙을 무시하게 되니 지난날 볼품없는 행색으로 갓끈조차 낡은 몰골에 취하여 자기 손재주만 믿고 두어 줄 글을 쓰다가 술 깬 뒤에

十幅 書書不得戴御史叔倫云心手相師勢轉奇詭形怪狀翩合宜人人欲問此中妙懷素自言初不知語疾速則有竇御史冀云粉壁長廊數十間興來小豁胸中氣忽然絶

다시 써 보니 글씨를 얻지 못하였네.' 라고 하였다. 대어사 숙륜이 이르기를 '마음과 손이 서로 조화로워 그 힘이 더욱 기묘해지니 괴이한 형상, 이상한 모습조차 오히려 조화롭구나. 사람마다 이 가운데 의미하는 묘를 묻지만 회소는 스스로 말하기를 모른다 하네.' 라고 하였다. 질속을 말함에는, 두어사에 기가 있었으니 이르기를 '분칠한 벽, 긴 회랑 수십 칸인데 흥이 오르자 가슴이 트이고 기운이 솟아나네. 홀연히 외치는 절규

十一幅 叫三五聲滿壁縱橫千萬字戴公又云馳毫驟墨列奔駟滿座失聲看不及目愚劣則有從父司勳員外郎吳興錢起詩云遠錫無前侶孤雲寄

세 다섯 마디 벽 가득히 종횡으로 천만 자를 써 놓았네.' 라고 하였다. 대공이 또 말하기를 '붓과 먹이 달리는 것이 말이 달리는 것과 같아 모두가 숨죽이고 보아도 미치지 못하였네.' 라고 하였다. 어리석고 졸렬함을 지목한 것으로는 종부이신 사훈원외랑 오흥전이 일어나 말하기를 시에 이르기를 '원석은 전에 짝이 없어서 외로운 구름처럼 정처 없이

十二幅 太虛狂來輕世界醉裏得眞如皆辭旨激切理識玄奧固非處蕩之所敢當徒增愧畏耳

떠돌고 광기가 일면 세상을 가벼이 여겼다네. 취함 속에 진여를 얻고 있었음일세.' 라고 하였다. 모든 문사의 취지가 격렬하고 절실하며 이치와 식견이 깊고 뛰어나니 진실로 허약한 재주로 감당할 바가 아니어서 부질없이 부끄러움과 두려움을 더할 뿐이다.

　이 병풍 작품(屛風作品)은 우리나라의 한시 팔수(八首)를 초서로 쓴 것이다. 한시의 많은 작품 중 정서적으로 필자가 평소 좋아하는 칠언 절구(七言絶句)의 시구를 연결하여 작품화하였으며, 1구절은 큰 글씨로 표현하여 작품의 품위를 한층 높였다.

作品 解釋

一幅 (松山 卞仲良)

松山繚繞水縈回多少朱門盡綠苔唯有東風吹雨過城南城北杏花開

솔숲 우거진 산 구비 돌아 물이 흐르고 기와집 몇몇 채 푸른 이끼 덮혔구나. 이윽고 봄바람이 비를 몰고 지나더니 여기저기 살구꽃이 피어나기 시작하네.

二幅 (熊津渡康好文)

江水茫茫入海流青山影裏一扁舟百年南北人多事只有沙鷗得自由

강물은 흘러 드넓은 바다에 다다르고 산 그림자 속으로 배가 떠가네. 세상의 이런저런 어지러운 일 한가한 갈매기의 자유가 부럽구나.

三幅 (書懷 金宏弼)

處獨居閑絕往還只呼明月照孤寒憑君莫問生涯事萬頃烟波數疊山

홀로 살며 바깥세상과의 내왕을 끊고 밝은 달만 바라보며 외로움을 달래네. 그대여 인생사를 묻지 말게나 첩첩산중 안개 속에 묻혀 사는 나에게

四幅 (除夜 姜柏年)

酒盡燈殘也不眠曉鐘鳴後轉依然非關來歲無今夜自是人情惜去年

가물거린 등불, 술 취하여 잠 못 이루고 새벽종이 울린 후에도 뒤척이누나. 돌아오지 않을 이 밤 탓하는 것 아니지만 옛일을 생각하니 슬프기 때문일세.

五幅 (寄無說師 金齊顏)

世事紛紛是與非十年塵土汚人衣落花啼鳥春風裏何處青山獨掩扉

세상은 어지러운 시비 가득하고 십 년 세월 세상살이 때만 묻었네. 꽃 지고 새 지저귀는 봄바람 속에 깊은 산 속 들어가 홀로 살고 싶네.

六幅 (無可無不可吟 許 穆)

一往一來有常數萬殊初無分物我此事此心皆此理孰爲無可孰爲可

가고 오는 것이 세상이치 아니던가. 세상의 모든 이치 처음부터 둘 아니더니 이런 일, 이런 마음 모두가 같은 이치 누가 그르고, 또 누가 옳단 말이던가.

七幅 (山行 宋翼弼)

山行忘坐坐忘行歇馬松陰聽水聲後我幾人先我去各歸其止又何爭

걸으면 쉬는 것을, 쉬면 걷는 일을 잊네. 나무 그늘에 말을 메고 물소리 듣는다. 이 길을 몇이나 걸었으며, 또 걸을 것인가 누구나 죽는 인생, 무엇 때문에 다투는가.

八幅 (書懷 鄭 澈)

掖垣南畔樹蒼蒼歸夢迢迢上屋堂杜宇一聲山竹裂孤臣白髮此時長

나지막한 담장 같은 푸른 숲길 걸으니 아득히 꿈길에서 님을 뫼신 듯 하네. 소쩍새 울음소리 산을 울리고 백발은 더욱더 늘어나누나.

259

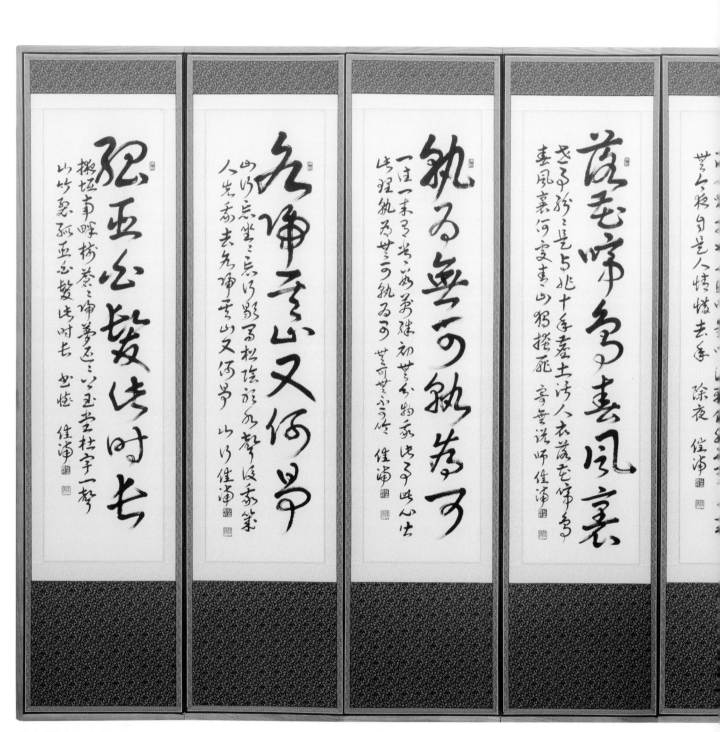

草書 漢詩(八幅) 360cm×180cm

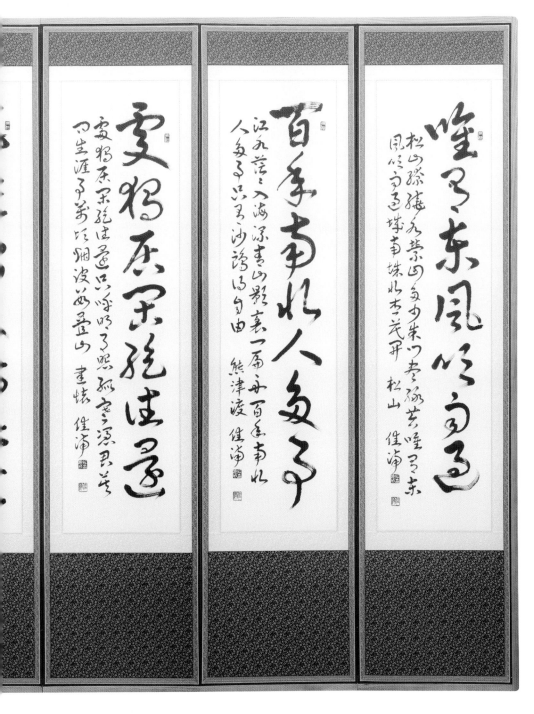

■작품 소개

夜贈樂官

人事盛還衰 浮生實可悲

誰知天上曲 來向海邊吹

水殿看花處 風檻對月時

攀髥今已矣 與爾淚雙垂

〈작품 해석〉

사람의 활기찬 젊음도 쇠해지는 것, 뜬구름 같은 인생이라더니 정녕 슬프구나.

그 누가 하늘에서 울리는 노래를 알아들으며 출렁이는 바다의 파도 소리를 알아들으련가.

강가의 정자 위에서 꽃을 바라보며 정자 난간에 떠오르는 달을 마주하노라.

수염을 쓰다듬으며 늙음을 느끼누나. 그대와 더불어 두 눈에 눈물 고이네.

최치원(崔致遠, 857(문성왕 19~?))은 통일 신라 말기의 학자이며 문장가이다. 자(字)는 고운(孤雲)·해운(海雲)이며, 경주 사량부(沙梁部) 출신으로 견일(肩逸)의 아들이다.

최치원은 868년(경문왕 8)에 12세의 어린 나이로 중국 당나라로 유학을 떠났는데 유학한 지 6년만인 874년에 18세의 나이로 예부시랑(禮部侍郎) 배찬(裵瓚)이 주관한 빈공과(賓貢科)에 장원으로 합격하였다. 28세에 신라로 귀국하여 6두품까지 오를 수 있었으나 진골 귀족들의 시기로 외직으로 떠돌다 관직을 그만두고 유랑하면서 시작(詩作)에 몰두하였다.

저서로는 계원필경(桂苑筆耕), 법장화상전(法藏和尙傳), 사산비명(四山碑銘) 등이 있다.

Cui Zhiyuan(崔致遠, 857) was a scholar and writer on the end of the unified Silla. Cui Zhiyuan(崔致遠) studied abroad to Tang when he was just 12 years old. In just 6 years of study, he won the first place in a state examination. And returned to Silla when he was 28 years old, became the senior grade of the sixth court rank.

崔致远(857~?), 字孤云, 新罗宪安王元年(857)生于庆州沙梁部。

他12岁时离家来到长安求学, 贞观元年, 大唐即已对外国学生开放科举考试, 外国留学生亦可考取功名, 登科及第, 称作"宾贡进士"。崔致远28岁回新罗, 在新罗王朝继续担任要职。

崔致遠は学者で文章家である。字は. 孤雲, 海雲で 沙梁部出身だ。

崔致遠は868年12歳に中国に留学をしたが6年ぶりの874年に 禮部侍郎 裵瓚主管した 賓貢科に一番で合格した。28歳に新羅に歸国し, 高い官職に進級した。

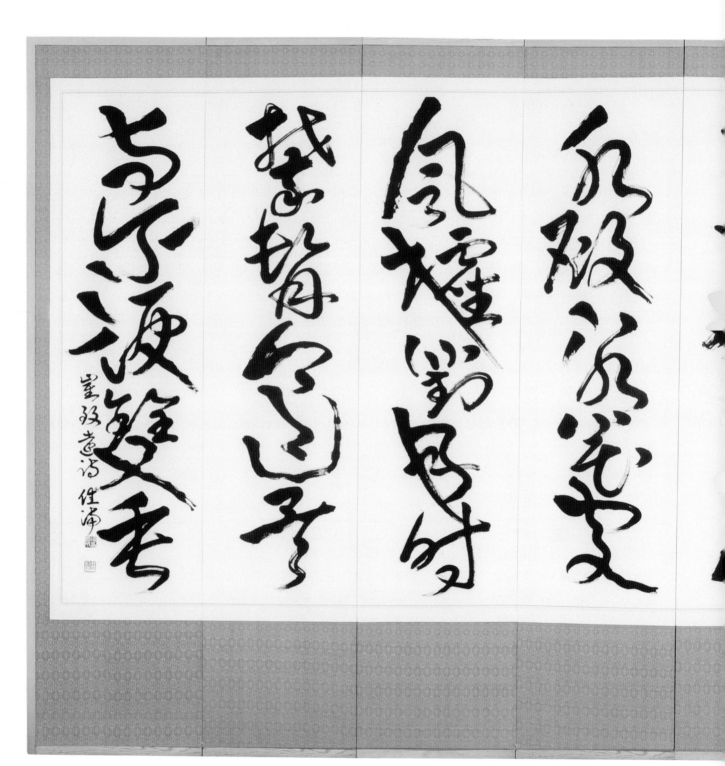

草書 崔致遠(八幅) 360cm×200cm

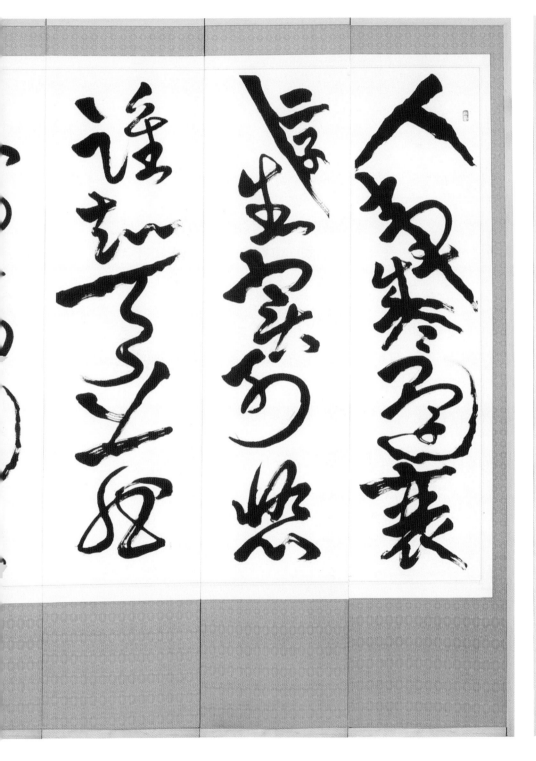

崔致遠詩

265

　작가 굴원(屈原, ?B.C.343~?B.C.278)은 중국 초(楚)나라의 왕족(王族)과 동성(同姓)이며, 이름은 평(平), 자(字)는 원(原)이다. 중국 전국(戰國) 시대의 정치가이자 비극 시인으로 학식이 뛰어나 초나라 회왕(懷王) 때에 좌도(左徒: 左相)의 중책을 맡아, 내정 외교에서 활약하기도 하였다. 간신(姦臣)의 참소(讒訴)로 호남성의 상수로 추방을 당하여 머리를 풀어 헤치고 10년간 방랑 생활을 하다가, 진나라에 의해 자신의 조국인 초나라가 멸망 당하자 62세에 울분을 참지 못하고 멱라수(汨羅水)에 돌덩이를 품에 안고 몸을 던져 죽었다. 굴원이 투신한 멱라수 가에는 그의 무덤과 사당이 세워져 있고, 그가 죽은 음력 5월 5일 단오절(端午節)을 그를 추모하는 제일(祭日)로 정하였다.

　이 글 중 어부가 사라지면서 남긴 '창랑의 물이 맑으면 내 갓을 씻고, 창랑의 물이 흐리면 내 발을 씻는다(滄浪之水淸濯吾纓 滄浪之水濁濯吾足)'라는 구절은 지금도 회자되며 이상과 현실의 괴리에 고뇌하는 사람에게 이 글은 세속에 오염되지 않고 세속과 공존할 수 있는 작은 위안이 되고 있다.

Qu Yuan(屈原, ?B.C.343～?B.C.278) was a politician and a tragic poet in the Warring States Period. Because he studied diligently and was exceptionally intelligent, he played a big role on behalf of the King Huai in regards to the Foreign affairs. He suicided with the heavy stone in the water to drown because his fatherland Chu was fallen by Qin Danasty. At the Myeokrasoo, there is a temple and his tomb. 5.5(Dan-o) on the lunar calendar is set by cherishing him.

作者屈原(前343年～前278年)，战国时期楚国人，芈姓，屈氏，名平，字原，是中国文学史上第一位留下姓名的伟大的爱国诗人。

周赧王三十七年(公元前278年)，秦国再次攻楚，占领郢都，楚顷襄王被迫迁都于陈(今河南淮阳)。消息传来，屈原重返郢都的希望彻底破灭，于是作诗篇《怀沙》，再次抒发忠贞爱国的情怀和"受命不迁"的崇高志节，倾诉了郁积于心头的苦闷，然后投汨罗江而死。终年62岁。每年农历五月初五，纪念屈原的传统节日；部分地区也有纪念伍子胥，曹娥等说法。

作家屈原は（B.C.343～?B.C.278）は楚の国名は平，字は原だ。中国戦国時代の政治家で，悲劇詩人として学識が優れ，楚の国懷王の左徒を努め，外交で活躍をした。眞の国によって母国の楚の国が滅んでしまったせいで62歳に悔しさががまんできず汨羅水に岩を抱きおぼれて自殺した。屈原が自殺した汨羅水の近所に彼の墓が立てられていて，彼が死んだ5月5日端午節を慕う祭日として決めた。

行書 漁父辭

案察受物之汶汶者乎
寧赴湘流葬於江魚之
腹中安能以皓皓之白

自今放為屈原曰吾聞
之新沐者必彈冠新浴
者必振衣安能以身之

而蒙世俗之塵埃乎漁
父莞爾而笑鼓枻而去
乃歌曰滄浪之水清兮

可以濯吾纓滄浪之水
濁兮可以濯吾足遂去
不復與言

漁父辭　佳澤

行書　漁父辭(八幅)　360cm×180cm

268

屈原既放遊於江潭行
吟澤畔顏色憔悴形容
枯槁漁父見而問之曰

子非三閭大夫與何故
至於斯屈原曰舉世皆
濁我獨清眾人皆醉我

獨醒是以見放漁父曰
聖人不凝滯於物而能
與世推移世人皆濁何

隷書 漁父辭(八幅)　360cm×180cm

吾纓滄浪之水濁兮可
以濯吾足遂去不復與
言
漁父辭 屈原詩 佳淨

俗之塵埃乎漁父莞爾
而笑鼓枻而去乃歌曰
滄浪之水清兮可以濯

察察受物之汶汶者乎寧赴
湘流葬於江魚之腹中
安能以皓皓之白而蒙世

自令放為屈原曰吾聞
之新沐者必彈冠新浴
者必振衣安能以身之

歡其醨何故深思高舉

屈原既放游於江潭行
吟澤畔顏色憔悴形容
枯槁漁父見而問之曰

子非三閭大夫與何故
至於斯屈原曰舉世皆
濁我獨清眾人皆醉我

獨醒是以見放漁父曰
聖人不凝滯於物而能
與世推移世人皆濁何

271

草書 漁父辭(八幅) 360cm×180cm

屈原旣放游於江潭行吟澤畔
色憔悴形容枯槁漁父見而問之曰

屈原이 罪없이 쫓겨나 湘江의 물가를 거닐며 詩를 읊조리고 있었다
꿈은 여위고 顏色은 憔悴한데 한 漁父가 다가와 屈原에게 물었다

子非三閭大夫與何故至於斯
屈原曰擧世皆濁我獨淸衆人

그대는 三閭大夫가 아니시오 어인 일로 이곳에 오셨오 屈原 對答
했다 世上이 모두 利慾에 混濁한데 그 속에서 홀로 깨끗하려 온

皆醉我獨醒是以見放漁父曰
不凝滯於物而能與世推移人

世上이 모두 醉해 있는데 홀로 깨어있으려니 이렇게 쫓겨나게 되었오
漁父가 말했다 聖人은 世上事에 얽매이지 않고 더불어 삼아갑니다 世上이

草書漁父辭

273

作品
解釋

一幅

屈原旣放游於江潭行吟澤畔顏色憔悴形容枯槁漁父見而問之曰

굴원이 죄 없이 쫓겨나, 상강(湘江)의 물가를 거닐며 시를 읊조리고 있었다. 시름 때문에 안색은 파리했으며, 몸은 마른나무처럼 수척했다. 한 어부가 다가와 굴원에게 말했다.

二幅

予非三閭大夫與何故至於斯屈原曰擧世皆濁我獨淸衆人皆醉我

"그대는 초(楚)나라의 삼려대부(三閭大夫)가 아니신가? 어찌하여 이곳에 오게 되셨소?" 굴원이 대답했다. "세상이 온통 이욕(利慾)에 눈이 어두워 흐려 있는데 나 혼자 깨끗하고, 모든 사람이 다 취해 있는데 나

三幅

獨醒是以見放漁父曰聖人不凝滯於物而能與世推移世人皆濁何

혼자 깨어 있었기에, 이렇게 쫓겨나게 되었다오." 어부가 말했다. "성인(聖人)은 세상의 사물에 얽매이지 않고, 맑으면 맑은 대로 흐리면 흐린 대로, 시세(時世)에 따라 변하여 갈 수 있어야 합니다. 세상 사람이 모두 흐려 있는데, 어찌

四幅

不淈其泥而揚其波衆人皆醉何不餔其糟而歠其醨何故深思高擧

그 진흙이 구덩이에서 흐려지지 않고 그 물결에 출렁이지 아니하는가, 어찌 먹지 아니하고 술지게미 먹고 박주를 들이마시지 못하는가. 깊은 생각 높은 지조 어이 내세워,

274

五幅

自令放爲屈原曰吾聞之新沐者必彈冠新浴者必振衣安能以身之

그 몸을 그 지경으로 만든단 말인가!" 굴원이 말했다. "나는 들었소. '새로 머리를 감은 사람은 갓의 먼지를 털어서 쓰고, 새로 몸을 씻은 사람은 옷을 털어서 입는다.' 하였오. 어찌 이토록 깨끗한 몸에다

六幅

察察受物之汶汶者乎寧赴湘流葬於江魚之腹中安能以皓皓之白

그 더럽고 욕된 것을 받아들일 수 있단 말이오. 차라리 상수에 몸을 던져 고기의 뱃속에다 장사지낼망정, 희고 맑은

七幅

而蒙世俗之塵埃乎漁父莞爾而笑鼓枻而去乃歌曰滄浪之水淸兮

이내 몸이 어찌 세속의 더러운 먼지를 뒤집어쓸 수 있겠소!" 어부는 빙그레 웃고, 뱃전을 두드려 장단 맞춰 노래하며 떠나갔다. "창랑의 물 맑도다.

八幅

可以濯吾纓滄浪之水濁兮可以濯吾足遂去不復與言

가히 씻을 만 하구나, 내 갓끈 씻고 맑은 창랑의 물 더러워 흐리면 내 발이나 씻고 떠나가련다." 어부가 떠나 버린 후, 그들은 두 번 다시 이야기를 나누지 않았다.

諸上座帖
제 상 좌 첩
Jaesangjwacheop

　　작가 문익선사(文益禪師, 885~958)는 중국 오대(五代) 때의 스님으로 여항현에서 태어났다. 속성은 노(魯) 씨이며, 법명은 문익(文益)이다. 7세 때 전위선사(全偉禪師)에 출가하였고, 당대의 율사인 희각율사(希覺律師)의 문하에서 율을 익혔다. 문익선사는 선종오가(禪宗五家)의 법안종(法眼宗)을 창시하였다. 문익선사의 제상좌첩(諸上座帖)은 북송(北宋) 시대의 서예가 황정견(黃庭堅, 1045~1105)이 그의 친구 이임도(李任道)에게 써준 초서 작품으로 유명하다.

　　이 작품의 결구는 웅장하고 방종하면서도 기이한 맛을 지니고 있어 필자가 작품화하였다.

The writer Munik maestro(文益禪師, 885~958) was a monk and born in Yuhang Country. Jaesangjwacheop(諸上座帖) which he wrote for his friend Lee Im Do is famous. This work is not only so magnificent and indulgent but also eccentric so the author made it to writing.

黄庭坚(1045~1105), 字鲁直, 自号山谷道人, 晚号涪翁, 又称豫章黄先生, 汉族, 洪州分宁(今江西修水)人。
《诸上座帖》是宋黄庭坚为友人李任道所录写的五代金陵僧人文益的《语录》, 全文系佛家禅语。

作家(文益禪師, 885~958)は中国五代の時の坊様だ。属性は 魯で, 法名は 文益だ。
文益禪師の 諸上座帖は 北宋時代の書道家 黄庭堅(1045~1105)が友達 李任道に書いてあげた作品が有名だ。その作品は雄雄しくて不思議な感じで, 筆者が作品化した。

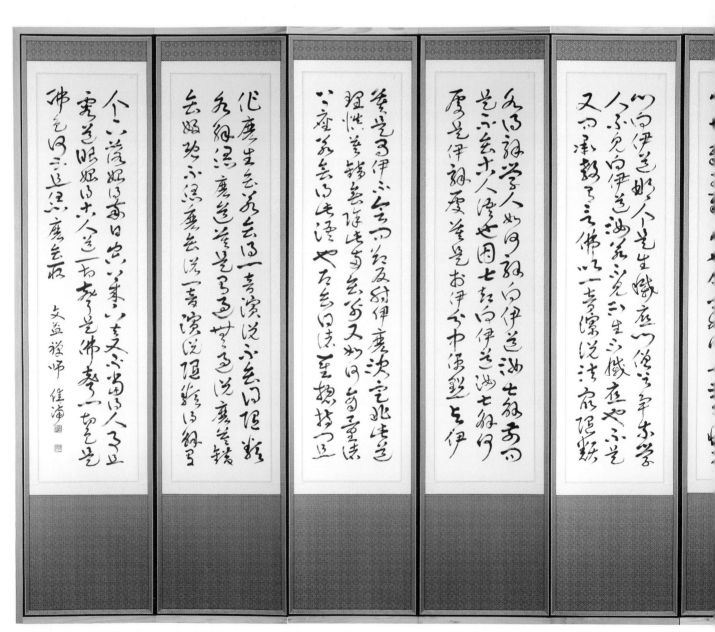

草書 諸上座帖(十幅)　450cm×200cm

諸上座草書

法久二座了後只要具隻眼莫便向後...
執瓷理執著了執著色...執了麈了後...
執瓷理執著了執著色執了著也者...

毫理化麈生執著毫了二化麈生執...
紫色紫也點結也便一以為甚么向法上...
座道十方法佛法十方著出淺時當老

手法上座時常攝了十方法佛法美...
執淺毫了變色妾生也七麈麈是法...
以二座攝子麈道了去變也好筆...

無乃是著道熱毛都末圓而法上座...
偽家行如也行坐庵美筆子精神...
著以類少智慧也记時光此修去便...

279

芝蘭種不榮荊棘剪不去
二者無奈何徘徊歲將暮

邵康節詩 感事吟 佳浦

35cm×140cm

感事吟　邵康節
芝蘭種 不榮
荊棘剪 不去
二者無 奈何
徘徊歲 將暮

지초와 난초는 심어도 번성치 아니한데
가시나무는 잘라도 없어지지 않는구나.
이 둘을 어이할 수 없어
머뭇거리다가 세월만 저물었구나.

280

作品
解釋

一幅　諸上座爲復只要弄脣嘴爲復別有所圖恐伊執著且執著甚麼爲復執著理執著事執著色執著空若

모든 상좌는 다시금 입술만 놀리려 하느냐? 아니면 별다른 도모함이 있느냐? 무엇을 집착하느냐가 두렵다. 그럼 집착이란 무엇인가? 다시 리(理)에 집착하느냐? 사(事)에 집착하느냐? 색(色)에 집착하느냐? 공(空)에 집착하느냐? 만약에

二幅　是理理且作麼生執若是事事且作麼生執著色著空亦然山僧所以尋常向諸上座道十方諸佛十方善知識時常垂

그것이 리(理)라면 리(理)는 어떻게 집착할 것이며, 만약 그것이 사(事)라면 사(事) 또한 어떻게든 집착을 낳는 것으로 색(色)에 집착하고, 공(空)에 집착하느냐? 그것 또한 마찬가지인 것이다. 그래서 내가 평소에 항상 모든 상좌에서 말하기를 시방(十方)의 모든 부처와 시방(十方)의 모든 선지식(善知識)은 언제나

三幅　手諸上座時常接手十方諸佛諸善知識垂手處合委悉也甚麼處是諸上座接手處還有會取好莫未

손을 내밀어, 제 상좌는 그때마다 손을 마주 잡으라고 하는 것이다. 시방(十方)의 모든 부처와 시방(十方)의 모든 선지식(善知識)은 어디에든 손을 맞잡고 모두 와서 그곳을 알고 잡아야 한다. 만일 모른다면

四幅　會得莫道搊是都來圓取諸上座榜家行腳也須審諦著些子精神莫只藉少智慧過卻時光山僧在眾見

다 잡는다고 말하지 말아라. 모든 상좌는 나다니면서 수행하려거든 모름지기 잘 살피고 정신을 차려야 한다. 다만 작은 기회는 도움이 되지 않고, 문득 시광(時光)을 쓸데없이 보내서는 안 될 것이다. 상승(山僧)은 대중살이 할 때

五幅　此多矣古聖所見諸境唯見自心祖師道不是風動幡動風動幡動者心動但且恁麼會好別無親於親處也僧問如何是不生滅底

이런 것을 많이 보았다. 고승(高僧)들이 모든 경지를 보는 것은 오직 자기의 마음을 보는 것이다. 조사(祖師)께서도 말씀하셨다. 바람이 움직이는 것이 아니라 깃발이 움직이는 것이다. 바람이 움직이고 깃발이 움직인다는 것도 마음이 움직이기 때문이다. 다만 이렇게 이해함이 좋으며 특별히 친한 곳이 없는 데가 친한 곳이다. 스님이 "어떤 것이 생하지도 않고 멸하지도 않는 것이냐?"고 묻기에

六幅 心向伊道那个是生滅底心僧云爭奈學人不見向伊道汝若不見不生不滅底也不是又問承敎有言佛以一音演說法衆生隨類

나는 그를 향해 말했다. "어떤 것이 생하고 멸하는 마음입니까?" 스님이 말하기를 "어찌 학인(學人)들은 보지 못하는가?" 했다. 그를 향해 말하기를 "그대가 만약 보지 못한다면 불생(不生) 불멸(不滅)도 있지 않는 것이다." 스님이 다시 묻기를 "가르침을 받는 것은 말씀이 있어야 한다. 부처가 말 한마디로써 설법을 할 때 대중들은 그 부류에 따라

七幅 各得解學人如何解向伊道汝甚解前問已是不會古人語也因心卻向伊道汝甚解何處是伊解處莫是於伊分中便點與伊

알았는데, 하지만 학인(學人)들이야 어떻게 알겠는가?" 그들을 향해 말했다. "그대들은 앞의 물음에 무엇을 안다 하는가? 아직도 옛사람의 말을 알지 못함이로다." 그리고 잠시 있다가 그를 향해 말하기를 "그대는 무엇을 안다 하는가? 어느 곳이 아는 곳인가? 그대들의 수준에 맞는 것을 구분할 수도 없지만

八幅 莫是爲伊不會問卻反射伊麼決定非此道理愼莫錯會除此兩會別又如何商量諸上座若會得此語也卽會得諸聖摠持門且

그대들이 묻는 것을 알지 못할 것도 없다. 잠시 자신을 돌이켜 보는 것이 어떻겠는가? 그것이 결정된다 해도 이는 옳은 도리는 아닌 것이니, 삼가 안다고 착각하지 말아라. 이 두 가지는 안다는 것을 제외하고 별다르게 다시 무엇을 생각하겠는가? 제 상좌들이 만약 이 말을 안다면 바로 제성(諸聖)의 총지문(摠持門:다라니문)을 얻으리라. 또

九幅 作麼生會若會得一音演說不會得隨類各解恁麼道莫是有過無過說麼莫錯會好旣不恁麼會說一音演說隨類得解有

어떻게 알 것인가? 만약 말 한마디 연설로도 알 수가 있겠지만 부류에 따라서는 각각 이해할 수 없을 것이다. 어떤 것이 도(道)이다 아니다, 잘못이 있다 잘못이 없다고 말하겠는가? 착각하지 말아라. 그렇게 말 한마디로 불법을 설파할 수 없겠지만 부류에 따라서는 이해하여 어딘가에 낙착할 수 있다.

十幅 个下落始得每日空上來下去又不當得人事且究道眼始得古人道一切聲是佛聲一切色是佛色何不且恁麼會取

비로서 매일 헛되이 위아래로 오가면서 또 마땅히 인사(人事)를 얻지 못하더라도, 또한 구도안(究道眼)은 비로소 얻으리라." 옛사람이 말하기를 "모든 소리(聲)는 부처의 소리요, 모든 색(色)은 부처의 색이다."라고 했다. 어찌 또 그렇게 알지 못하는가?

杜甫
두 보
Du Fu

■작품 소개

秋興

昆吾御宿自逶迤

紫閣峰陰入渼陂

香稻啄殘鸚鵡粒

碧梧栖老鳳凰枝

佳人拾翠春相問

仙侶同舟晚更移

綵筆昔曾干氣象

白頭吟望苦低垂

〈작품 해석〉

곤오(昆吾)산 어숙(御宿)천 휘돌아 흐르는데

남산 자각(紫閣)봉 그림자 미피(渼陂)호수에 어리네

고소한 남은 벼 이삭은 앵무새의 알곡이오

벽오동 늙은 나무는 봉황 깃들이는 가지이네

아름다운 여인 초록빛에 봄소식 서로 묻고

신선들 뱃놀이에 늦게야 다시 자리 옮기네

좋은 문장은 일찍부터 높은 기상 눌렀는데

흰 머리에 읊조리니 고개 숙여 괴롭기만 하네

※ ① 곤오는 지명, 어숙은 장안에 있는 강.
　② 간기상(干氣象)은 문장의 힘으로 자연의 현상에 형향을 주
　　어 천지를 감동시킨다는 것이다.

284

두보(杜甫)는 중국 당(唐)나라 최고의 시인으로, 자는 자미(子美), 호는 소릉(少陵)이며 시성(詩聖)이라 불렸다. 본적은 후베이성(湖北省)의 양양(襄陽)이지만, 허난성(河南省)의 궁현(鞏縣)에서 태어났고, 조부는 초당기(初唐期)의 시인 두심언(杜審言)이다. 소년 시절부터 시를 잘 지었으나 과거에는 급제하지 못하였으며, 각지를 방랑하여 이백 · 고적(高適) 등과 알게 되었다.

44세에 안녹산(安祿山)의 난 이후 관직에 잠시 머물기는 하였으나 기내(畿內) 일대의 대기근을 만나 48세에 관직을 버리고, 쓰촨성(四川省)의 청두(成都)에 정착하여 완화초당(浣花草堂)을 세워 생활하였다. 54세 때, 귀향할 뜻을 품고 청두를 떠나 쓰촨성 동단(東端) 쿠이저우(蘷州)의 협곡에 이르러, 2년 동안 체류하다가 이후 후베이 · 후난의 수상(水上)에서 방랑을 계속하던 중 배 안에서 병을 얻어 둥팅호(洞庭湖)에서 59세에 병사하였다.

그의 시는 인간과 자연, 인간의 심리 등 일상생활에서 제재를 찾아 더욱 성숙된 기교로 표현함으로써 그때까지 발견하지 못했던 새로운 감동을 주었다. 장편의 고체시(古體詩)는 주로 사회성을 발휘하였으므로, 시로 표현된 역사라는 뜻으로 시사(詩史)라 불린다.

대표작으로 북정(北征), 추흥(秋興), 삼리삼별(三吏三別), 병거행(兵車行), 여인행(麗人行) 등이 있다. 그의 시 작품과 시풍이 한국에 미친 영향은 크다. 고려 시대에 이제현(李齊賢) · 이색(李穡)이 크게 영향을 받았다.

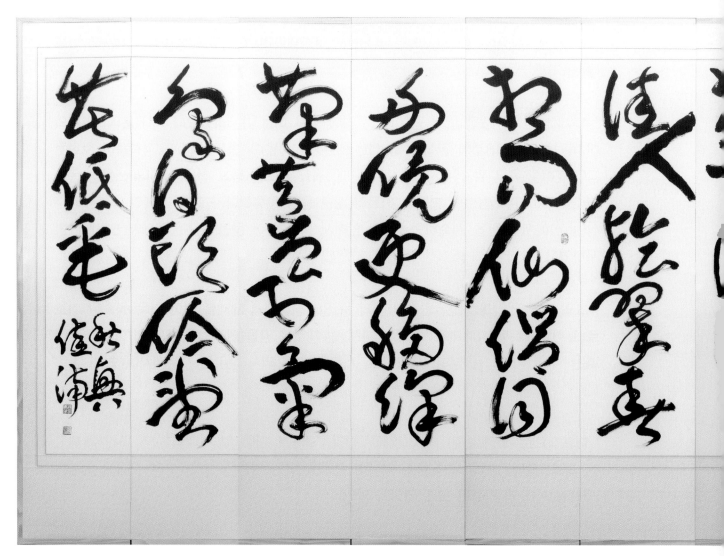

草書 杜甫詩(十二幅)　540cm×210cm

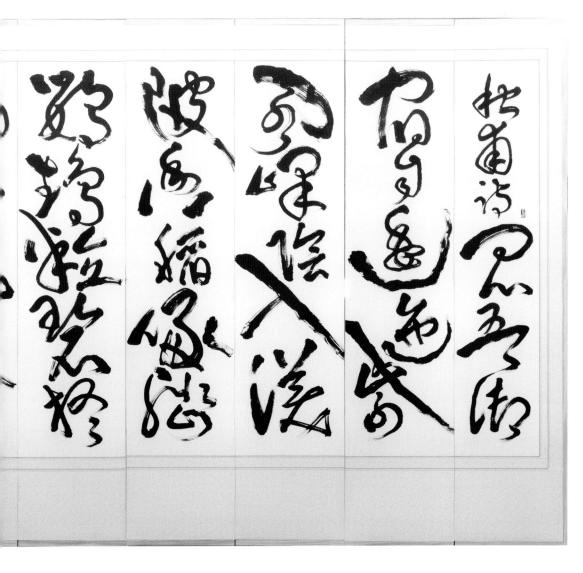

草書杜甫詩

287

염파인상여전
廉頗藺相如傳

　　염파인상여전(廉頗藺相如傳)은 중국의 전국 시대 칠웅(七雄)의 하나인 조(趙)나라 장군이였던 다섯 사람인 염파(廉頗)·인상여(藺相如), 조사와 그의 아들 조괄, 이목의 전기로 사기(史記)의 열전(列傳) 내용이다. 조나라 혜문왕 때의 염파(廉頗)는 대장군이며, 인상여(藺相如)는 재상(宰相)으로 생사를 같이한 유명한 이야기를 쓴 것이다.

　　이 첩(帖)은 북송 시대의 서예가 산곡(山谷) 황정견(黃庭堅)의 필법(筆法)을 참작하여 작품화하였다.

※ 이 작품의 해설은 가남 행초단계별시리즈 80번 참고.

山谷 黃庭堅은 北宋時代에 宗四大家라 하였고 특히 草書를 잘썼으며
傳統 書藝를 硏究 發展시킨 革新的 경지로 이룬
書藝家이고 孫權가 뛰어나고 筆力이 강을 하여여 草聖으로 부름 정도이다 황정견의
草書는 變化와 形勢가 마치 날아다니는 것 같을 頹狂가 뛰어나다며 할수있다
筆法은 부드러운 붓끝이 맑고 圓轉이맑을 것이 特潤이기도 하다

草書 廉頗藺相如傳(十幅)　450cm×200cm

千手經
Thousand Hand Sutra

천수경은 불교 경전의 하나로 관세음보살이 부처님께 허락을 받고 설법한 경전이다. 원래의 명칭은 천수천안관자재보살광대원만무애대비심대다라니경(千手千眼觀自在菩薩廣大圓滿無崖大悲心大陀羅尼經)이며,

그 뜻은 '한량없는 손과 눈을 가지신 관세음보살이 넓고, 크고, 걸림 없는 대자비심을 간직한 큰 다라니에 관해 설법한 말씀'으로 여기서 다라니란 석가의 가르침으로써 신비적 힘을 가진 것으로 믿어지는 주문을 뜻한다.

The Thousand Hand Sutra(千手經) is one of the Buddhist scriptures that the Goddess of Mercy permitted. It means that word for the dharani from the Goddess of Mercy who had uncountable hands and eyes merciful. Dharani is the spellhich has mysterious power of Buddha.

千手经是一种佛教经典，观世音菩萨说法的。原名是"千手千眼观世音菩萨广大圆满无碍大悲心陀罗尼经"，意思是千手千眼观世音菩萨关于大陀罗尼的说法。陀罗尼指能令善法不散失，令恶法不起的作用。后世则多指长咒而言。

千手經は仏教の教典の中のひとつだ。關せ恩菩薩が仏様に許可を得て作った教典である。
本来の名は 千手千眼觀自在菩薩廣大圓滿無崖大悲心大陀羅尼經で。
その意味は慈悲深い手と目を持った間背音菩薩は廣く，大きい慈悲を持った大きい陀羅尼に關する語りという意味だ。陀羅尼は，神秘的な力を持つものとして信じられる呪文を意味する。

293

楷書 千手經(十二幅)　540cm×200cm

千手經

淨口業真言
修里修里 摩訶修里 摩訶修里修里 娑訶

五方內外安慰諸神真言
南無三滿多沒馱喃 唵 度魯度魯地尾 娑訶

開經偈
無上甚深微妙法　百千萬劫難遭遇
我今聞見得受持　願解如來真實義

開法藏真言
唵 阿羅南 阿羅馱

千手千眼觀自在菩薩廣大圓滿無礙大悲心大陀羅尼啓請

稽首觀音大悲主　願力弘深相好身
千臂莊嚴普護持　千眼光明遍觀照
真實語中宣密語　無為心內起悲心
速令滿足諸希求　永使滅除諸罪業
天龍眾聖同慈護　百千三昧頓薰修
受持身是光明幢　受持心是神通藏
洗滌塵勞願濟海　超證菩提方便門
我今稱誦誓歸依　所願從心悉圓滿

南無大悲觀世音　願我速知一切法
南無大悲觀世音　願我早得智慧眼
南無大悲觀世音　願我速度一切眾
南無大悲觀世音　願我早得善方便
南無大悲觀世音　願我速乘般若船
南無大悲觀世音　願我早得越苦海
南無大悲觀世音　願我速得戒定道
南無大悲觀世音　願我早登圓寂山
南無大悲觀世音　願我速會無為舍
南無大悲觀世音　願我早同法性身

我若向刀山　刀山自摧折
我若向火湯　火湯自消滅
我若向地獄　地獄自枯竭
我若向餓鬼　餓鬼自飽滿
我若向修羅　惡心自調伏
我若……

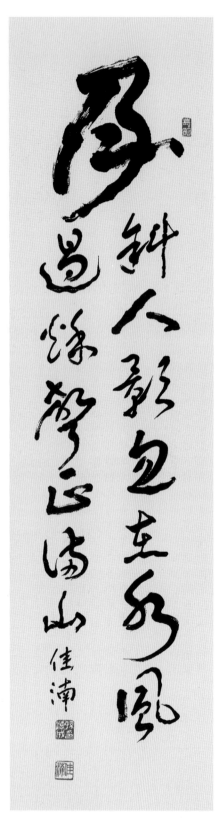

35cm×120cm

月斜人影忽在水
風過秋聲正滿山

달이 기울어지면 사람의 그림자는 홀연히 물에 떠 있고,
바람이 불고 지나간 가을 소리는 곧 산에 가득차다.

千手經

淨口業眞言修里修里摩訶修里修里
娑婆訶修里修里摩訶修里修里娑婆訶修里
里摩訶修里修里娑婆訶五方內外安慰諸神眞
言南無三滿多沒馱喃唵度魯度魯地尾娑婆訶南無三
無三滿多沒馱喃唵度魯度魯地尾娑婆訶南無三

滿多沒馱喃唵度魯度魯地尾娑婆訶開經偈無上
甚深微妙法百千萬劫難遭遇我今聞見得受持願
解如來眞實義開法藏眞言唵阿羅南阿羅馱唵阿
羅南阿羅馱唵阿羅南阿羅馱唵千手千眼觀自在菩
薩廣大圓滿無礙大悲心大陀羅尼啟請稽首觀音

4. 文人畫作品 II

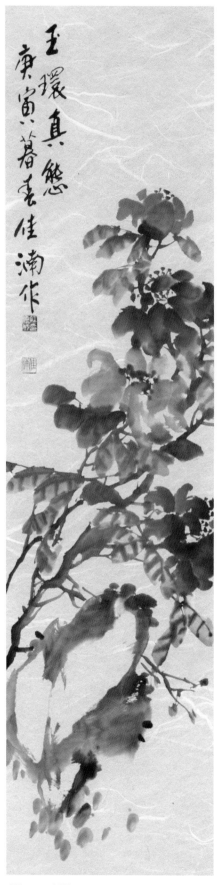

玉環真態
庚寅暮春佳澗作

35cm×135cm

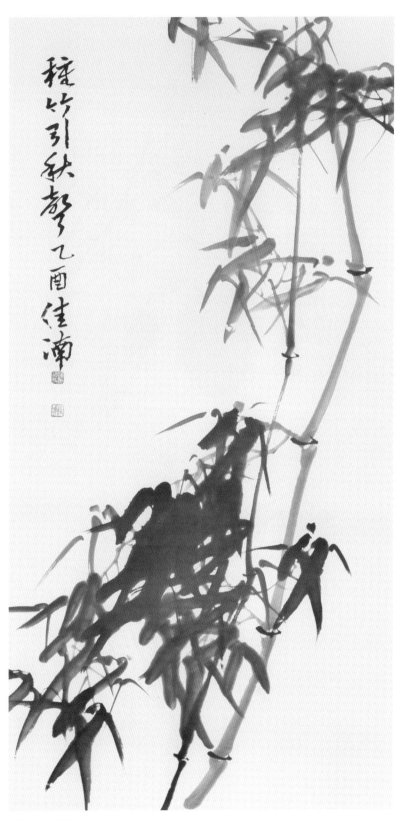

65cm×135cm

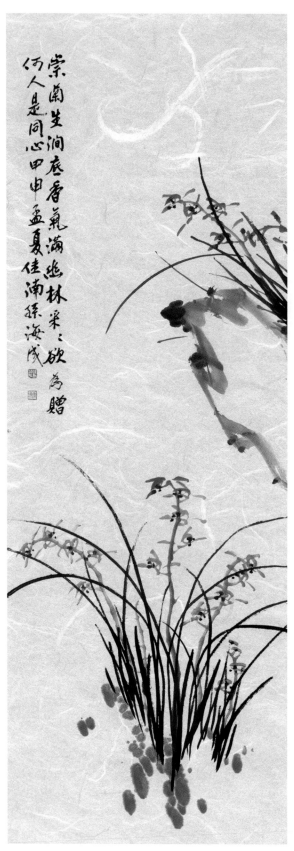

崇蘭生澗底 香氣滿幽林 采采欲為贈 何人是同心 甲申孟夏佳蒲孫海戎

50cm×135cm

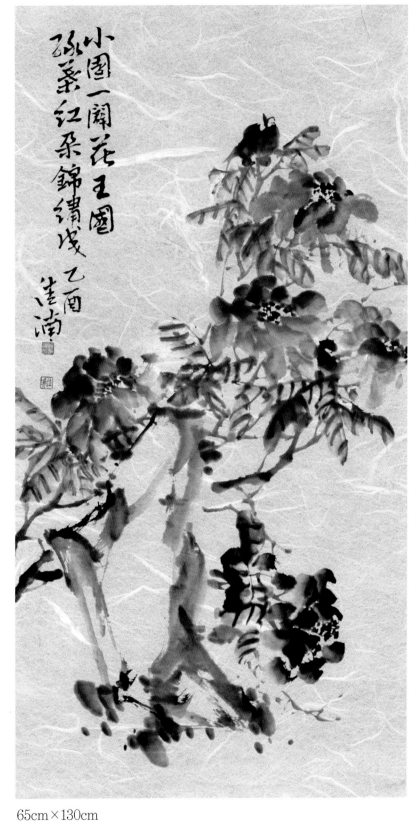

小園一闡花王國
孫蘂紅采錦繡戈 乙酉
佳湳

65cm×130cm

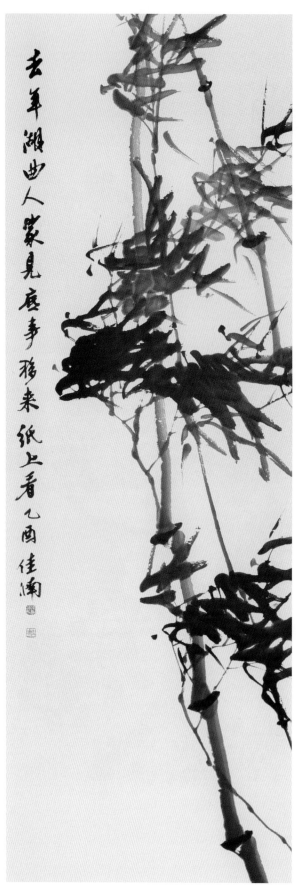

去年湖曲人家見此事移來紙上看乙酉佳阑

70cm×180cm

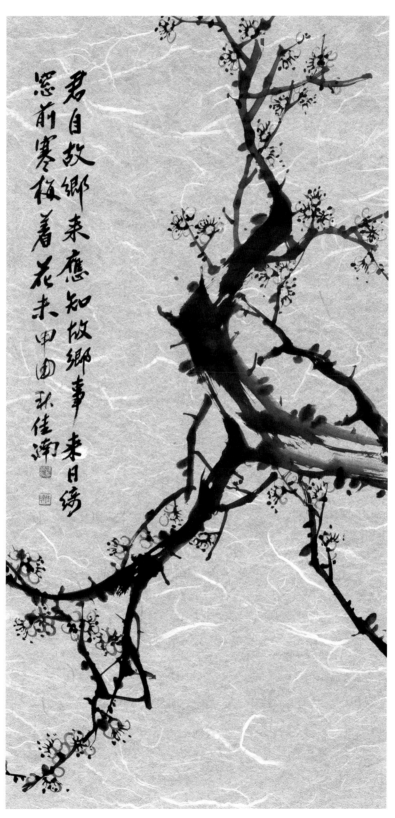

君自故鄉來 應知故鄉事 來日綺
窗前寒梅著花未 甲申 秋 佳潮

65cm×135cm

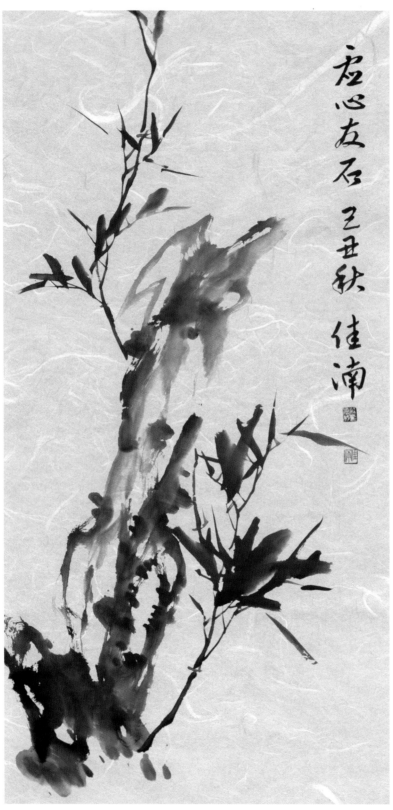

虚心友石
乙丑秋
佳沛

65cm×135cm

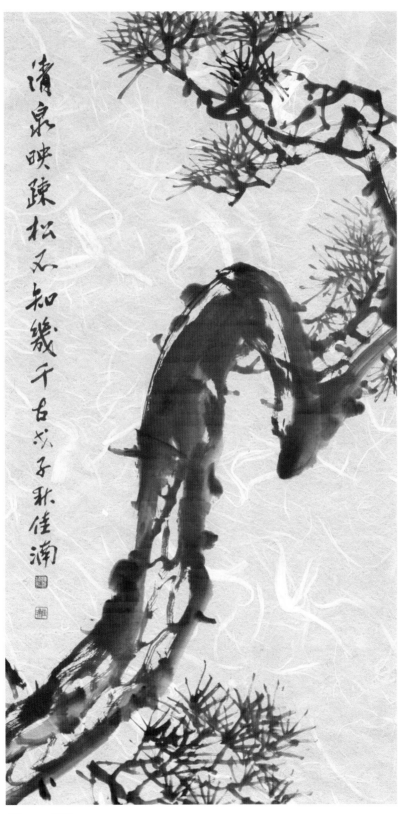

清泉映疎松不知幾千古亥子秋佳澗

65cm×135cm

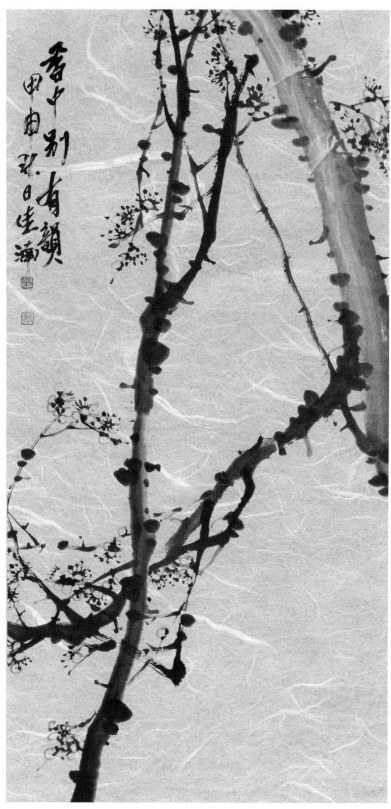

65cm×135cm

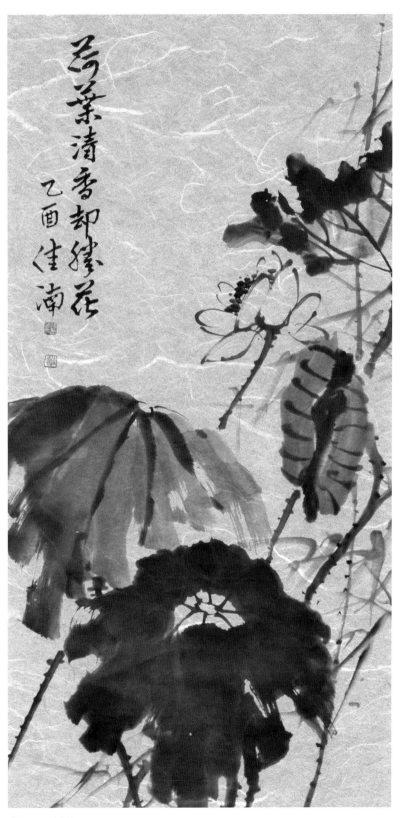

65cm×135cm

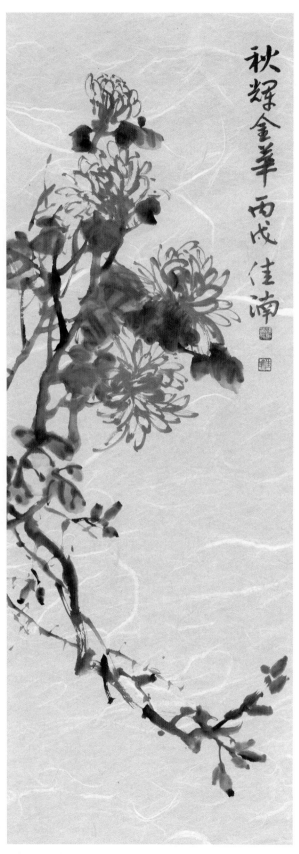

50cm×135cm

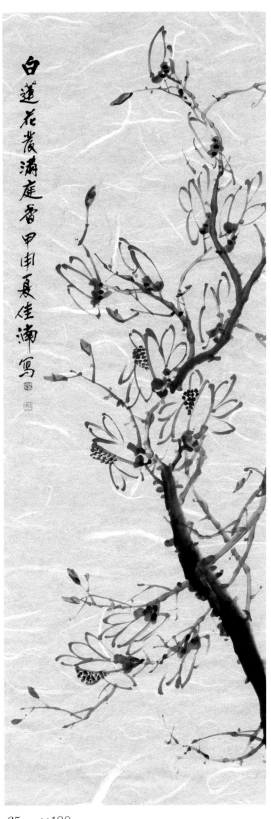

白蓮花發滿庭香甲申夏佳澍寫

65cm×180cm

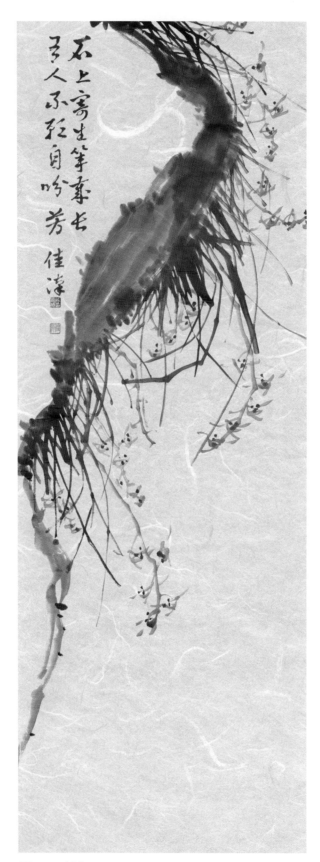

70cm×180cm

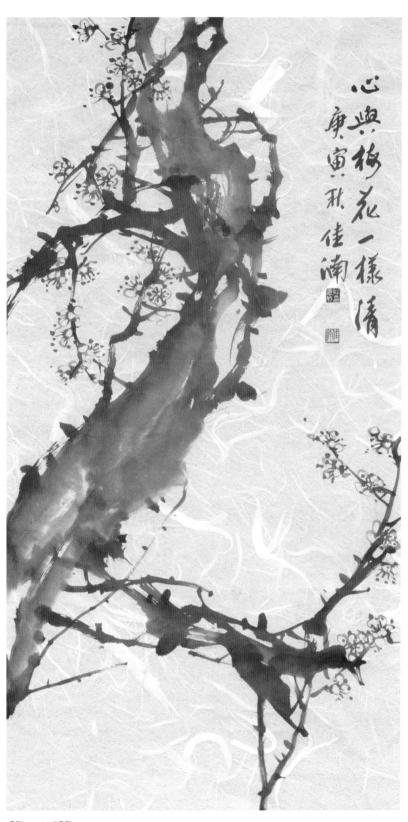

心与梅花一样清
庚寅秋佳澜

65cm×135cm

梅花

313

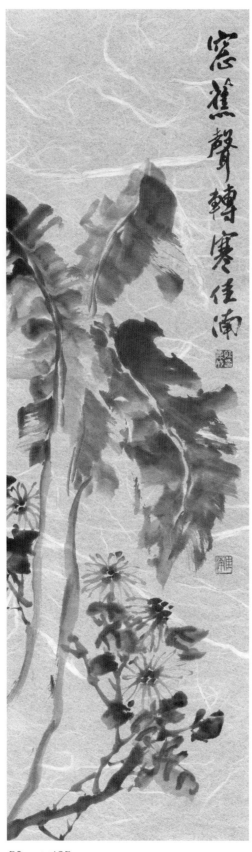

窗蕉聲轉寒佳渝

50cm×135cm

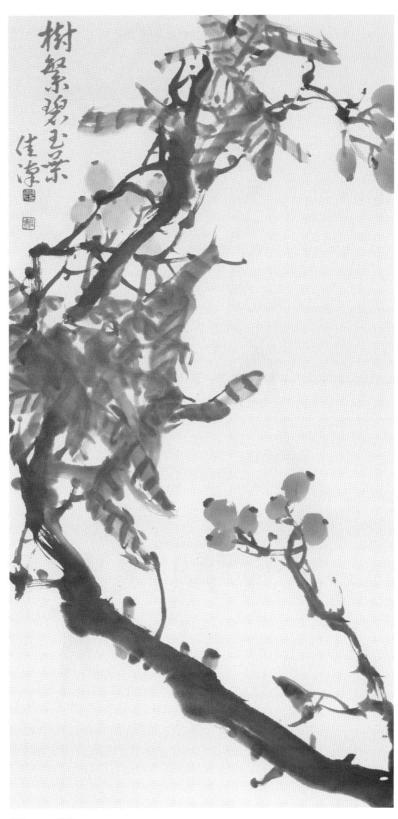

樹繫碧玉葉
佳凉

70cm×135cm

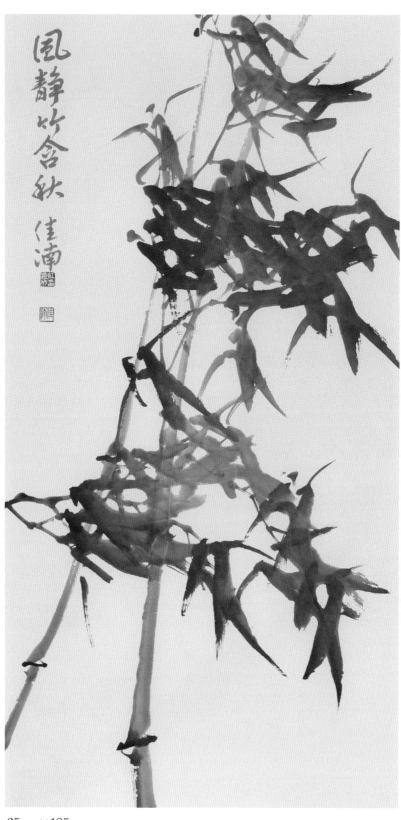

65cm×135cm

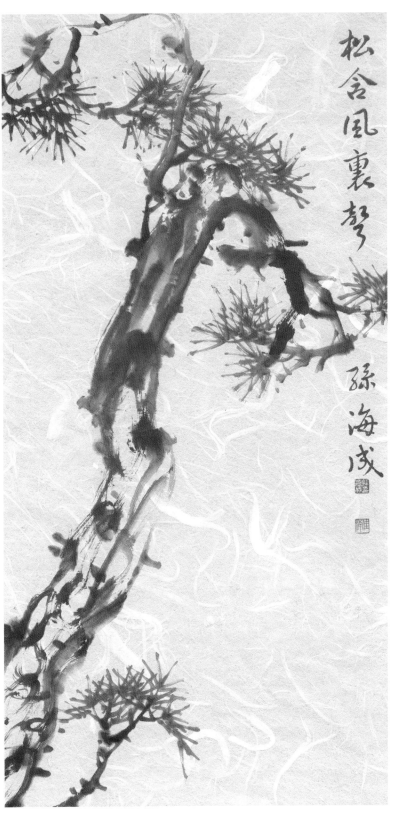

松含風裏聲 孫海戍

70cm×135cm

松

317

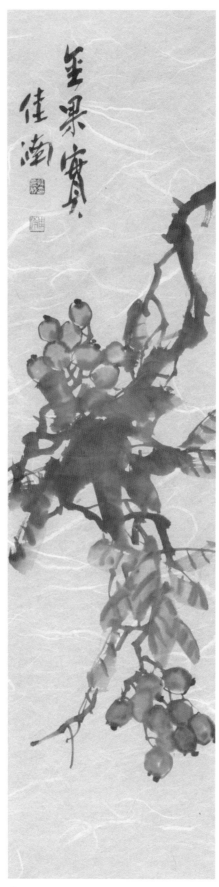

35cm×135cm

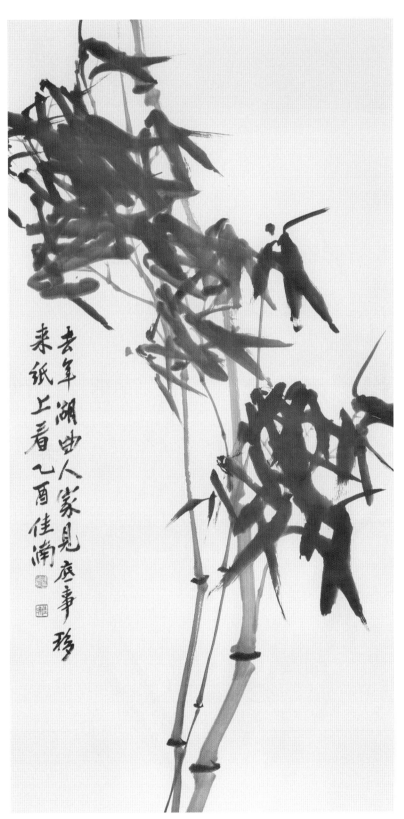

去年湖曲人家見底事移
来紙上看乙百佳涌

70cm×135cm

菊花

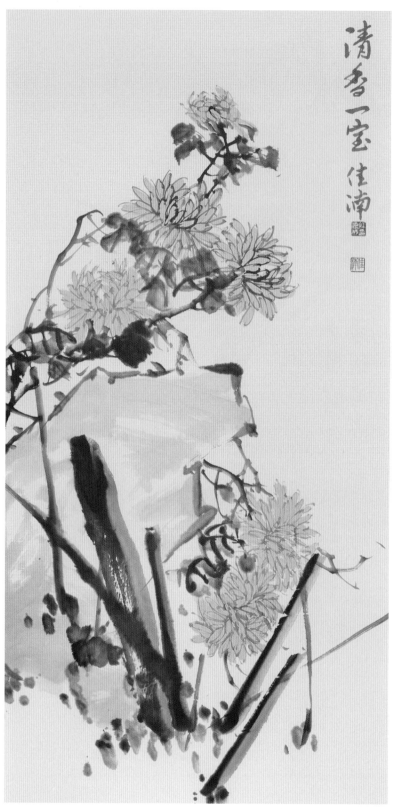

清香一室佳濬

65cm×135cm

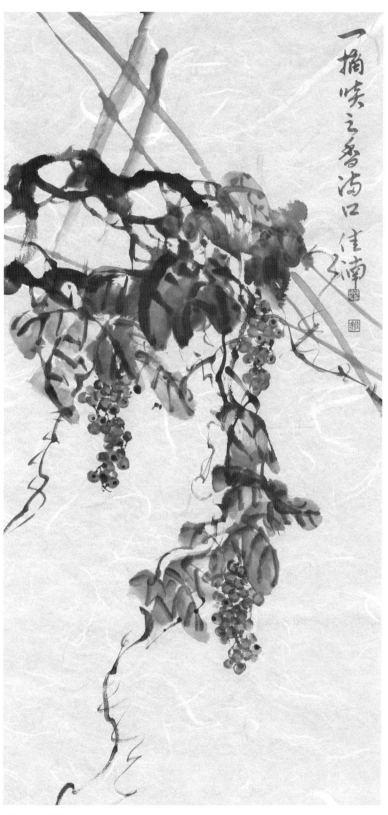

70cm×135cm

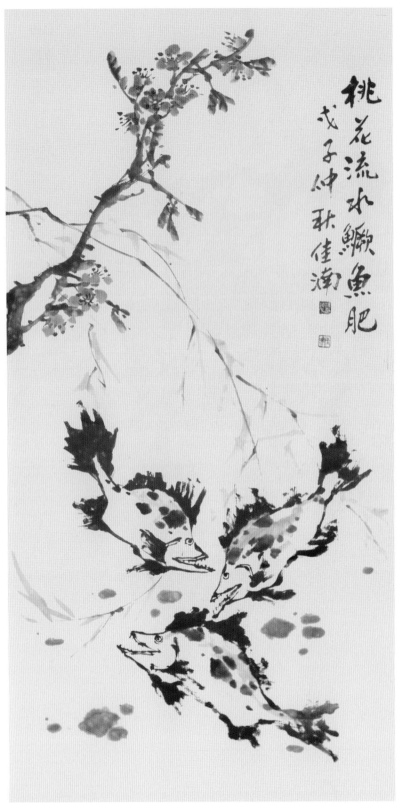

桃花流水鱖魚肥

戊子仲秋佳澍

65cm×130cm

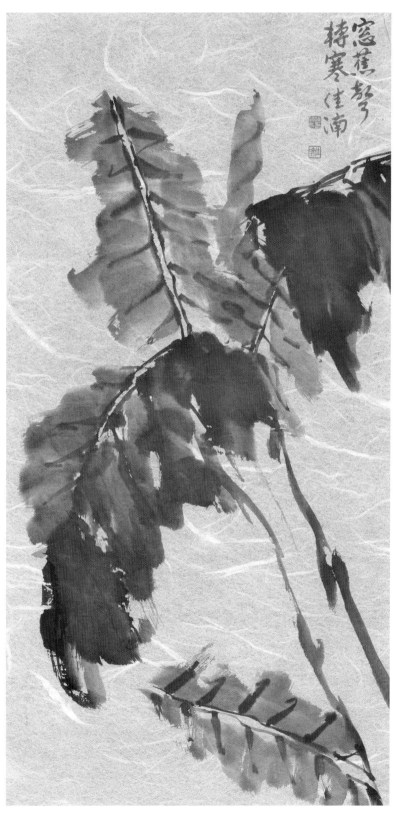

70cm×135cm

芭蕉

323

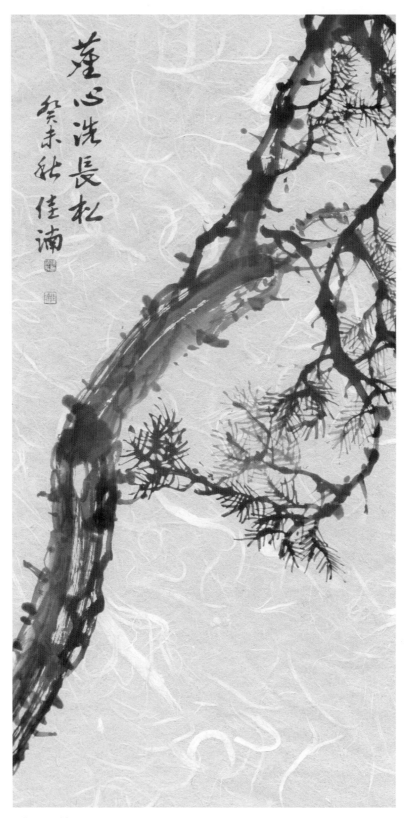

蓬心洗長松

癸未秋佳浦

70cm×135cm

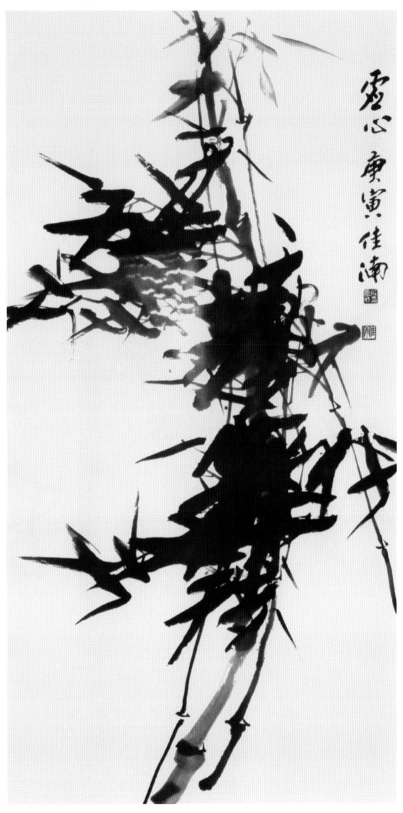

雪心 庚寅佳湳

65cm×135cm

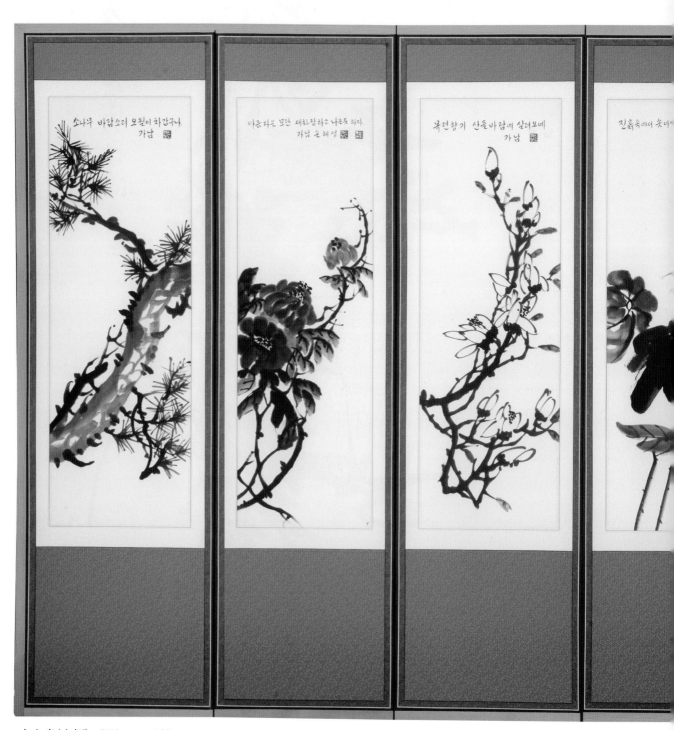

文人畵(六幅)　270cm×165cm

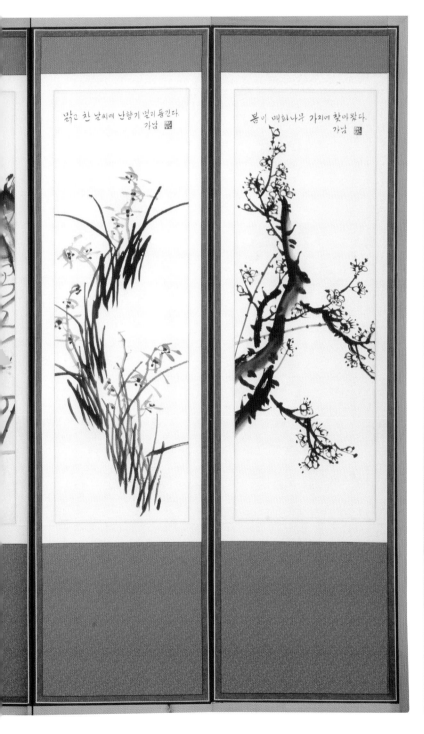

맑고 찬 날씨에 난향기 멀리 퐁긴다.
가남

봄이 매화나무 가지에 찾아왔다.
가남

文人畫

327

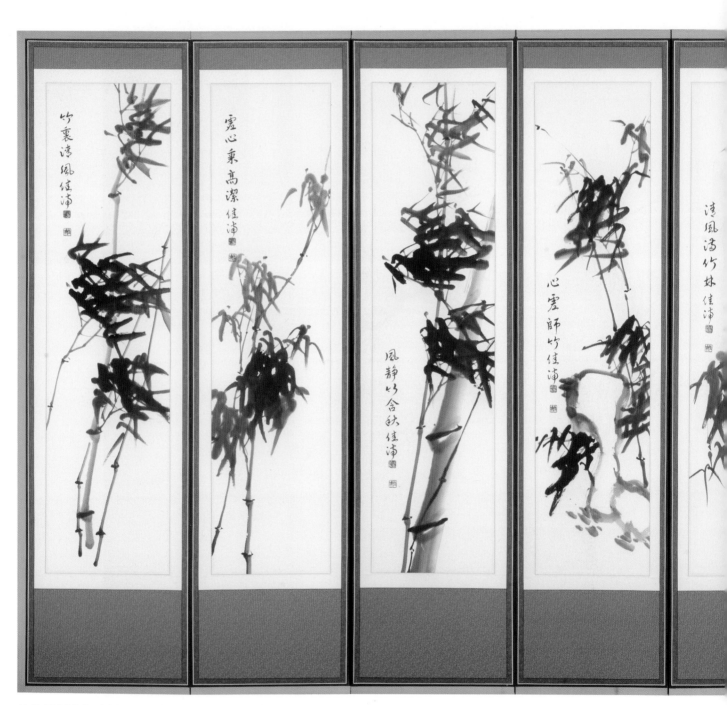

竹作品(八幅)　360cm×180cm

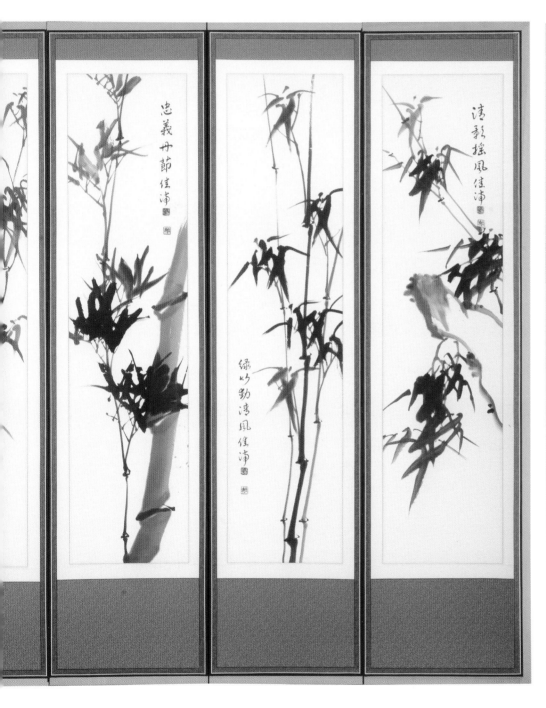

초 서 한 시
草書 漢詩

이 병풍 작품 두 점은 내 사랑하는 가족을 위해서 쓴 것이다.

壽樹碧夜善夢

긴 세월 살아 온 나무 푸른 밤 맑은 꿈 꾸네.

一幅

壽似春山千載秀福如滄海萬年淸

목숨은 봄 산처럼 천년이나 오래이고
복은 푸른 바다처럼 만년이나 넘치리.

二幅

樹欲靜而風不止子欲養而親不待

나무는 조용히 살고자하나 바람이 그치지 않고
자식이 부모님 모시려하나 기다려 주시지 않네

三幅

碧山過雨晴逾好綠樹無風晩自凉

푸른 산은 비 온 뒤에 더욱 푸르고
푸른 나무숲 바람 자니 서늘해지네.

四幅

夜露無聲衣自濕秋風有信葉先知

밤이슬이 소리 없이 옷을 적시는데
가을의 소식은 잎이 먼저 알아채내.

五幅

善爲至寶用無盡心作良田耕有餘

선은 보석과 같아 사용한다고 닳지 않으며
마음은 좋은 밭을 일구듯 여유로워야 한다.

六幅

夢回春草池塘外詩在梅花烟雨間

꿈에 봄 풀이 돋아난 연못을 둘러보니
시는 매화꽃 적시는 가랑비 속에 있네.

330

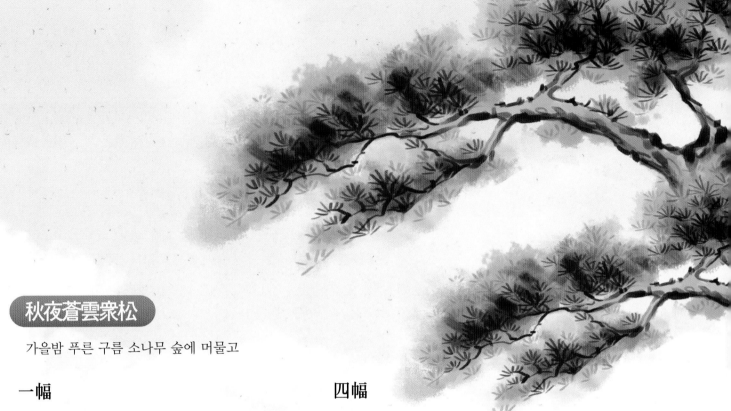

秋夜蒼雲眾松

가을밤 푸른 구름 소나무 숲에 머물고

一幅

秋堂夜氣清　가을이라 밤 기운이 차고 맑은데
危坐到深更　잠 못 이뤄 앉았으니 처량하구나.
獨愛天心月　홀로 그리워하누나 마음 속의 달
無人亦自明　보아주는 이 없어도 밝기만 하네.

二幅

夜獨房中月　홀로 있는 방안으로 달빛 비추고
朝煙屋上雲　아침 연기 지붕위에 구름 같구나.
山立千年色　산봉우리 천년 넘어 우뚝 솟았고.
江流萬里心　흐르는 강물 만리 고향 생각나네.

三幅

蒼峯落日寒　산봉우리 해 저무니 쓸쓸하고
萬壑秋聲起　골짜기엔 가을 바람소리 인다.
白日逐雲歸　해는 구름을 쫓아 돌아가는데
行人猶未己　사람은 가던 길 멈추지 않네.

四幅

雲樹幾千里　숲과 구름 가리어 몇 천리 인고.
山川政渺然　산 높고 강은 길어 아득히 먼 곳
相逢各白首　그대 만나보니 서로 백발이로세.
屈指計流年　흘러간 세월을 손꼽아 세어보네

五幅

眾鳥同枝宿　새들은 나뭇가지 위에 잠 자고.
天明各自飛　날이 밝아지면 각각 날아가네.
人生亦如此　인생이 또한 이 같지 아니한가.
何必淚沾衣　어이 눈물로 소매 끝 적시는고.

六幅

松花金粉落　송화꽃 금분 같이 누렇게 떨어지고
春澗玉聲寒　봄의 차가운 시냇물이 맑게 흐르네.
盤石客來坐　사람들이 찾아드는 이 넓은 반석은
仙人舊有壇　아마도 옛날에 신선들이 논 듯하네.

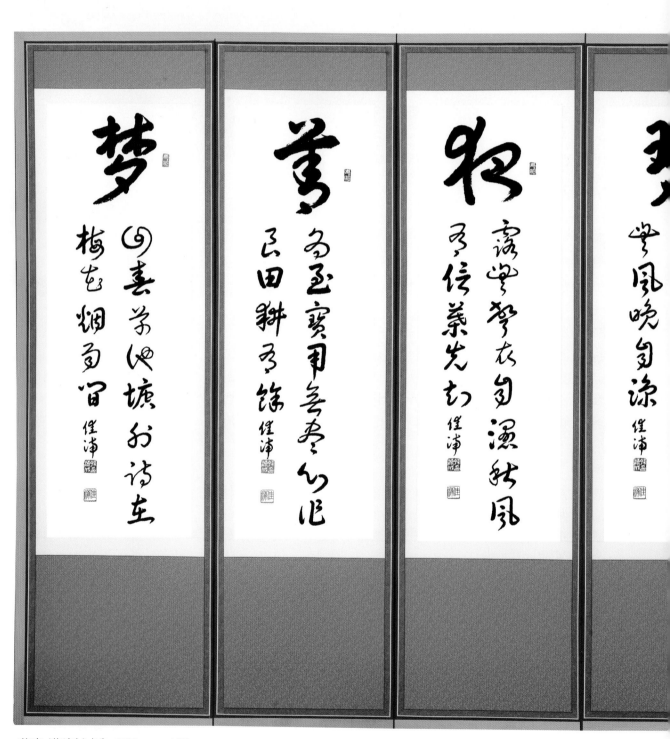

草書　漢詩(六幅)　270cm×165cm

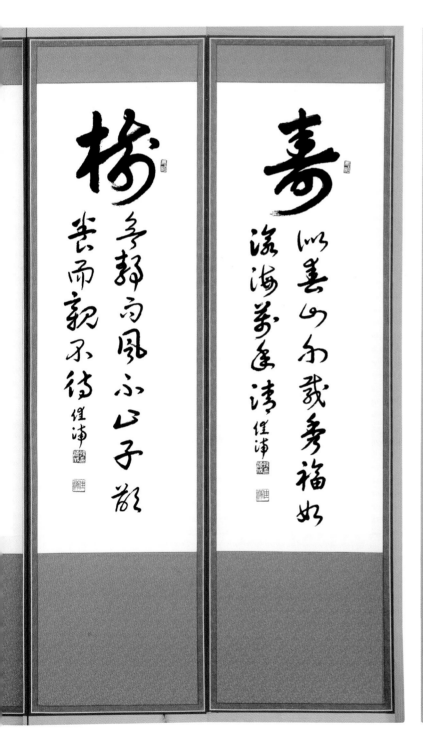

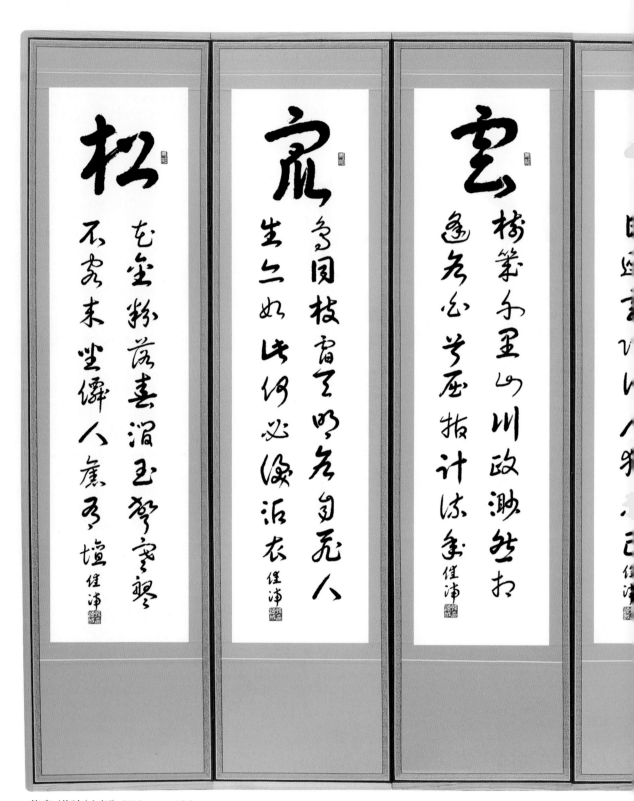

草書 漢詩(六幅) 270cm×180cm

334

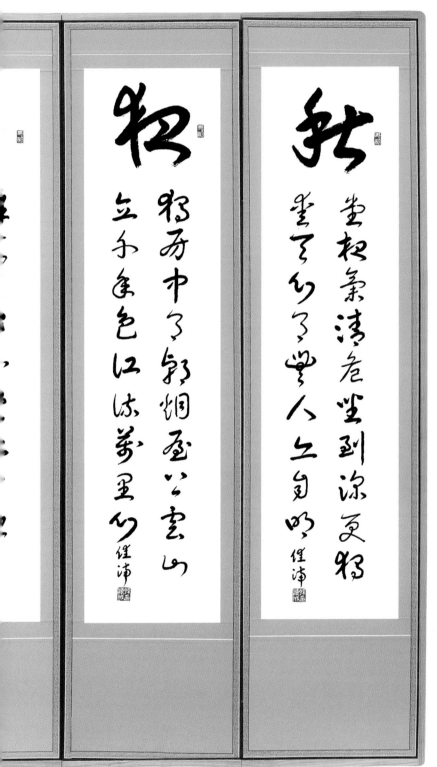

草書漢詩

가남 서예 관련 도서 안내

佳湳 基礎 書藝 시리즈(全五卷)

기초 서예:
1 해서
2 행서
3 초서
4 예서
5 전서

연습지 Ⅰ, Ⅱ(전10권):
해서, 행서, 초서,
예서, 전서

한글 서예 시리즈

가남 한글 시리즈 (전3권)

연습지 Ⅰ, Ⅱ: 판본체, 궁체, 실용 서체

정자·흘림

佳湳 八書體 般若心經

1 가남 갑골문　2 가남 금문
3 가남 전서　4 가남 예서
5 가남 예전　6 가남 해서
7 가남 행서　8 가남 행초

佳湳 十書體 千字文

1 가남 갑골문　2 가남 금문
3 가남 전서　4 가남 예서
5 가남 예전　6 가남 해서
7 가남 행서　8 가남 행초
9 가남 초서　10 가남 연초

서실이나 학원 지도용 교재

一. 佳湳 行書 기본시리즈(全三卷)

▼ 蘭亭敍 · 蜀素帖　　▼ 集字聖敎序　　▼ 爭座位帖

一. 隷書 作品 · 屛風

佳湳 畵題集 · 漢詩集 · 屛風

▼ 가남 화제집　　　　　　　　　▼ 가남 한시집　　▼ 가남 병풍 (전2권) 예전 · 해서 중심　　▼ 가남 적벽부

一. 行書와 草書 단계별 학서 시리즈(全十卷)

▼ 行書 Ⅰ · Ⅱ　　▼ 草書作品 Ⅰ · Ⅱ　　草書作品 · 屛風　　名筆草書(上 · 下) ▼　　▼ 自叙帖　　▼ 赤壁賦 Ⅱ　　▼ 廉頗藺相如傳

✽✽ 내 인생 제 1막 걸어온 전성기……

　반 세기 동안 회계학 관련 도서 150여 권과 고등학교 교과서 최장수 집
필자로서 우리나라 회계 발전에 조금이나마 기여한 바 있으며, 일생동안
의 집필 활동이 일생에 있어 가장 뜻있고 보람된 일이라 여기고 있습니다.

● 회계 관련 집필 도서 및 약력

嶺南大學校 經營 大學院 卒業, 嶺南大學校 講師, 前.韓一學院 院長
新會計原理, 現代原價計算, 會計原理練習
財務會計, 經營原價計算, 會計理論練習
簿記會計練習, 中級會計, 高級會計(전2권)
情說簿記講義시리즈 情說最新商經
聯結財務諸表, 1급 商業 · 原價計算, 會計實務
Cost Accounting(Adolph Matz, O.J Curry)-Planning and Control-(共譯)
韓國 · 美國 · 日本 公認會計士(CPA) 問題 解說書
敎育科學技術部 5차 商業簿記 敎科書
敎育科學技術部 6차 商業簿記 敎科書
敎育科學技術部 7차 會計原理 · 原價會計 敎科書
檢認定敎科書 會計原理 · 原價會計 現在에 이룸.

＊＊내 인생 제 2막 다시 뛰는 열정기……

일상생활 속에서 취미로 하던 서예를 노후 즐기면서 작품 활동을 한지
도 수십년이 흘렀습니다. 그간 집필한 한자 및 서예 관련 도서 60여 권과
더불어 본인 나름의 독특한 서체 작품을 통하여 서예의 또 다른 맛을 음미
할 수 있었으면 합니다.

● 서예 관련 도서 목록

大邱書藝家 및 文人畵協會 會員
一. 佳湳 基礎 書藝 시리즈(全五卷)
　　楷書, 行書, 草書, 隸書, 篆書
一. 基礎 書藝 연습지 시리즈(全十卷)
　　楷書, 行書, 草書, 隸書, 篆書(각 2권)
一. 佳湳 千字文 시리즈(全十卷)
　　甲骨文, 金文, 篆書, 隸書, 篆書②
　　楷書, 行書, 行草, 草書, 連草
一. 佳湳 般若心經 시리즈(全八卷)
　　甲骨文, 金文, 篆書, 隸書
　　篆書②, 楷書, 行書, 草書
一. 佳湳 사군자 화제집, 한시집
　　佳湳 屛風(全二卷), 赤壁賦 Ⅰ卷

一. 佳湳 한글 서예 시리즈(全三卷)
　　판본체, 궁체, 실용서체(연습지 각 2권)
一. 佳湳 行書 기본 시리즈(全三卷)
　　蘭亭叙, 集字聖敎序, 爭座位帖
一. 隸書 作品 · 屛風
一. 行書와 草書 단계별 학서 시리즈
　　佳湳 行書 Ⅰ 71 · Ⅱ 72
　　佳湳 草書作品 Ⅰ 73 · Ⅱ 74
　　佳湳 草書 · 屛風 75
　　名筆草書(上卷) 76 · (下卷) 77
　　懷素 自叙帖 78 · 佳湳 赤壁賦 Ⅱ卷 79
　　黃庭堅 廉頗藺相如傳 80
一. (서예사 최초) 佳湳 漢文屛風大展集

＊＊佳湳 作品 主要 所藏人

- Barack Hussein Obama 전미대통령 (前赤壁賦) 330cm×45cm
- 習近平 中國主席 (李白詩 憶舊遊) 185cm×45cm
- Angela Merkel 독일 총리 (諸上座草書) 220cm×45cm
- 安倍晋三 日本 總理 (李白詩) 160cm×45cm
- Queen Elizabeth Ⅱ (岳陽樓記 185cm×45cm)
- 蔡英文 臺灣 總統 (憶舊遊) 150cm×35cm
- Mark W. Lippert 전주한 미국대사 (李頎作)
- Stephan Auer 주한 독일대사 (簇子)

※이 외 대사급 외교관 다수 소장하고 있음.

版權
所有

佳浦 書藝作品集

2018년 4월 20일 인쇄
2018년 4월 25일 발행

기획 · 편집 여 수 정

엮은이 │ 孫 海 成
겸
글쓴이 │ H.P 010-3515-1221

펴낸이 │ 이 홍 연 · 이 선 화
펴낸곳 │ ㈜이화문화출판사
주 소 │ 03169 서울특별시 종로구 사직로 10길 17
전 화 │ (02) 732-7091~3(구입문의)
팩 스 │ (02) 725-5153
홈페이지 │ www.makebook.net
등록번호 │ 제300-2015-92호

값 60,000 원

ISBN 979-11-5547-323-8